向聖者帕坦佳利致頂禮

sam'gacchadhvam
sam'vadadhvam'
sam'vomanam'si ja'na'ta'm
deva'bha'gam' yatha'pu'rve sam'ja'na'ua' upa'sate
sama'nii va a'kuti
sama'na' hrdaya'nivah
sama'nam astu vo mano
yatha' vaha susaha'sati

我們行動在一起
我們唱誦在一起
我們來把心相印
平分一切似先賢
讓我們意向一致
我們的心靈不分
精神有如一體
直到相知成為一

勝王瑜伽經 詳解

譯註指導師序

　　從人類歷史開始以來，就一直有許多超常現象（註：例如各種的神通超能力）的記載。表層的科學無法解釋此超常現象，甚至漠視它們的存在。這些現象經由數千年的探索研究，終於被發掘出其中的奧祕和實際應用的方法，這個成果就是勝王瑜伽。

　　人們想擁有超能力的這種想法，導致了靈性層面的墮落以及對超能力的依賴、恐懼和迷信，同時更誘發了人性的脆弱心理。然而神通超能力不應是靈修的目的，我們仍應將所獲致的能力用來了悟真理。

　　聖者卡皮爾（kapila）是世上第一位哲人（註：印度對哲人的定義是指那些使用哲學或邏輯分析來敘述事物的人），他誕生於四千多年前印度的拉爾（Ra'r'h）地區，他以數論（Sa'm'khya，這是一套以數學、邏輯分析來敘述宇宙現象的理論）來建構宇宙神祕的創造成因。第二位偉大聖哲帕坦佳利於二千五百多年前也誕生於印度拉爾地區，他對卡皮爾的數論做了一些基本的修正，並試圖建立起人與其內在神性及大地間的聯繫。世人稱他這套哲學為帕坦佳利瑜伽或西斯瓦若數論（Seshvara Sa'm'khya），這是一種對高深知識的宣言與詮釋，在他的哲學裡有較好的心理論述，但卻缺少卡皮爾的邏輯分析；此外，帕坦佳利接受主宰（上帝）的概念，給予人們多一條靈修的路徑，唯一遺憾的是，他的論述缺少如希瓦（Shiva）般的甜美（註：希瓦是印度七千多年前一位瑜伽與密宗的聖者。而一位靈修者或一位普通的人，他不需要藉助很多的心理論述或知

識學習，就可以直接與上天有著心靈最深的相繫，彼此間沒有距離感，故稱為甜美）。

帕坦佳利所建立的體系是瑜伽八部功法，而以此功法所寫成的瑜伽經在瑜伽界裡更是具有崇高的權威性。瑜伽的修煉與宗教之間並不存在著衝突的問題，因為瑜伽本身即是一門奠基於科學的藝術，所以任何人都可以藉由帕坦佳利瑜伽八部功法的個別及整體性修煉來達到身心靈的完美。

從事瑜伽經的翻譯是件神聖的工作，譯註者邱顯峯先生是一位資深的瑜伽老師和修持者，在阿南達瑪迦的修持法中已有近二十年的薰習，他有著多種哲學素養和中醫學的基礎，為瑜伽帶來更豐富的滋潤。而今他所翻譯的瑜伽經中文譯本的問世，預料將可嘉惠許多中文的讀者。在上天的恩典下，我衷心祝福所有讀者，能從此本聖典中轉化生命，獲致身心靈三方面革命性的成長，也謝謝邱顯峯先生對此工作的奉獻。

瑜伽師 *Aci chandreƒh verámamla Ant*

謙德瑞斯瓦若難陀

譯註者序

　　勝王瑜伽經是世界最寶貴的瑜伽聖經，珍藏最神秘完整的瑜伽精髓與八部功法的修煉方式，是每一位瑜伽鍛鍊者必備的偉大經典，也是一部直啓天道，通往解脫的生命之書。

　　作者帕坦佳利誕生於西元前 200 至 500 年間的印度，是一位偉大的瑜伽行者，他將一生修煉的成果，融合瑜伽各派精華蒐集整理，寫成著名的《勝王瑜伽經》，其中影響至今著名的「瑜伽八部功法」即在此經做一完整的敘述。

　　二十一世紀是勝王瑜伽的世界，十九世紀末哈達瑜伽從印度傳入美國之後，隨即展開一股全球瑜伽體位法鍛鍊的熱潮，從「哈達瑜伽」延伸而來的瑜伽派別，與健身房合一的複合式瑜伽教室，或大型瑜伽連鎖中心應運而生，也使得瑜伽只著重在健身方面，而忽略了真正的瑜伽精神。

　　整整一個世紀過去，標舉瑜伽天人合一精神與八部功法的「勝王瑜伽」，在二十一世紀初，經過幾個重要瑜伽道場大力弘揚漸漸為世人矚目，成為瑜伽整體修行的身心靈鍛鍊法，而帕坦佳利所著的《勝王瑜伽經》，更是所有瑜伽鍛鍊者人手必備的指導聖書。

　　在《勝王瑜伽經》中一開始，帕坦佳利即將瑜伽最重要的定義及心法做一清楚明白的揭示──他說：「從現在起我要闡述什麼是瑜伽。」瑜伽是「控制物質導向的心靈，使心靈的各種習性和心緒傾向得以懸止，如此我們就能安住在真如的本性中，最後得到與整個大宇宙合而為一的三摩地。」所以瑜伽真正的目的不在於形體的強健或者青春不

老，而是與整個天道融合，尋獲我們此生最終極的存在意義，並得到解脫。

《哈達瑜伽經》第一章第一、二節這麼描述勝王瑜伽：「哈達瑜伽是要達到勝王瑜伽的一個階梯」、「哈達瑜伽的唯一目的是要使人們達到勝王瑜伽」，第四章也提到：「缺乏勝王瑜伽的修煉是無法獲得解脫的果實」，這些都一再地說明勝王瑜伽的重要性。筆者接觸靈修與哲學已近三十五年，研習瑜伽也近二十年，雖研讀過不少經書，但像《勝王瑜伽》這部經的完備仍是不可多得。它不只是一部瑜伽鍛鍊的聖書，也是一部各宗各派皆可以研修的經典之作。

台灣目前瑜伽非常的盛行，但坊間卻始終缺乏一本譯文合乎梵文原意的《勝王瑜伽經》中譯本，有鑑於此，以師利·師利·阿南達慕提這位印度近代偉大聖者為弘法依歸的「中華民國喜悅之路靜坐協會」，特別委請瑜伽師——謙德瑞斯瓦若難陀指導，由筆者翻譯及講述本經，全書皆以梵文直接譯出，保存原典義理。

梵文與中文在哲學上的用詞有其細膩性，比如：kles'a 中文可譯成惑（包括迷惑、困惑、疑惑）；sam'ska'ra 譯成業、業識、業力；avidya' 譯成無明；viveka 譯成明辨，但在英文的辭彙裡只能將 kles'a 譯成煩惱、障礙；sam'ska'ra 譯成印象；avidya' 譯成無知；viveka 譯成分別。所以如果不從梵文直接譯成中文，而經由梵文的英文譯本再譯成中文，其意義可能失真。

期待這部世界上現存少有的生命智慧寶典，能以更完

整的面貌呈現在台灣讀者手中，這是難能可貴的殊緣，相信也是台灣每一位瑜伽鍛鍊者一致的渴望與期盼。

　　本書有許多特色，例如翻譯正確、解說清晰、附上梵文原典，以及將全經文中譯本置於書前以利讀者閱讀……等（請詳見本書特色的介紹）。此外，為了滿足初學者和已有相當造詣者對此經的需求，筆者特別講述了兩個版本，一個是白話版，另一個是詳解版，建議初入門者可先閱讀白話版，等稍微瞭解後，再進一步研讀詳解版。

　　非常感恩吾師——師利・師利・阿南達慕提先生的教誨和聖者帕坦佳利冥冥中的加持，並感謝瑜伽師——謙德瑞斯瓦若難陀，他以聖者師利・師利・阿南達慕提的開示，精確地指導筆者翻譯和講述此經，使此經的中譯本能更真實地闡述原作者的旨意和心法。也謝謝張祥悅和鄭麗娥及李政旺三位同修的大力幫忙以及多位同修的支持與協助。

　　筆者不敢說對大師之作都已完全明瞭，還望諸位前輩大德能多多給予指導，筆者也期許自己能更加實修實證，與大家共享瑜伽天人合一的果實。

 2007 年 6 月序於台北

 ## 本書特色

■ 由梵文原典直接翻譯，翻譯精確、解說清楚、容易明白

■ 附上原典梵文的天城字和羅馬拼音字

■ 原典梵文逐字解說

■ 全經導讀加各章導讀

■ 各章節都有要旨解說

■ 專有名詞加註解說

■ 全經相關章節前後引述說明並匯整列表

■ 全經中譯本列於本書之首，以利全經閱讀

■ 附上延伸閱讀介紹

■ 附上梵語羅馬拼音發音法

■ 附上梵中索引

■ 所有解說都由淺入深，無論是初學或已有相當造詣者皆宜

全經導讀

一、作者帕坦佳利（Patan'jali）簡介

生平未詳，一般認為他誕生於西元前約莫 200 至 500 年間（也有人說 600 年）的印度拉爾（Ra'r'h）地區。

傳說中，他的母親構妮卡（Goṇika'）是個飽學的瑜伽行者，她一直希望將所學傳給一位賢能之士但未能如願。構妮卡心裡想說她的生命所剩無幾，她就向太陽神祈求，希望神能賜給她一位她所尋覓的賢者。她雙手捧水閉眼向太陽神禱告，正當她要獻水給太陽神時，她睜眼看到手中有一條小蛇，小蛇瞬間化成人形，向她說：「我想做妳的孩子。」構妮卡答應了，並為他取名為 Patan'jali。Pat 的意思是掉落， an'jali 的意思是雙手合十，因為帕坦佳利就像由天掉落至她手中的人，所以就取名為 Patan'jali。

傳說中又說帕坦佳利是蛇王阿底峽（A'dis'eṣa）為了撰寫大法和獻身神聖之舞在主希瓦（Shiva）的祝福下轉世人間。

帕坦佳利所處的年代已有許多的哲學和修煉法，他將這些哲學、修煉法，再加上他自己修證整理歸納成瑜伽經（Yoga Su'tra），提供瑜伽界和有志靈修者一條清晰明白的修證之路。世人稱帕坦佳利的瑜伽修持法門為勝王瑜伽（Ra'ja Yoga，ra'ja 的中譯為「王」或「勝王」），以有別於哈達瑜伽、王者之王瑜伽或其它瑜伽派別。

二、瑜伽經（Yoga Su'tra）經名解釋

1. Yoga 的字義為何？

Yoga 的字義非常多，簡單來說有二個主要意義：一個是動詞字根 yuj+ 字尾 ghain，其義為相加，例如：1+1=2；另一個是動詞字根 yunj+ 字尾 ghain，其義為結合為一，例如：1+1+……+1=1，佛家譯為相應，即是「一」之意。也有人說 yoga 是英文字 yoke（結合為一）的原始字，其意就是「結合為一」。

瑜伽如何結合為一？依照瑜伽經的解釋，就是個體小我與宇宙大我的合而為一（天人合一），這也是瑜伽經的核心思想。

yoga 要念成瑜珈或瑜伽呢？兩者都對，兩者也都錯。依漢譯佛典，ga 要音譯為伽，所以是瑜伽。但依目前通行的音譯，ga 譯為珈，所以是瑜珈。那為何又說兩者都錯呢？那是因為 y 在字首是念 joke 的 j 音，所以 yoga 應念成 joga。雖有不同的譯法，但因為只是名稱，所以不用為此煩心。

2. Yoga Su'tra 的 su'tra 其義為何呢？

一般我們將其譯成「經」，而音譯為「修多羅」。與 su'tra 意思相近的有兩個字，一個是 s'astra，一般將其譯成「論」、「經」是一種有完整句型（有主詞、受詞、述詞）的長篇論述；另一個字是 s'loka，一般將其譯成「偈」、「單句」，句與句之間沒有連貫。而 su'tra 本身的字義為「線」或「細繩」，它是以一句、一句的方式呈現，然後貫穿起來，有時句子或句型並不完整，不像 s'astra 有完整的主詞、受詞和述詞。但它與 s'loka 也不同，s'loka 的句與句之間並沒有連

貫，而 su'tra 是有前後的相關連性，所以看 su'tra 時前後經文要連貫著看。此外，因為 su'tra 過於簡明扼要，所以往往需要各種解說加以補述。

三、本經的核心觀念與結構

1. 核心觀念

一般人談起勝王瑜伽就聯想到瑜伽八部功法，其實瑜伽八部功法只是一種方法，它的目的是為了達到天人合一，天人合一才是瑜伽的核心思想。在《勝王瑜伽經》裡談論的實際功法並不像《哈達瑜伽經》多，而《哈達瑜伽經》在第一章第一、二節就已明白的說「哈達瑜伽是要達到勝王瑜伽的階梯」、「哈達瑜伽的唯一目的是要使人們達到勝王瑜伽」，所以功法的目的是為了達到目標，而非功法本身。

勝王瑜伽經的核心觀念是「天人合一」，此一觀念的達成是透過步驟一：懸止所有變形的心靈—「心緒傾向」（第一章第二節）；步驟二：了悟真我，心緒傾向懸止是為了讓真我出現（第一章第三節），心靈的目的就是要與真我合一（第四章第二十四節）；步驟三，天人合一：做瑜伽體位法時要入觀於永恆無限之上，以消除二元性的存在（第二章第四十七、四十八節），以冥想著 Om 之義（真理、上帝、道、佛）來持誦 Om 音（第一章第二十八節）。了悟真我、真我出現是為了與天與道合一，所以說，天人合一才是勝王瑜伽的核心觀念，而八部功法是為了達到此目的的方法。

2. 本經的結構簡述

共分成四章計一百九十六節，全文簡明扼要、意義深遠、功法確實、用心虔敬，僅用一百九十六句話就把瑜伽和修行的哲學功法全部道盡。

第一章 三摩地品，主要是講述如何讓真我當家作主，以獲致三摩地。

第二章 修煉品，主要是講述修煉的意涵和瑜伽八部功法的前五部修煉法。

第三章 神通品，主要是講述透過瑜伽八部功法的後三部—集中、禪那與三摩地，即可證得各種神通、超能力，並告誡神通是三摩地的障礙。

第四章 解脫品，主要是講述心靈的目的是與真我合一，以獲得解脫；大宇宙的解脫之境是純意識（宇宙大我的目證覺性）和造化勢能（創造法則）都復歸本源。

3. 要如何修煉

談到修煉，可能又聯想到瑜伽八部功法，但八部功法只是功法，到底是誰在修煉，要以怎樣的態度來修煉？佛教《六祖壇經》上曾說：「不識本心學法無益」。《楞嚴經》上也曾說：「錯用本心如煮沙欲成嘉饌，了不可得」。所以縱使有很好的修煉功法，如果搞不清楚誰在修，可能到頭來還是一場空。《瑜伽經》第一章第三、四節告訴我們，要讓真我出現、真我當家作主，要不然會錯認心緒傾向為真我，這就是告訴我們要用真如本性當主人來從事修煉。此外，在第一章第二十三節和第二章第四十五節說：「要安住

於至上（真理、上帝、道、佛）、臣服於至上，以達到三摩地。」這就是虔誠的概念，把所有的言語、行為、思想都導向祂。所以整體來說，就是要用真如本性，以虔誠之心來修煉瑜伽八部功法，並透過明辨智及真智來達到解脫（第四章第二十六節及第一章第五十節）。

4. 修煉的目的為何

修煉是為了神通還是三摩地？不，答案都不是。神通與超能力是三摩地的障礙（第三章第三十八節），所開發出來的超能力應導向對真理的了悟，而非用來滿足世俗的慾望。此外，三摩地只是定境而非目標，定境是獲致解脫的途徑，修煉的真正目的是為了達到天人合一的解脫之境，生與滅都僅是幻象罷了。

四、建議研讀方式

1. 在本經第二章第四十四節和第三章神通品透露出我們如何研讀經文的心法，此法是：透過集中、禪那與三摩地，專心一致的冥想作者帕坦佳利並向他禮敬，你就會明白瑜伽經的旨趣；另外還有一個甚深祕法，此法是先冥想上帝（佛、道、上師），再經由上帝冥想帕坦佳利，這就像是當今世上的通訊，先把電波由地面打到衛星，再由衛星傳到地面的其它接收站，兩者都是很好的方法，不妨以虔誠之心試一試。

2. 先看全經導讀。

3. 其次熟讀附於書前的全經文，不管是否看得懂，就是要

先熟讀。

4. 詳看各章導讀。

5. 詳讀各章節的要旨解說、進一步解說、註和專有名詞解釋。在解說裡常會註明各章節間的相互關係，可以同時參看以利瞭解。為了讓讀者便於閱讀，本書已把一些相關章節的內容整理列表，不妨多參考。

6. 對於梵文有興趣者，可以在各章節中逐字對照梵文，本書在附錄裡還有梵語的簡易發音法和梵中索引供大家學習和參考。

7. 礙於篇幅，一本書的內容總是有限，為了讓讀者可以更進一步地瞭解其中的奧義，特別在附錄中提供延伸閱讀的書目，有興趣者可進一步參考。值得一提的是，初次接觸瑜伽哲學的人對於本經的詳解版，可能會感覺比較艱深，所以筆者又編寫了一本白話勝王瑜伽經，裡頭的用詞解說力求簡單明瞭，初入門讀者不妨可以先看白話版再看詳解版。

8. 倘若無法直接從經中明白其義，那麼拜求一位好的上師或就近向大善知識請益，會是一個更直接的途徑，再不然可以和本會聯絡，參加各種相關課程或研討會。

目　錄

勝王瑜伽經 詳 解

全經中文譯本（總目）

勝王瑜伽經詳解

全經中文譯本

第二章 Sa'dhana Pa'da 修煉品　108

勝王瑜伽經詳解　全經中文譯本

勝王瑜伽經詳解

全經中文譯本

全經中文譯本 勝王瑜伽經詳解

導讀

第一章　三摩地品

　　第一章三摩地品（Sama'dhi Pa'da）是本經的開始。三摩地之義為當自我消融於那唯一的光明目標時謂之三摩地。

　　本章的主要內容有二：其一是定義何謂瑜伽和獲致瑜伽的方法；其二是三摩地的種類、修持法和獲致三摩地的境地。定義瑜伽當然是做為全經的開端，而三摩地是修持瑜伽的極致，也是獲致解脫的途徑，所以都放在第一章。

內容簡述如下：

一、1. 瑜伽的定義為將所有心緒傾向懸止。

2. 心緒傾向是心靈的變形，如：正確知識、錯誤知識、錯覺、睡覺、記憶等。

3. 心緒傾向若能懸止，如此目證者將安住在真如裡，若不能懸止，就會錯認心緒傾向為真我。

4. 消除心緒傾向的方法在於不間斷地虔誠修煉和不執著，而最終達到了悟至上真我，遠離造化勢能的束縛。

二、1. 三摩地主要分為具種子識和無種子識三摩地兩大類。具種子識三摩地又分為多種，而無種子識只有一種，且為最究竟的三摩地。

2. 為達三摩地，心念要非常專注不能分心，而導致分心的因素有：疾病、冷漠、懷疑……等，為防止分心就是要不斷修持那專一的標的。在此，帕坦佳利提供了由淺入深的多種專一標的修持法，例如：觀想喜悅與慧光……等。

3. 為達較高境地，須有「真理信念」、「勇氣」、……等修煉，並以熱切積極的態度或將心安住於至上。在此，帕坦佳利提供了一個絕佳的虔誠路徑，那就是冥想著 Om 之義（真理、上帝、道、佛），以虔誠之心來持誦 Om，將可去除障礙，並證入真我的覺性。

4. 當具種子識三摩地達到無思三摩鉢底時，將可體證內在真理般若。藉此真智可消除一切業識，當所有業識都已懸止時就稱為無種子識三摩地—最高境地的三摩地。

【註】sama'dhi 的字義是「與至上目標合一」；pa'da 在此的字義是指「品目、節章」。

अथ योगानुशासनम् ।1।

atha yoga'nus'a'sanam

梵文註釋：
atha：從現在起　yoga：瑜伽　anus'a'sanam：指導、闡述、教授

從現在起我要闡述甚麼是瑜伽

要旨解說

帕坦佳利說：從現在起我要開始闡述甚麼是瑜伽。

帕坦佳利是歷史上第一位把瑜伽的整體鍛鍊，以比較有系統、有組織的方式陳述出來的人，他對瑜伽的貢獻可謂宏大。

他將所述合集成《瑜伽經》。此經是以 Su'tra 而非 Shastra 的方式呈現。Su'tra 的原字義是「線」，此處 Su'tra 的呈現方式是以一句、一句的方式出現，然後貫穿起來，有時句子並不完整，也就是有時沒有主詞或受詞或沒有詳述的詞，不像 Shastra 有比較完整句子型態和前後連貫的詞句。

進一步解說

一般人對瑜伽的概念僅存在瑜伽體位法的姿勢，認為姿勢優美有益健康、有助於減肥，甚至有些人認為那只是一種伸展操或馬戲團的表演，殊不知在瑜伽的發源地印度，瑜伽是一種身心靈修煉的法門，男性的練習人數還大過女性。

透過帕坦佳利《瑜伽經》的闡述，我們將更加瞭解，瑜伽不僅只有姿勢動作的部分，還包括基本道德修持的持戒、精進和生命能控制、感官回收、集中、禪那、三摩地等八部功法（詳見第

二章），也蘊含了直覺開發、神通力以及獲致解脫的功用，是指引人類走向光明的一條大道。

　　瑜伽鍛鍊是一種天人合一的整體觀，即使是在做體位法，也要入觀於永恆無限的至上（第二章第四十七節）。瑜伽是宇宙的全知也是生命的藝術，它不是一種宗教，但卻是指引人們獲至究竟解脫的一條很好的路徑。就讓我們一步一腳印，一起尋幽探密，深入內在的真我，通達無垠的宇宙，直到與瑜伽合而為一。

01

第一章 Samaˋdhi Paˋda（三摩地品）

勝王瑜伽經詳解

yogash citta vṛtti nirodhaḥ

梵文註釋：

yogash：瑜伽 citta：心靈、心靈質

vṛtti：心緒傾向、心緒、心思、習性、心靈的變化、心靈的變形

nirodhaḥ：懸止、停止

將心緒傾向懸止稱為瑜伽

要旨解說

　　將各種心緒傾向（vṛtti）停止作用即稱為瑜伽，這是帕坦佳利給瑜伽所下的定義。

什麼是 vṛtti？

　　vṛtti 的原字義是心靈的變化與變形，簡單來說，vṛtti 就是我們的情緒、習性、心靈的各種表發，也可以說是業力的投射。帕坦佳利將 vṛtrtis 分成五類，詳見本章第五、第六節。此外，依阿南達瑪迦上師—師利‧師利‧阿南達慕提的開示認為，從粗鈍面來說，人體裡共有五十種 vṛttis，分別由第一至第六個脈輪（cakra）所掌控，它們與腺體、神經、個人業力有密切關係。基本上來說，靈修就是要能淨化此五十種主要的 vṛttis。

瑜伽 Yoga 的字義為何？

　　Yoga 的字義非常多，簡單來說有兩個主要意義：一個是動詞字根 yuj ＋ 字尾 ghain，其義為相加，例如 1+1=2；另一個是動詞字根 yunj ＋ 字尾 ghain，其義為結合為一，例如 1+1+……+1=1；也有人說 yoga 是英文字 yoke（結合為一）的原始字，其

義就是結合為一。

依照阿南達瑪迦上師──師利‧師利‧阿南達慕提認為，瑜伽有三個主要的定義：其一是帕坦佳利的定義：「他認為瑜伽就是為了達到中止心緒傾向的作用」，其二是「如果心緒傾向都懸止，那麼所有思想過程都會停止」，其三是「個體小我與至上大我融合為一」。

在第一種定義裡，如果受壓抑的心緒傾向一旦復活，那麼人可能又會回到原來的狀態；在第二種定義裡，如果思想都停止了，就算是達到至上嗎？所以只有第三種定義，個體小我與至上大我融合為一，才符合瑜伽真正的精神。

（補充說明：其實將所有心緒傾向懸止，為的是讓心靈復歸真我，與道合一，所以亦即隱含著要讓小我與大我合一的概念，如第二章第四十七節，即使做體位法也要入觀於永恆無限的至上，以超越二元性。所以帕坦佳利說將心緒懸止謂之瑜伽，這只是他對瑜伽的定義，而不是他所認為瑜伽要達到的目的。）

當然能讓心緒傾向淨化、懸止就已經是了不起的成就，但筆者認為，生命的目的既不是在沒有心緒，也不是在沒有思想，而應該是符合天人合一的精神，亦即個體小我與至上大我的合一。在《薄伽梵歌》第六章也曾提到：「能將個體小我與理念目標完美結合的修行才稱為瑜伽，若放不下所有的思想念頭，無人能成為瑜伽行者」。心緒傾向在本經裡是非常重要的觀念，要達到三摩地或解脫就必須消除或中止其作用，詳見第一章第四十一節。有關心緒傾向的進一步解說請參考註 2。

【註 1】相關論述請參考師利‧師利‧阿南達慕提先生所著的《瑜伽心理學》。

【註2】名詞解釋：

(1) vṛtti：原字義是心靈的變化與變形，也就是心緒傾向、習性、習慣，在此我們簡稱心緒傾向或心緒。這些心緒、習性、習慣等是受過去累世以來的身心業識、印象影響所導致的心靈變形，例如希望、排斥、焦慮、自大、貪婪、害羞、憎恨、恐懼、冷漠、明辨、愛心以及正確知識、錯誤知識、錯覺、睡眠、記憶……等皆是。這些心緒傾向與個人的業力有密切關係，在人身上與脈輪、腺體、神經和情緒表發有密切的關係。

　　人們常常把心緒傾向（vṛttis）和覺知當作是真正的我（如第一章第四節所說的），其實它們只是受業力影響後所變形的我，而不是真實純淨不受業力影響的真我。

　　這些心緒傾向的直接主控所是在第一至第六個脈輪，最終的主控所是在大腦內的第七個脈輪松果體，也就是頂輪，如果這些心緒傾向未被淨化與控制，它們就會阻礙生命潛能（又名「拙火」及「靈蛇」的 kun'd'alinii）由海底輪沿著中脈上升至頂輪，與頂輪結合。

　　這種拙火與頂輪的結合，就是瑜伽與密宗修持的最高境界。又名拙火瑜伽（kun'd'alinii yoga），密宗稱為拙火與明點的結合，明點指的就是松果體，在道家稱為嬰兒與姹女的相會，也稱為抽坎填離。

　　人類的心緒傾向，以粗層次來分共有五十種，並且各有對內和對外表發，再透過五個運動器官和五個感覺器官呈現出來就可細分為一千種（ 50×2×10＝1000）。頂輪的梵文名稱為 sahasra'ra cakra，亦即千瓣蓮花之輪，它的意思是說，頂輪掌控所有這一千種心緒，修行者欲得解脫，就必須要能掌控或懸止這一千種心緒傾向的作用。

(2) 中脈（su'sumna' na'd'ii）左脈（id'a' na'd'ii）右脈（piungala' na'd'ii）和脈輪（cakra）：

　　脈有很多種，像血脈、神經、氣脈等都是脈的一種，在瑜伽裡有三條主要的脈，稱為瑜伽脈，它們是中脈、左脈和右脈。

脈的主要功能有 1. 能量傳遞、營養的運輸和廢物的排除 2. 信息的傳遞 3. 整體生命能的中央控制所在。

左脈由脊柱底的左邊蜿蜒而上繞到左鼻孔，又稱為陰脈，屬心靈導向靈性的脈，掌管心靈與靈性間的關係。

右脈由脊柱底的右邊蜿蜒而上繞到右鼻孔，又稱為陽脈，亦屬心靈導向靈性的脈，掌管心靈與物質間的關係。

中脈由脊柱底沿脊髓往上至腦下垂體、松果體，屬純靈性的脈。

脈輪又名脈叢結。左脈、右脈和中脈在脊髓裡不同的地方交叉，其交叉的地方是第一至第五個脈輪，第六個脈輪是在腦下垂體，第七個脈輪是松果體，脈輪名稱與示意如附圖：

頂輪 sahasra'ra
眉心輪 a'jina'

喉輪 vishuddha

心輪 ana'hata

臍輪 man'ipura

生殖輪 sva'dhist'ha'na

海底輪 mula'dha'ra

(3) 靈蛇、拙火（kun'd'alinii）：

在脊椎底端有一蟄伏的生命潛能，以順時針的方向捲曲 3 又 1/2 圈，稱為靈蛇、拙火。一般人的拙火是處於沉睡的狀態，靈修就是要喚醒拙火，並使其沿著中脈上升至頂輪才能獲致解脫，這是瑜伽各派的共法，又名拙火瑜伽（kun'd'alinii yoga）。在《哈達瑜伽經》第三章也提到：「在左脈（恆河）和右脈（賈姆那河）的中間就是年輕的寡婦─拙火」，又「拙火像一條靈蛇，若能讓拙火提升，就能無疑的獲得解脫」。

तदा द्रष्टुः स्वरूपेऽवस्थानम् ।३।

tada' drastuh svaru'pe avastha'nam

梵文註釋：
tada'：彼時、於是　drastuh：看、目證者
svaru'pe：自顯像、真如、真我
avastha'nam：居住、安住

如此，目證者將安住於真如裡

要旨解說

　　當心緒傾向都懸止後，那麼目證者將會安住在真如的自性裡。

　　心靈層次的分法有很多種，例如分為我覺（mahattattva）、我執（aham'tattva）、心靈質（citta），或分為心意（manas）、覺知（buddhi）、我執（ahamkara）或其它⋯⋯的分法。不管是那一種，如果心緒傾向尚未停止作用，那麼目證本身就會受到干擾，甚至如下一節所述的，錯認心緒傾向為真我，所以唯有當心緒傾向都懸止後，目證者即是那真如，他清晰地目證一切。

【註】真如自性又譯為真如本性，它是代表未變形的真實本性或佛性。

वृत्तिसारूप्यमितरत्र ।४।

vṛtti sa'ru'pyam itaratra

梵文註釋：

vṛtti：心緒傾向　sa'ru'pyam：相似、一致　itaratra：不然、否則

否則會錯認心緒傾向為真我

要旨解說

　　如果心緒傾向未停止作用，那麼目證者可能會錯認心緒傾向為真我。

　　目證者是攝取其所目證的為自己，所以當心緒傾向仍在作用時，目證者會將心緒傾向的種種作用誤認為是真實的自我。

　　例如：可能會把喜、怒、害羞、自負、恐懼、憎恨、嫉妒、懶惰、嗜睡……等七情六慾與習性當成真實的自我，也有可能把能看、能聽、能說話、能思維、錯誤知識、錯覺、記憶的我當成真我。的確，這些心緒傾向、習性、感官功能與心靈的思維功能，都是我的一部分，這些現象、功能與覺知是由業力的我所呈現的，它們是會變化的、會生滅的、有對待性的。

　　真實的我如佛教《心經》所說的：「舍利子，是諸法空相，不生不滅，不垢不淨，不增不減……，無眼耳鼻舌身意，無色聲香味觸法……，無有恐怖，遠離顛倒夢想，究竟涅槃……」（詳見《心經》）。亦如本經第四章第十八節所說的：「心之主的真我是永不變易的，所以心靈的變化永遠被真我所知」。

वृत्तयः पञ्चतय्यः क्लिष्टाक्लिष्टाः ।५।

vṛttayaḥ pan'catayyaḥ kliṣṭa' akliṣṭa'ḥ

梵文註釋：

vṛttayaḥ：心緒傾向　pan'catayyaḥ：五種類別

kliṣṭa'：痛苦、折磨　akliṣṭa'ḥ：無痛苦、無折磨

心緒傾向共有五種類別，有些會造成痛苦，有些則否

要旨解說

心緒傾向可概分為五種類別，有些會造成痛苦，有些則不會。

這五種類別即是下一節所述：正確的知識、錯誤的知識、錯覺、睡覺和記憶。帕坦佳利特別將心緒傾向分成五種，並認為其中有的是會造成痛苦，有些則不會，但他並未明確說出那一種或者在何種狀態下會造成痛苦。

प्रमाणविपर्ययविकल्पनिद्रास्मृतयः ।६।

prama'ṇa viparyaya vikalpa nidra' smṛtayaḥ

梵文註釋：
prama'ṇa：正確的知識、概念　viparyaya：相反的、顛倒的
vikalpa：遲疑、空想、思維、想像　nidra'：睡眠
smṛtayaḥ：記憶、心念

這五種是：正確的知識、錯誤的知識、錯覺、睡覺、記憶

要旨解說

這五種心緒傾向為：正確的知識、錯誤的知識、錯誤的覺知、睡覺和記憶。

有關這五種心緒傾向，在接下去的五節會有進一步地說明。

pratyakṣa anuma'na a'gamaḥ prama'ṇa'ni

梵文註釋：

pratyakṣa：直接的覺受、覺知　anuma'na：推論

a'gamaḥ：經典、教理　prama'ṇa'ni：認定、證實

正確的知識是經由「覺知」、「推論」和「經典」來驗證

要旨解說

正確的知識是要經由直接的覺受、推理、推論和以正確的經典教理來驗證。

帕坦佳利認為正確的知識來源有三種：其一是自己本身實際的體驗與覺知；其二是如果自己沒能實際覺受，那麼可用比對、推裡、推論等方法來獲得；其三，又若既不能親證，又不知如何推論，那麼可憑藉正確的經典教理來佐證。

筆者認為除了實修實證，還要多親近大善知識（註），否則實際的覺受亦可能是幻；推論的方式只是一種假設，而非實際；經典的佐證也可能因曲解經典而錯認正知正見。可參考本章第四十九節：真智與耳聞、推論是截然不同。

所以帕坦佳利認為正確知識也是心緒傾向的一種，亦即它是心靈所變形的作用，若要達到三摩地或解說，即使是正確的知識也必須中止其作用。

【註】親近善知識（satsaunga），sat 之義為真實、完美，saunga 為結交，中文譯成結交完美的同伴、結交善知識、親近善知識。簡言之，就是結交那些修持很好的人，或多親近那些有德有道者，經由親近，我們的身心靈就跟著被帶往更高的層面。這是各宗各派所推崇的重要修持法，不僅瑜伽這麼說，佛家也這麼說，儒家也說「無友不如己者」……等。就某個層面而言，親近善知識比研讀靈性經典來得更直接、更重要。經典就像交通號誌，大善知識就像交通警察，交通警察的指揮權大於交通號誌。

विपर्ययो मिथ्याज्ञानमतद्रूपप्रतिष्ठम् ।८।

viparyayaḥ mithya'jn'a'nam atadru'pa pratiṣṭham

梵文註釋：

viparyayaḥ：相反的、顛倒的、不實的　mithya'jn'a'nam：幻知、錯覺
atadru'pa：非實相　pratiṣṭham：基礎、位置

而錯誤的知識是不以實相做基礎的幻覺

要旨解說

　　而錯誤的知識是不以實相做基礎所認知的幻覺和錯覺。

　　話說得好，不以實相為基礎所得的知識和覺知，可能是錯誤或虛幻的。但什麼是以實相為基礎呢？於此節中帕坦佳利並未明言，但可藉本章第三節的詮釋來補充說明，亦即當心緒傾向都懸止後，目證者將安住於真如裡，這時所目證的應是較符合於實相。

　　無論上一節或下一節所說的，凡是透過感官、透過思維所獲得的信息與覺知都是在時間、空間和有限生命體的世界，這些都是相對的、非永恆的，它們會因時間、空間和覺知者改變時就跟著改變。在本《瑜伽經》裡，帕坦佳利一而再的強調明辨智的重要，尤其在第四章第二十六節更說，心靈趣向明辨智，就是導向解脫之道。所以我們應用明辨智，而不要誤把錯誤知識當真理。在上一節已提到正確的知識是心緒傾向的一種，是該被中止作用，更何況錯誤的知識，當然必須被中止。

　　有關覺知的有限性、差異性，請參考第四章第十五節的要旨

解説。

　　在《薄伽梵歌》第二章説到，「非永恆不變者，不會永遠的
存在，永不變易者，不會成為不存在，了知真理者對此二者了然
於胸」，在此提供作為「實相」的參考。

08

शब्दज्ञानानुपाती वस्तुशून्यो विकल्पः ।९।

s'abdajn'a'na anupa'ti' vastus'u'nyaḥ vikalpaḥ

梵文註釋：

s'abdajn'a'na：音聲、語言的知識　anupa'ti'：隨從，後續

vastus'u'nyaḥ：缺乏真實性的事件　vikalpaḥ：想像、幻想

依循音聲、語言的覺知是不實的幻想

要旨解說

依照音聲、語言所得的信息、覺知是不實的幻想。

音聲、語言等是來自心靈的意念，心靈的意念是受業力、習氣、心緒傾向等好惡的影響，所以音聲、語言是塵，耳朵是根，根的內在是意根，若是耳根與意根都未淨化，那麼所得的信息，必然不是真實的，他們已經被種種因素所扭曲。

帕坦佳利在此舉音聲、語言為例，來代表錯誤的覺知，其餘的色塵、香塵、味塵、觸塵等，經由眼根、鼻根、舌根、身（皮膚）根等來接收信息也是不真實的。為達三摩地或解脫，這些幻覺都應當被中止。

अभावप्रत्ययालम्बना वृत्तिर्निद्रा ।१०।

abha'va pratyaya a'lambana' vṛttiḥ nidra'

梵文註釋：

abha'va：無知覺　　pratyaya：信任、信念　　a'lambana'：支持、所緣
vṛttiḥ：心緒傾向、習性、心念　　nidra'：睡覺

睡覺是心緒傾向處於無知覺的狀態

要旨解說

睡覺的時候，心緒傾向處於無知覺的昏沉狀態。

　　人的意識狀態可概分為有覺知的醒態、無知覺的睡眠態和意識充分覺知的超覺狀態或禪定狀態。就瑜伽的觀點，認為意識應時時刻刻處於超覺或禪定狀態，而無知覺等於無意識的昏沉狀態，所以不為瑜伽行者所接受。在一般的靈修概念裡常認為睡覺是大昏沉，因為它失去明白覺知的意識，而在一般佛教的觀念裡，也有「財、色、名、食、睡是地獄五條根」的概念。

　　在此並非否定睡眠的重要，而是認為睡覺也是一種心緒傾向、一種習性，因為在這種狀態下，修行者容易忘卻時刻所應觀照的真如自性或對至上的冥想。在瑜伽的觀念裡認為睡覺時仍應保持清楚的覺知，詳見本章第三十八節。

अनुभूतविषयासंप्रमोषः स्मृतिः ।।९।।

anubhu'ta viṣaya asaṁpramoṣaḥ smṛtiḥ

梵文註釋：
anubhu'ta：曾經驗過的、所覺知過的
viṣaya：事物、境、塵
asaṁpramoṣaḥ：不遺忘　smṛtiḥ：記憶

未遺忘過去曾歷過的事物稱為「記憶」

要旨解說

過去所曾經歷的事物再度被喚起時，稱為記憶。

記憶可分為腦記憶和超腦記憶，也可分為粗鈍層、精細層和致因層的記憶，在唯識學裡也有第八識（阿賴耶識）的累加記憶。記憶可以是一種學習，一種產生辨識力的能力。

在精細面的瑜伽概念裡，認為所有的記憶都是屬於有種子識的境地，詳見本章第五十一節，若要達到無種子識三摩地，必須淨化所有的業識。此外，第四章第十一節，也提及記憶是依止於因果，當因果不見時，記憶也就消失了。

在此並非否定記憶在世間生活的重要性，而是記憶也是一種心緒傾向、一種心靈變形，它會產稱業識、干擾心性。在達到不動念的境地時，真我是明澈的、是感而遂通的般若智，它並不需要記憶，詳見本章第四十七、第四十八節。

進一步解說

在《哈達瑜伽經》第四章說到：「一位解脫者既非睡也非醒，既無記憶也無遺忘，……」。

【註】上述第七至第十一節，是在解說第六節所提到的五種心緒傾向。

अभ्यासवैराग्याभ्यां तन्निरोधः ।१९।२१

abhya'sa vaira'gya'bhya'm tannirodhaḥ

梵文註釋：

abhya'sa：反覆練習　vaira'gya'bhya'm：不執著、厭離

tannirodhaḥ：控制、約束

經由不斷地修煉與不執著可控制各種心緒傾向

> **要旨解說**

　　若能經由持續不斷地修煉和不執著，將可控制上述的各種心緒傾向。

　　本節即在敘述要控制各種心緒傾向，必須靠著不斷地修煉和不執著。

　　從本節至十六節，帕坦佳利會繼續闡述不間斷地虔誠修煉和不執著，可消除各種心緒傾向，了悟至上真我，遠離造化勢能的束縛。

तत्र स्थितौ यत्नोऽभ्यासः ।१३।

tatra sthitau yatnaḥ abhya'saḥ

梵文註釋：
tatra：在其處、在其時　sthitau：穩定
yatnaḥ：努力、盡力　abhya'saḥ：反覆練習

持續穩定不斷地努力稱為「修煉」

要旨解說

修煉不是只靠一時的努力，而是要穩定、持續不斷地努力。

人的心緒傾向、習氣業力不是一朝一夕所造成的，所以修煉必須是穩定、持續不斷地努力，而且必須要有決心。

有關修煉的方法，在往後各章節裡，帕坦佳利會再陸續提出，例如瑜伽八部功法（詳見第二章），即是主要修煉法。

स तु दीर्घकालनैरन्तर्यसत्कारासेवितो दृढभूमिः ।१४।

sa tu di'rghaka'la nairantarya satka'ra a' sevitaḥ dṛḍhabhu'miḥ

梵文註釋：
sa：那、彼、以　tu：和　di'rgha：長的
ka'la：時間　nairantarya：不間斷的
satka'ra：奉獻、虔誠、禮敬、供養、恭敬
a'sevitaḥ：勤奮修煉　dṛḍhabhu'miḥ：堅固的基地

長時間不間斷地虔誠修煉是堅固的基石

要旨解說

　　要能長時間不間斷地虔誠修煉，才能獲得堅固的基石。

　　帕坦佳利在此除了再次提出不間斷地修煉外，又加了 satka'ra 這個字，此字的意思是恭敬、虔誠，也就是要以恭敬、虔誠的心來修煉，專心一致，不好高騖遠，敬重其所修的道，有信心的直到永遠，不會半途而廢。

दृष्टानुश्रविकविषयवितृष्णस्य वशीकारसंज्ञा वैराग्यम् ।१५।

dṛṣṭa a'nus'ravika viṣaya vitṛṣnasya vas'ika'ra saṁjn'a' vaira'gyam

梵文註釋：

dṛṣṭa：能見、已見、所見　　a'nus'ravika：隨聞、已聽見

viṣaya：物體　　vitṛṣnasya：離欲

vas'ika'ra：制伏、掌控　　saṁjn'a'：意識、覺知、遍知

vaira'gyam：不執著

能掌控見、聞、覺、知，不使生欲便是「不執著」

要旨解說

　　若能掌控所見、所聽聞、所覺、所知而不令其誘發慾望，就是「不執著」。

　　從本章第五節起，帕坦佳利即開始敘述五種心緒傾向，這些心緒傾向都應被淨化、被懸止。除了心緒傾向可能導致痛苦外，最主要是因為這些心緒傾向都不是以實相為基礎，甚至可能造成誤認心緒傾向為真我。

　　一般我們的所見、所聽聞、……等都是不實的外塵外境，而所覺、所知都是以業力習氣的我執識來分別覺知，所以外塵是幻，內覺也是幻，因而產生很多不實的幻境妄想和慾望，面對這些幻境、幻覺，應以不執著的心來對之。

　　然而，不執著並非意謂著戒除所有的快樂，或停留在一個對世界漠然無情的狀態。有些人將不執著扭曲成痛苦的斷念，這是不恰當的，真正不執著的人，不會逃避現實，因為他們已觸及生

活和宇宙中，每一幻變表象背後所隱藏的永恆，所以對事物既不執著也不憎惡。

　　口說不執著，心裡未必能不執著，即便心裡想要不執著，卻很難做到不執著。不執著不是靠心裡想，更不是用嘴巴說說就有用的，也不是用強行壓抑就能達到的，不執著是要靠持久不斷地努力修煉，心靈提升多少，執著的念就會放下多少，直到了悟那至上真我，便能遠離一切束縛，詳見下一節。

進一步解說

　　中國古代哲人蘇東坡曾說：「八風吹不動，端坐紫金蓮……」，八風吹不動指的是對利、衰、毀、譽、稱、譏、苦、樂都不會動心；在《薄伽梵歌》中也提到：「人若不斷地想著所感覺的事物，就會產生執著，從執著中產生了欲望，從欲望中產生了憤怒」；又「因為知識優於鍛鍊，而禪那的修持又勝於知識，然不執著於行動的結果則更勝於禪那的修持，一旦不執著於行動的結果，就即刻會得到內在的和平」，都是在講述不執著的重要。

तत्परं पुरुषख्यातेर्गुणवैतृष्ण्यम् ।१६।

tat paraṁ puruṣa khya'teḥ guṇa vaitṛṣṇyam

梵文註釋：
tat：那個　paraṁ：至高的、至上的
puruṣa：純意識、真我、大我　khya'teḥ：覺知、能見
guṇa：束縛力、屬性（分悅性、變性、惰性）
vaitṛṣṇyam：遠離欲望、莫不關心

了悟那至上真我者遠離造化勢能的束縛

要旨解說

　　能了悟那個至上真我的人，就可遠離造化勢能的一切束縛
（Guṇa）而獲得解脫。

什麼是造化勢能（Prakṛti）？
　　在瑜伽的概念裡，至上真我（Parama'tma）是由純意識
（Puruṣa）和造化勢能（Prakṛti）所組成。純意識代表純然覺知的
覺性，也是提供造化勢能創造萬物的材料者，類似佛教所說的空
性（註1）或法身佛（註2）；而造化勢能代表創造宇宙萬物的運
作法則或力量，她是純意識的力量，是為了純意識而存在。（詳
見第二章第十八至二十四節）
　　造化勢能創造萬物憑藉的是屬性力量（Guṇa），Guṇa本身的
原始字義是繩子，這裡代表的是賦予萬物的屬性和對萬物的束縛
力。Guṇa共有三種力量，亦即悅性、變性和惰性力（註3），造
化勢能就是利用這三種力來曲成萬物，這個概念類似佛教所說的
「緣起」的力量。

此節所謂的超越一切束縛，即指超越造化勢能的三種屬性力量的束縛。那麼為何說了悟至上真我的人可以超越這一切束縛呢？理由很簡單，因為造化勢能是至上真我的力量，至上真我不受造化勢能三種屬性力的作用，相反的，祂控制著造化勢能。所以才說了悟至上真我者，住於至上真我，他就可以遠離一切造化勢能的束縛，亦即獲得解脫。（詳見第二章第二十二節）

第十三節至第十六節是在補述第十二節，本節所說的了悟至上真我者，遠離造化勢能的束縛，是修煉與不執著的極致成就。

進一步解說

在瑜伽裡，真如本性稱為 a'tma'，音譯阿特曼，祂是由每個個體的純意識和每個個體的造化勢能所組成。此外，在瑜伽的世界裡，是認為有上帝的存在（詳見本章第二十三至二十七節），所以在每個個體之上還有一個至上真我（Parama'tma'），亦即上帝。當每個個體生命達到真如本性時，他已解脫了個體造化勢能的束縛，但仍受至上造化勢能束縛，只有當真如本性再次融入至上真我（上帝）時，才能免除至上造化勢能的束縛。所以此節才說要了悟那至上真我者，才能遠離造化勢能的束縛。

prakṛti 在瑜伽裡，譯成造化勢能或運作法則，而一般宗派常把她譯成本性、本質或自然，甚至印度某些宗派還把她稱為性力派、性力女神。究竟造化勢能是什麼？為何有如此多不同的詮釋？世界上各宗各派對宇宙的創造，生命的本源有著各種不同的論述，例如中國用陰陽五行來描述，基督教用上帝來創造，佛教用緣起性空來詮釋（詳見各宗派的理論），而瑜伽和原始密宗裡用純意識（puruṣa）和造化勢能（prakṛti）來闡述。

在此，我們把重點先放在造化勢能上，造化勢能的梵文字是 prakṛti，此字源自 pra-kr+ktin，意指特殊的運作方式，她是純意識的力量或稱為要素。她是一種法則或稱為運作法則，她有三種屬性力─悅性、變性、惰性，因為是由她和純意識一起藉者三種屬性力來創造這宇宙的萬有，所以又稱她為造化勢能。

她的創造實際上不僅包括五大元素（固、液、光、氣、乙太），也包括所有個體生命的心靈和覺性。大自然所有的一切物質、物質導向心靈、心靈導向靈性都是她所創造的。所以大自然是她的創造物，但她不等同於大自然的萬有、萬象。如果將 prakṛti 譯成大自然並不正確，包括所有萬物的特質、屬性，也都是造化勢能所賦予的，這個存在於萬物內的屬性特質不完全等同於造化勢能。若將造化勢能詮釋為本性、本質也不盡然正確，更何況本性在中國的哲學概念裡和佛教的某部分佛法裡，是等同於佛性和真我，所以容易搞混。

此外，瑜伽的哲學裡常把純意識視為「陽性」的概念，把造化勢能視為「陰性」的概念，在先前第二節曾介紹拙火，拙火代表是陰性的力量，也代表靈修的力量，某部分也代表造化勢能創造終了的至陰點（海底輪）。靈修就是要將自身的拙火，由至陰的點提升至頂輪，也就是至陽的點（密宗稱為明點），在道家稱為（自身）陰陽雙修、性命雙修，瑜伽裡就稱為拙火瑜伽，所以有人就把造化勢能稱為性力派、性力女神，實則她代表至陰的力量，而非一般人所誤以為的外在男女性關係。

有關宇宙的本體論可參考師利‧師利‧阿南達慕提先生所著的《激揚生命的哲學》（原名阿南達瑪迦基本哲學）《阿南達經》《印心與悟道》（原名《觀念與理念》）

【註1】空性（s'u'nyata'）音譯為舜若多，是佛教的用詞，也是瑜伽的用詞。在瑜伽的意義為目證意識，了知一切，不存一物，卻能提供造化勢能創造萬物的材料。在佛教裡，空性是指真如之體，能生萬法，此空性指的不是一切都沒有的頑空。

【註2】法身佛是指清淨法界之真如，諸佛所共有的法界身。

【註3】有關悅性、變性、惰性的特質列表於下：

特質	悅性	變性	惰性
束縛力	小	中	大
精細度	精細	中等	粗鈍
心緒與清醒度	愉悅、清醒	變動不安	墮落、昏沉
密度	低	中	高
輕濁度	清	半清半濁	濁
意識覺知力	強	中	弱
光明度	光明	←——→	黑暗
屬性開展	靈性	←——→	物質

वितर्कविचारानन्दास्मितारूपानुगमात् संप्रज्ञातः ।१७।

vitarka vica'ra a'nanda asmita'ru'pa anugama't samprajn'a'taḥ

梵文註釋：
vitarka：推論、推理、分析、尋思、想像、識別
vica'ra：合理的、深思、檢討　a'nanda：喜悦
asmita'ru'pa：自我　anugama't：伴隨領悟
samprajn'a'taḥ：正知、善慧

在正知 (samprajn'a'taḥ) 的三摩地中仍存在著「推理」、「深思」、「感受喜悦」、「覺知自我」等狀態

要旨解說

在達到正知（samprajn'a'taḥ）的三摩地時，仍伴隨著「推理」、「深思」、「感受喜悦」和「覺知自我」等四種狀態。

經由先前所述的持續修煉與不執著後，帕坦佳利首次提出了第一種初層次三摩地—正知（samprajn'a'taḥ）三摩地，在此種三摩地中，仍存在著「推理」、「深思」、「感受喜悦」和「覺知自我」等四種狀態。三摩地是梵文字 sama'dhi 的音譯，當靈修者與其所冥想的目標合一時即稱為三摩地，它是一種定境。

推理（vitarka）：代表著思維、臆度、推理甚或妄覺
深思（vica'ra）：代表著深思、反省、檢討甚或躊躇
感受喜悦（a'nanda）：代表心念仍有覺受
覺知自我（asmita'ru'pa）：代表仍有自我感的存在。
此種三摩地的特點是仍存在思維分析、推理、感受和自我的

覺知等，並非純然的專一念或無念，與往後帕坦佳利所述的三摩地比較，是屬於較表層、淺層的三摩地。

【註1】在本章第四十二至四十四節提到有推理（Savitarka'）、無推理（Nirvitarka'）、有思（Savica'ra）和無思（Nirvica'ra）等四種三摩缽底（註2），詳見各節。有關三摩地的論述，可詳見第三章第三節。

【註2】三摩缽底（sama'patti）又音譯為三摩缽提，中譯為等至、等持，是一種定境或三摩地。

【註3】saṁprajn'ataḥ sama'dhi 又譯為正慧三摩地。

विरामप्रत्ययाभ्यासपूर्वः संस्कारशेषोऽन्यः ।१८।

vira'ma pratyaya abhya'sa pu'rvah samska'ras'esah anyah

梵文註釋：
vira'ma：休止、中止、結束　pratyaya：信念、信仰
abhya'sa：練習、修煉　pu'rvah：先前的
samska'ras'esah：潛伏的業識、餘留的潛在印象　anyah：其他的

經由修煉而達到一念不起，僅存以前的潛伏業識(samska'ras'esah)，是另一種三摩地

要旨解說

　　當經由修煉而達到心念都中止時，僅存在著累世所潛伏的業識（samska'ras'esah），是另一種三摩地的狀態。

　　在此，帕坦佳利提出了第二種三摩地的狀態，此種三摩地不像前一種還有種種心念和覺受。它留存著以前累世的潛伏業識，或者說留存累世的心念、意向與印象，這種三摩地仍屬有種子識的三摩地（詳見本章第四十六節）。此種三摩地因為具有潛存的業識，所以會以其所存在的心念投胎轉世，這種已經歷修行且已有某種成就的靈魂，通常會誕生為屬於天人之類的生命體。（詳見下一節）

भवप्रत्ययो विदेहप्रकृतिलयानाम् ।१९।

bhava pratyayaḥ videha prakṛtilaya'na'm

梵文註釋：
bhava：誕生、諸有　　pratyayaḥ：信仰、信念　　vedeha：沒有肉身
prakṛtilaya'na'm：融入造化勢能、融入自然

於此境中（指前一節的 saṁska'ras'eṣaḥ 三摩地），會依其信念轉世為無軀體的靈魂或落入造化勢能的創造物裡

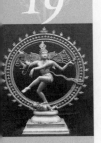

要旨解說

在已達到前一節所述業識（saṁska'ras'eṣaḥ）三摩地後，仍會依其信念轉世為沒有軀體的靈魂或落入造化勢能的各種創造物裡。

帕坦佳利在此提出了那些瑜伽修行有成但尚未解脫者，轉世為天人的狀態。在瑜伽的概念裡認為，那些已經修煉達到某一層次，但仍存有一絲絲的意念或潛存的業識時，他們的轉世並不像一般凡人或眾生，墮入較低等的輪迴，而是隨其所繫的細微心念轉世為類似天人（devayoni）的世界。

在瑜伽的概念裡，天人或稱星光體有多種分法，一般較普遍的是分成七種。這些天人可能具有除固元素和液元素外的其他五大元素（如火、氣、乙太等元素）。

這七種為：

1. 財神（Yaks'a，又譯為夜叉）
2. 樂神（Gandharva，又譯為乾闥婆）

3. 美神（Kinnara，又譯為緊那羅）

4. 智德神（Vidya'dhara，又譯為持明）

5. 入造化物神（Prakṛtiliina，又譯為享樂神）

6. 入無身神（Videhaliina，又譯為馳神）

7. 悉達（Siddha，又譯為成就神）

　　已修行達到某一成就但尚未解脫者，將以其所繫的念，轉世為不同類型的天人。在本節裡，帕坦佳利舉例了兩種天人：一種是入沒有軀體的靈魂，即是指入無身神；另一種是入造化勢能的各種創造物，即是指入造化物神。

　　瑜伽天人的概念與佛教中所提天龍八部（一天、二龍、三夜叉、四乾闥婆、五阿修羅、六迦樓羅、七緊那羅、八睺羅迦），基督教的天使、中國傳說中的神祇相似。

　　有關天人的詳述，請參考師利‧師利‧阿南達慕提先生所著的《微生元概要》。

s'raddha' vi'rya smṛti sama'dhi prajn'a' pu'rvakaḥ itareṣa'm

梵文註釋：

s'raddha'：為真理目標前進、信念　　vi'rya：勇氣、精進、力量
smṛti：記憶、念、憶念　　sama'dhi：三摩地、三昧、定境
prajn'a'：般若、智慧　　pu'rvakaḥ：先前的、以前的、過去世的
itareṣa'm：其他、其實、然而

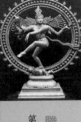

（為達較高的境地）還須有「真理信念」、「勇氣」、「憶念至上」、「修定」、「先天智慧」的修煉

要旨解說

為了達到較高三摩地的境界，還需要有「往真理目標前進的信念」、「勇氣」、「憶念至上」、「修定」和「先天智慧」的修煉。

先前兩種三摩地都是較淺層的三摩地，從本節起至第五十節，帕坦佳利指引我們一些要達到較高三摩地所應具備的條件、精神和方法。

本節裡，帕坦佳利提到 s'raddha' 等幾個重要的概念。s'rad-dha' 是指往真理目標前進，靈修不是漫無目的的，也不是追尋空定，而是要往真理目標前進，有了這個信念，靈修才不會徬徨。smṛti 不是指一般的記憶或念，而是指念念至上，念念是道，念念是佛，它是一種念念不離道的概念。

sama'dhi 在這裡指的是修定，為達較高三摩地，修定是非常重要的。

prajn'a' pu'rvakaḥ 指的是先天智慧，累世修來的慧果或未受污染的本體智（註 1），修行要靠本體智而非世間聰明。

【註 1】本體智指的是般若智慧（prajn'a'），它是真如本體的見性，它是原來就俱足的，不是靠學習或修煉得來的，只是我們的真如被矇蔽了，當矇蔽去除後，才能見到真如，才能體現般若。可參考第一章第四十八、四十九、五十節。

【註 2】因為沒有述詞，所以本節也可以譯為「亦可經由真理信念、勇氣、憶念至上、修定、先天智慧來達到三摩地」。

第一章 Sama' dhi Pa' da（三摩地品）

勝王瑜伽經詳解

तीव्रसंवेगानामासन्नः ।२९।

21

第一章 Sama'dhi Pa'da（三摩地品）

勝王瑜伽經詳解

tivra saṁvega'na'm a'sannaḥ

梵文註釋：

tivra：熱切的、強烈的　　saṁvega'na'm：刺激、興奮、潛在勢能、厭離

a'sannaḥ：接近

對於熱切積極者將很快達到三摩地

要旨解說

有強烈渴望且積極的靈修者，將很快達到三摩地。

本節和下一節在述説靈修者的積極性和渴望度，會影響到獲致三摩地所需的時間長短。

補充說明

積極性和渴望度會影響獲致三摩地的時間長短，是印度瑜伽行者普遍的看法。

मृदुमध्याधिमात्रत्वात् ततोऽपि विशेषः ।२२।

mṛdu madhya adhima'tratva't tataḥ api vis'eṣaḥ

梵文註釋：

mṛdu：溫和的　madhya：中間的、中庸的、中和的
adhima'tratva't：強烈的、熱烈的　tataḥ：如此、更進一步
api：也　vis'eṣaḥ：特殊、卓越、殊勝、差異

靈修者採用溫和的、中庸的或強烈的修持，其成就的時間是有差異的

要旨解說

　　靈修者採用溫和的、中庸的或強烈的修持態度，其獲致三摩地成就所需的時間是有所不同的。

　　這是鼓勵靈修者應具有積極努力和強烈渴望的態度。

ईश्वरप्रणिधानाद्वा ।२३।

I's'vara praṇidha'na't va'

梵文註釋：

I's'vara：主控者、至上、上帝

praṇidha'na't：臣服、順從、安住、以……為庇護所　va'：或

或者經由安住於至上（臣服於上帝）以達到（三摩地）

要旨解說

或者經由將心念安住於至上（或臣服於上帝）以達到三摩地。

從此節起，帕坦佳利開啟了瑜伽通往三摩地的重要途徑和概念。途徑指的是安住於至上、臣服於上帝、以至上為庇護所可以獲致三摩地。概念是指： 1.至上與上帝的概念； 2.安住於至上可獲致三摩地。

什麼是 I's'vara？

此字的原字義是主控者，真宰者，在此處指的是至上或上帝。在瑜伽理論裡是以至上、上帝為核心概念，與基督教、回教的教義相近。中國的道家和儒家也有相似於上帝的概念，佛教不將 I's'vara 詮釋為上帝，而詮釋為自在佛，但是其實質內涵是相近的。雖然佛教裡沒有明確的上帝觀，但有近似的「清淨法身佛」（註 2）和「薄伽梵」（Bhagava'na）的概念。像佛陀的十個名號之一即是薄伽梵—世尊、大能者。在瑜伽界裡公認最重要的一本經，也是世界多數人認定的四大名著之一是《薄伽梵歌》，這

本書是敘述克里斯那（Krs'n'a）在印度大戰役時對其弟子阿周那（Arjuna）的訓戒。因為當時，人們認為克里斯那是上帝的化身，所以祂所說的話，就集成了《薄伽梵歌》（上帝的話語），也就是說，薄伽梵是對上帝的一個稱號。

　　praṇidha'na 中譯為安住、臣服、以……為庇護所。此節是指以上帝為庇護所、臣服於上帝、安住於上帝。它的意思是說，把一切身、語、意的行為都導向祂，念念都是祂，以祂為依歸。那為何說安住於至上、臣服於上帝、以至上為庇護所的修行者可以獲致三摩地？原因是第一：至上是修行者的終極目的；第二：至上本身是解脫者；第三：透過安住於至上，以至上為庇護所的終將融入於至上。（詳見本章第十六、二十四、二十五、二十六節）

【註1】 有關上帝的概念和虔誠的修煉，從本章的下一節起至二十九節，帕坦佳利有進一步的闡釋。

【註2】 清靜法身佛即清淨法界之真如，諸佛所共有的法界身。

【註3】 有關安住於至上，在第二章第一和第四十五節會有進一步解說。

【註4】 帕坦佳利的哲學是以卡皮爾（kapila）的數論（sa'm'khya va'da）為基礎，但兩者仍有些根本的差異，例如帕坦佳利是以上帝為其核心思想，而卡皮爾則是以數的概念和邏輯為其核心思想。

क्लेशकर्मविपाकाशयैरपरामृष्टः पुरुषविशेष ईश्वरः ।२४।

kles'a karma vipa'ka a's'ayaiḥ apara'mṛṣṭaḥ
puruṣavis'eṣaḥ I's'varaḥ

梵文註釋：

kles'a：痛苦、折磨、惑　　karma：行動、業行
vipa'ka：果報、成熟、反作用勢能　　a's'ayaiḥ：休息處、住處
apara'mṛṣṭaḥ：不受影響、不動情　　puruṣavis'eṣaḥ：特殊的意識或人
I's'varaḥ：主控者、上帝、至上

上帝是特殊的至上意識，祂沒有任何惑，祂不受業行、果報和住處的影響

要旨解說

　　上帝是那特殊至高的覺性意識，祂沒有迷惑、困惑，祂不受業行（註）和果報的影響，祂也無特定住處的約束。

　　本節是帕坦佳利對上帝的進一步解說。首先他說上帝的覺性意識（puruṣa）是與眾不同的（vis'eṣaḥ），也就是說他的覺性意識是最高的。其次說明祂沒有業行和反作用力的果報，也不需要任何特定住所，意指祂超越因果法則，不受空間的約束，祂存在一切處，任何一切都是祂的化現。

　　有關覺性意識（puruṣa），請參考本章第十六節的要旨解說。

【註】業行（karma）又譯為行業，原字義是行動，因為所有行動無論是身、語、意均會產生業，所以稱為行業或業行。

तत्र निरतिशयं सर्वज्ञबीजम् ।२५।

tatra niratis'ayaṁ sarvajn'a bi'jam

梵文註釋：

tatra：在裡面、在其中　niratis'ayaṁ：無比的、最上的、至高的
sarvajn'a：全知　bi'jam：種子、根源

上帝是至高全知的根源

要旨解說

至高全知的根源就在上帝裡。

　　上帝本身就是全知者，而且是一切知的根源。換句話說，所有的一切皆是祂的顯現，祂化現成一切，認知祂就認知一切。也可以引伸為祂無所不知，無所不在，無所不能，祂是永恆的存在。

स एष पूर्वेषामपि गुरुः कालेनानवच्छेदात् ।२६।

sa es'ah pu'rvesa'm api guruḥ ka'lena anavaccheda't

梵文註釋：

sa：那個 es'ah：上帝 pu'rvesa'm：最古老的、最先的
api：也、亦 guruḥ：上師，音譯古魯 ka'lena：時間
anavaccheda't：無限的、無法斷定的

上帝即是最古老的上師 (Guru)，祂不受時間限制

要旨解說

上帝是那最古老的上師（Guru），祂是永恆無限的。

帕坦佳利在此節裡指出上帝就是最原始的上師（Guru）。何謂 Guru？gu 意指黑暗，ru 意指驅除者，所以 guru 就是黑暗無明的驅除者。世上的 guru 有很多，也有不同的等級，但在瑜伽與密宗（Tantra）的觀念裡，真正的完美上師應該就是上帝的化現，所以此節才講述上帝就是那最古老最原始的上師（Guru）。在《阿南達經》第三章第九節說：「上師（Guru）是唯一的，祂就是至上本體（註）而非其他」。所以在瑜伽與密宗的觀念裡，完美上師是最崇高的，祂就等同於上帝的示現。

上帝的特質之一就是不受限於時空，祂是永恆的、無限的。所以從古至今，上帝即是永恆存在的最古老上師。

上帝在那裡？卡比爾（Kabir）有首詩說到：

令我覺得最可笑的是　水中的魚說它口很渴

你漫無休止的一山越過一山尋找真相

卻不知真相就在你裡頭

真理就在這裡！

無論你跑到任何聖地

在你未能發現上帝就在你真如自性裡之前

整個世界對你而言是無意義的

你找到上帝了嗎？

【註】至上本體（Brahma）和中國哲學上的「道」幾乎是同樣的意義，都代表永恆無限，是萬有的本源。至上本體又稱為至上真我（Parama'tma'），祂是由至上意識和至上造化勢能所組成的。

तस्य वाचकः प्रणवः ।२७।

tasya va'cakaḥ praṇavaḥ

梵文註釋：

tasya：祂、上帝　　va'cakaḥ：字義的意涵、象徵

praṇavaḥ：聖音 Om

聖音 Om 的意涵即是上帝

> **要旨解說**

聖音 Om 的意涵就是上帝的象徵。

這一節是《瑜伽經》裡最特別的地方之一。在中國的哲學裡，不知道造物主是什麼名字，勉強取名為「道」，不知造物主像甚麼，勉強以○（圈）形之（詳見《道德經》）。然而在中國的哲學裡並沒有以任何音聲來代表造物主，但在瑜伽裡，不僅有以音聲來代表造物主（上帝），而且音聲本身就是具有創造萬物的能力。

首先 praṇavaḥ（聖音 Om）是由 pra-ṇu+al 組成，其字義有三：其一為完美的交付，其二為給予大助力、大能量、大能力，以達到至上之境，其三為一心一意的虔誠。祂的代表音為 Om（AUM）。

Om 音是由 A+U+M 所組成，A+U=O，所以 A+U+M=Om。A 代表創造，U 代表維持、運行，Ma（M）代表毀滅、回收。所以簡單來說，Om 即代表創造、運行與毀滅。這也許和英文字上帝「GOD」的 G 代表 Generator（創造），O 代表 Operator（運行）和 D 代表 Destructor（毀滅、破壞）有異曲同工之妙。

在《聖經・約翰福音》（St. John）上說：「天地創造初始

是一個字，那個字與上帝同在，那個字本身就是上帝（In the beginning was the word and the word was with GOD and the word was GOD）」。在《黎俱吠陀》上也曾說：「天地創造初始是至上本體，字與至上本體同在，這個字就是真實的至上本體」（In the beginning was Brahman，with whom was the word，and the word was truly the supreme Brahman）。筆者認為此處 word 代表音聲之意，而此音聲可能指的就是 AUM 音。（Brahman 的意思指的是「至上本體」或「道」的意思）在佛教裡也有類似的說法，例如成、住、壞、空；生、住、異、滅等對娑婆世界和心量界的敘述。在生物學上與此論述相關的有如生態循環裡的生產者、消費者和分解者。以上是單就 Om 音的簡單敘述。

Om 音即 AUM，其義為創造、運行、毀滅，祂僅代表著宇宙所顯現的表象（太極），那未顯現的至上本體（無極）又該如何如何表述呢？

梵音實際上只有音沒有字，有的梵文是用天城字（Devana' garii Script），有的是用羅馬拼音來寫的。習慣上我們用天城字 ॐ 來代表唵音。在此字裡，右上角有一個「•」和一個半月鈎「☾」，這個「•」即代表未顯現的至上本體（又名無屬性至上本體（註）、無極），而「◡」代表宇宙顯現的過程（由無屬性至上本體到具屬性至上本體（註），亦即由無極到太極）。「•」和「◡」的代表音為 n，所以由無屬性到具屬性（從無極到太極）的完整唵音代表應是 Onm，而 Om 音只代表已顯現的宇宙。

如上所述，若要同時觀想具屬性與無屬性至上本體，所持誦的音應為 Onm。

音聲的修持是瑜伽法門中最殊勝之一，此派名為梵咒瑜伽（Mantra Yoga），與佛教的觀音法門、真言宗、道教的念咒、基督教唱頌上主之名、回教的唱誦有些許相似之處。

有關瑜伽的音聲學，請參閱師利‧師利‧阿南達慕提先生所著的《密宗開示錄》卷一。

【註】當至上本體的純意識不受造化勢能三種屬性力影響時稱為無屬性
　　　至上本體，與無極的概念相近；當純意識受造化勢能影響時就稱
　　　為具屬性至上本體，與太極的概念相近。

tajjapaḥ tad artha bha'vanam

梵文註釋：
tajjapaḥ：那個持誦（tajjapaḥ = tat 那個 +japaḥ 持咒、覆誦）
tad：彼、如那樣　artha：意義
bha'vanam：觀想、冥想

以冥想著 Om 之義來持誦 Om

要旨解說

應該同時冥想著（註）Om 的意義，以虔誠的心來持誦 Om 音。

梵咒的修持法有很多種，基本上，反覆的唱誦名為 Japa（持咒），但持咒不能只是嘴巴唱誦而心靈並沒有配合，若持咒要有大的功效，最起碼一定要冥想所持咒語的意義，讓音波和念波同時修持。

除了冥想梵咒的意義外，還有一些可以增進持咒功效的方法，比方說：集中點和呼吸的配合以及嘴形變化法的修煉。更重要的是選對適合個人修持的梵咒。梵咒有適合大家共修的大明咒，還有個人專屬的個人梵咒，所以拜求一位完美上師，給予適合個人修持的完美梵咒（Siddha Mantra），是成功持咒的捷徑。此外，持咒成功的另一個要件是，持誦者必須要有民胞物與的愛心。

以冥想著 Om 之義來持誦 Om 音，是虔誠瑜伽的重要修持心法，也是瑜伽修煉最直接的捷徑，詳見下一節。

【註 1】冥想（bha'vana）又譯為觀想，代表心靈專注集中的一種心念。在中國的哲學裡，屬於心靈的專注集中，大部分用「觀想」，屬於精細層面的專注集中，則大部分用冥想，而禪那和三摩地都是屬於較精細的專注集中，因為心靈大都已接近不起作用，所以用冥想來表示。此處 Om 的持咒是以上帝之名、上帝的意涵做持誦，所以譯成「冥想」。

【註 2】本章提到有助於獲致和提升三摩地的方法整理如下：

節次	方法
1-20	要有真理信念、勇氣、憶念至上、修定、先天智慧
1-21	要熱切、積極
1-23	要安住於至上
1-28	以冥想著 Om 之義來持誦 Om

ततः प्रत्यक्चेतनाधिगमोऽप्यन्तरायाभावश्च ।२९।

tataḥ pratyak cetana adhigamaḥ api antara'ya abha'vaḥ ca

梵文註釋：
tataḥ：如此、那麼　pratyak：在後方、在裡面
cetana：意識、知覺　adhigamaḥ：証得、達到　api：也、亦
antara'ya：障礙　abha'vaḥ：非有、無　ca：和

如此可以去除障礙並證入真我的覺性 (cetana)

要旨解說

以冥想著 Om 之義來持誦 Om 音，將可去除障礙，並證入真我的覺性。

在持誦 Om 音時，因為同時冥想著 Om 的意義即是上帝、真理、道、佛，所以整個心念就會迴向上帝、真理、道、佛；在另一方面，Om 音本身即具有淨化身心的能力，所以才說可以消除障礙，並讓真我的覺性（cetana）（註）得以顯現。

這些障礙可能指的是下兩節所述的內容。

第二十四節至第二十九節是在補述第二十三節，這是虔誠瑜伽的修煉，也就是冥想著 Om 之義，以虔誠之心來持誦 Om 音，可以讓你去除障礙、安住於至上、證入真我的覺性，以達三摩地。

【註】cetana 的字義是覺醒的意識、覺知的意識，所以譯成覺性。

ॷयाधिस्त्यानसंशयप्रमादालस्याविरतिभ्रान्तिदर्शनालब्ध-
भूमिकत्वानवस्थितत्त्वानि चित्तविक्षेपास्तेऽन्तरायाः ।३०।

vya'dhi stya'na sams'aya prama'da a'lasya avirati bhra'ntidars'ana alabdhabhu'mikatva anavasthitatva'ni cittavikṣepaḥ te antara'ya'ḥ

梵文註釋：
anavasthitatva'ni cittavikṣepaḥ te antara'ya'ḥ
vya'dhi：疾病　　stya'na：冷漠、無興趣、昏沉
sams'aya：懷疑、猶豫　　prama'da：放逸　　a'lasya：怠惰、懶惰
avirati：放肆、不節制、滿足感官享受
bhra'ntidars'ana：錯誤的見解和觀念
alabdhabhu'mikatva：未達境地，沒有基礎
anavasthitatva'ni：不穩定、墮落、退步、退轉　　cittavikṣepaḥ：分心
te：這些　　antara'ya'ḥ：障礙

導致分心的障礙有疾病、冷漠、懷疑、放逸、怠惰、不節制感官享受、錯誤的見解、基礎不穩和退轉

要旨解說

　　導致分心的障礙有疾病、冷漠（昏沉）、懷疑、放逸、怠惰、沒有節制感官的享受、錯誤的見解、基礎沒打穩和生退轉的念頭。

　　在這裡，帕坦佳利提出了九種可能導致分心的障礙，這九種有肉體層面、心理面、心智面和心理導向靈性的層面。其中較特別的是生起退轉的念頭，退轉是指不想繼續修下去，這種現象往

往發生在比較精進修行者的身上，可能與求證心切反生退轉心，或在修行過程中，心境起逆轉現象（註）有關。為何會有這些障礙出現？簡單來說就是習氣與業力所造成的，相關對治之道，詳見本章第三十二節。

　　本章是在講三摩地，三摩地需要非常專注來達到定境，所以從本節起到第三十九節，帕坦佳利提出導致分心的因素和對治之道。

【註】逆轉現象在許多層面都可看到，有時疾病轉好的時候，反而會有一些類似病症狀態的出現，我們常稱為好轉反應。而在靈修的過程，當我們心靈不斷在提升和擴展，有時也會出現強烈的出離心、冷漠和無情的感覺，這些都可能導致退道之心，產生不想繼續修下去的逆轉現象。此外，在修證過程中，要進入脫胎換骨時，能量可能會逆轉，這也是一種逆轉現象。

第一章 Sama`dhi Pa`da（三摩地品）

勝王瑜伽經詳解

दुःखदौर्मनस्याङ्गमेजयत्वश्वासप्रश्वासा विक्षेपसहभुवः ।३१।

duḥkha daurmanasya aṅgamejayatva s'va'sapras'va'sa'ḥ vikṣepa sahabhuvaḥ

梵文註釋：

duḥkha：憂傷、痛苦、不快樂　daurmanasya：憂愁、苦惱、絕望

aṅgamejayatva：身體的顫動、顫抖

s'va'sapras'va'sa'ḥ：呼吸不順暢、喘氣　vikṣepa：分心、精神錯亂

sahabhuvaḥ：具有、俱起、共起

（導致分心的）還有伴隨障礙出現的憂傷、絕望、身體顫抖和呼吸不順等

要旨解說

此外，會導致分心的還有伴隨著障礙所產生的憂傷、絕望、身體顫抖、呼吸不順暢等狀況。

上述憂傷、絕望、身體顫抖和呼吸不順暢等四種，也會伴隨著障礙一併出現而引起分心，審視這些狀況，大都與身心不調所引起的心身症和身心症（註）有關，對治之道詳見下一節。

進一步解說

為何在靈修的過程會有這些現象產生呢？在佛教裡提到將得初禪定時，身中生八種感觸，謂之八觸。一曰動觸（身起動亂之象），二曰癢觸，三曰輕觸（身輕如雲，有飛行之感），四曰重觸（身重如大石，不能稍動），五曰冷觸，六曰暖觸（身熱如火），七曰澀觸（澁觸，身如木皮），八曰滑觸（身滑如乳）；而依阿南達瑪迦上師的開示，這些玄秘的感覺有：驚駭、顫抖、出汗、嘶聲、

流淚、毛骨悚然、變色、暈倒、手舞足蹈、歌唱、翻滾、哭泣、吼叫、流涎、打哈欠、漠不關心、突然大笑……。在氣功界通常視此種現象為氣動，在通靈道則視為靈動或神在跳舞，醫學上則常將其歸為自律神經的反應，精神科和心理學視此為心身症或身心症，在自發功裡則認為，當腦波由平常的 β 波轉為較寧靜的 α 波時，就會有這些現象。

　　綜觀這些現象有生理的、有心理的，也有心理導向靈性的層面，這些現象的主要原因在於靈修者往更高的心靈層次前進時，會激發內在的生命潛能，是身體、腺體、心緒傾向在調整的過程中所出現的自然現象。簡言之，在修行的過程中，從有限進入無限，從束縛的我到解脫的我，要克服那個束縛力，身體、脈輪以及腺體都會做調整，在調整時就會產生這些現象。遇到這些現象時，不必焦慮，也不應執著，只要心靈往更高更精細的方向專注，即可漸次越過，詳如下述幾節所說的。

【註】心身症和身心症是精神科和心理學上常見的一類症狀。心身症的
　　　主因是心理因素所引起的身體或生理的症狀，而身心症主因是由
　　　於生理因素而引起的心裡情緒變化等。綜合這些症狀有：強烈不
　　　安、緊張、神經衰弱、荷爾蒙失調、消化不良、過敏、頭痛……。
　　　誘發的因素除了生理、心理外，還有社會的因素。從瑜伽的觀點
　　　來看，這些或多或少都與習氣業力有關。

तत्प्रतिषेधार्थमेकतत्त्वाभ्यासः ।३२।

tat pratiṣedha'rtham ekatattva abhya'saḥ

梵文註釋：
tat：那些　pratiṣedha'rtham：防止、阻止、制止
eka：單一的、唯一的　tattva：真實狀態、諦、要素、精髓、標的
abhya'saḥ：反覆練習、鍛練、修持

防止那些現象的方法是不斷修持那專一的標的

要旨解說

　　要防止上述導致分心障礙的方法就是不斷修持那專一的標的。

　　在此節裡，帕坦佳利提供了防止分心障礙的方法，那就是不斷修持那專一的標的。心念有好的專一目標，便可減少分心的可能性。

　　而在本章第三十四節至第三十九節，他更提供各種可修持的專一標的，詳見各節。除此之外，筆者認為以冥想著 Om 之義來持誦 Om 音（見本章第二十八節）亦是一個防止分心的絕佳辦法。

मैत्रीकरुणामुदितोपेक्षाणां सुखदुःखपुण्यापुण्यविषयाणां भावनातश्चित्तप्रसादनम् ।३३।

maitri' karuna' mudita' upe'kṣa'ṇam sukha duḥkha puṇya apuṇya viṣaya'ṇa'm̐ bha'vana'taḥ cittaprasa'danam

梵文註釋：
bha'vana'taḥ cittaprasa'danam
maitri'：友好、慈憫、慈心　　karuna'：同情、悲憫、憐憫
mudita'：歡喜、忻悅、欣喜　　upe'kṣa'ṇam：忽視、棄捨、不動心
sukha：快樂　　duḥkha：不快樂、痛苦
puṇya：美德、善行　　apuṇya：罪、惡行、不善、邪惡
viṣaya'ṇa'm̐：與……有關、所行境界
bha'vana'taḥ：正念、正行
cittaprasa'danam：心靈的清澈、明淨

經由慈心、悲憫心、歡喜心的培養，對快樂、痛苦、善行、惡行等不動心，心性將變得清澈明淨

要旨解說

　　培養慈心、悲憫心、歡喜心，而面對快樂、痛苦、善行、惡行等不動心，將使心性變得更清澈明淨。

　　此節雖然不像本章第三十四至第三十九節提供可修持的專一標的，但此節的修煉卻是極為重要的基本修持。一方面培養慈悲心、歡喜心，另一方面，對於世間各種相對性、有限性的事物，以中性的態度處之，這在無形中也可以減少許多的分心、掛心，

久而久之，心性自然會變得更清澈明淨。

　　這裡所講的慈心和悲心是一種對真理熱望的心，也是無私無我的自性流露，因此，絕對不是受潛在欲望驅使的一時情緒反應。慈悲心超越一切的對待，跟被念牽著走的心緒傾向不同。

【註】有人將此節歸為八部功法中的持戒與精進。

प्रच्छर्दनविधारणाभ्यां वा प्राणस्य ।३४।

pracchardana vidha'raṇa'bhya'ṁ va' pra'ṇasya

梵文註釋：
pracchardana：吐氣、呼氣
vidha'raṇa'bhya'ṁ：控制、制止
va'：或者　pra'ṇasya：生命能的、呼吸的

亦可經由生命能控制法的呼氣和住氣來達到（心念專一、心性明淨）

> **要旨解說**

要保持心念專一、心性明淨，可藉由呼吸控制法的呼氣和住氣來達到。

呼吸控制法是瑜伽八部功法的第四部，接著才是感官的回收。也就是説呼吸控制法做得好，才能有助於感官的回收。呼吸的控制法向來是各宗各派修煉的重頭戲之一，因為呼吸影響心靈的穩定度。

在中文裡，呼吸有兩個口，呼吸又名吐納，吐納只剩一個口，吐納又名「息」，息字連一個口也沒有，反而息字拆開就是自心，也就是説，你的心在呼吸，心動才有息。中國的吐納功法非常多，在瑜伽裡也有非常多種呼吸的控制法，詳見《哈達瑜伽經》第二章。呼吸的控制不只是在使心念專一，還能導引生命靈能（kun'd'alinii）從中脈上升（註3）。

【註1】有關生命能控制法，請詳見第二章第四十九節。

【註2】有人將此節歸為八部功法中的生命能控制法。

【註3】請見第一章第二節要旨解說。

विषयवती वा प्रवृत्तिरुत्पन्ना मनसः स्थितिनिबन्धनी ।३५।

visayavati' va' pravrttih
utpanna' manasah sthiti nibandhani'

梵文註釋：

visayavati'：感官的覺知　va'：或　pravrttih：前進、冥想、專注
utpanna'：產生、出現、生起　manasah：心、意識、心靈的
sthiti：狀態、居留、平穩的境地　nibandhani'：羈絆、桎梏、綑綁

亦可專注於感官的覺知上，以使心靈處於平穩的境地

要旨解說

也可專注於感官的覺知上，以使心靈處於平穩的境地上。

一般修行上常說，眼觀鼻，鼻觀心，第一個專注點是感官及其覺知上，這個作法本身就是一種很好的攝心觀照法。繼之鼻觀心，是將觀的意念由鼻子出發來觀照一切所要觀照的標的，如此便可進一步攝住鼻根。不過在此帕坦佳利並沒有明確的指出要專注於某一特定的感官。

【註】有人將此節歸為八部功法中的感官回收。

विशोका वा ज्योतिष्मती ।३६।

vis'oka' va' jyotiṣmati

梵文註釋：
vis'oka'：沒有悲傷的、無憂的、喜樂的　va'：或
jyotiṣmati：光慧、光輝、慧光

亦可觀想喜悅和慧光（以獲得心靈的平靜）

要旨解說

也可藉著專注於觀想喜悅與慧光來獲得心靈的平靜。

這兩種都是屬於純粹觀想的方法，它們不像呼吸和感官都有明確的標的，相反的，它們是心念所創造出來的心相—喜悅與慧光，也就是觀想心念所創造出來的心相。

一般來說，專注的標的如果是外在的、明確的會比較好觀想，但是所獲得的定也比較外在；相反的，專注的標的是屬於心靈的、抽象的會比較不易觀想，但所獲得的定也是比較內在的。

在此帕坦佳利是以喜悅和慧光為例，其餘的聖境例如：永恆的愛，無垠的宇宙也可以是練習的標的。

【註】有人將此節歸為八部功法中的集中。

वीतरागविषयं वा चित्तम् ।३७।

vi'tara'ga visayam va' cittam

梵文註釋：

vi'ta：遠離、免於　ra'ga：熱情、慾望、執著
visayam：事物、感官所覺知的塵、處、境
va'：或　cittam：心靈

亦可冥想一位對一切事物、塵、境都不生慾望與執著的聖靈（以達到心靈的平靜）

要旨解說

也可藉著冥想一位對一切事物、塵、境都不產生慾望和執著的聖者心靈來達到心靈的平靜。

這個冥想又比前一節的觀想喜悅、慧光等還要高等。人的心靈比任何一切更複雜、更精細，而一位聖者的心靈又是精細中的精細者。如果我們沒有如聖者般精細純潔的心靈，又如何能觀聖者的心呢？其奧妙處即在於當我們初入觀時，僅有欲觀聖者的心念，但未能契合聖者的心，久久觀之，亦即冥想專注後，我們的心念會融入所觀想的標的，成為所觀想的標的—聖者的心。

在佛教裡有持名念佛、觀想念佛、實相念佛，藉由觀想念佛也可令人如住於佛。

補充解釋

一切事物、塵、境（visayam）與佛教所說的六根、六塵、六識的意義相近。六根指的是眼、耳、鼻、舌、身、意；六塵指

的是色、聲、香、味、觸、法；六識指的是六根對六塵所起的識心念頭，這裡只是用來形容一位已經有所成就的聖者心靈，是如此的純淨、不染、不著、不生慾。

那麼我們可能會問，誰是足以成為我們觀想的聖者呢？基本上被眾所公認的聖者應該都在我們之上，要不然自己的上師也是很好的冥想對象，再不然就觀想至上。

【註】有人將此節歸為八部功法中的集中。

स्वप्ननिद्राज्ञानालम्बनं वा ।३८।

svapna nidra' jn'a'na a'lambanaṁ va'

梵文註釋：

svapna：作夢　　nidra'：睡覺、熟睡

jn'a'na：清醒、覺知

a'lambanaṁ：支持、基礎、所緣境界　　va'：或

亦可藉由清楚覺知睡覺與作夢的狀態（以達到心靈的平靜）

要旨解說

也可藉著清楚覺知自己的睡覺和作夢狀態來達到心靈的平靜。

哇！這是多麼困難的一件事，在本章第六節曾提及睡覺是心緒的一種，也是一種意識未能清醒的大昏沉。而在這節裡卻要我們清楚地覺知自己的睡覺和作夢，覺察每一個動念，這豈是件容易的事。

是的，這不是件容易的事，就絕大部分的人而言，睡覺是一種無知覺，作夢是一種幻覺，就算白天能保持一顆覺醒的心，入了眠就隨業力擺佈。

為了讓睡眠中也能保持靈明的心，依阿南達瑪迦上師——師利‧師利‧阿南達慕提先生的教導法為在睡覺前養成靜坐的習慣，藉由持續冥想至上的念，使入睡後的心也保持在靈明的覺性狀態，有如中國功法中醒寐一如的境地，如此，心靈便能長時間保持在不動搖的狀態。

【註 1】 有人將此節歸為八部功法中的集中。

【註 2】 瑜伽功法中有一種稱為 yoga nidra'，中譯為瑜伽眠，它是一種藉
由冥想帶入睡眠的功法，一方面可以睡覺，另一方面又可讓心靈
保持覺醒的狀態。

勝王瑜伽經詳解

第一章 Sama`dhi Pa`da （三摩地品）

यथाभिमतध्यानाद्वा ।३९।

yatha abhimata dhya'na't va'

梵文註釋：
yatha：如同、如此　abhimata：所渴望的
dhya'na't：禪那、冥想　va'：或

亦可藉由冥想所渴望的標的（以達到心靈的平靜）

要旨解說

也可藉著冥想所渴望的標的來達到心靈的平靜。

這裡的渴望不是一般的渴望，而是冥想的渴望，冥想與觀想不同，觀想的標的可能是五大元素的萬象，也可能是身體的感官、腺體以及心緒，但冥想永遠是和達到至上及獲致解脫有關，所以這個渴望標的可能是宇宙光、宇宙的大愛、永恆、無限、上師、上帝……等。

【註1】有人將此節歸為八部功法中的禪那。

【註2】以上第三十三節至第三十九節是有助於心靈專一、平靜的功法，
整理如下：

節次	方法
1-33	培養慈悲心、歡喜心，對快樂、痛苦、善行、惡行不動心
1-34	生命能控制法
1-35	專注於感官的覺知上
1-36	觀想喜悅與慧光
1-37	冥想一位對一切事物、塵、境都不生慾望與執著的聖靈
1-38	清楚覺知睡覺與作夢的狀態
1-39	冥想所渴望的標的

परमाणुपरममहत्त्वान्तोऽस्य वशीकारः ।४०।

parama'ṇu paramamahattva'ntaḥ
asya vas'i'ka'raḥ

梵文註釋：

parama'ṇu：極小粒子、極微塵、原子　paramamahattva：極大
antaḥ：邊際、界限　asya：這個的　vas'i'ka'raḥ：制伏、控制

專精於冥想者，既可穿入極小的微塵，又可通達無垠的邊際

要旨解說

專精於冥想的人，既可以穿入極小的微塵粒子，也可以通達無垠的邊際。

在前一節已說過冥想是與至上和解脫有關，在瑜伽的哲學概念裡，冥想不同於觀想，觀想是與五大元素和心靈有關，而冥想不是用心靈觀想，它實際上是超越心靈的範疇而與靈性相關連，在脈輪上是屬第六通達第七脈輪的功法。所以精通冥想的人，其冥想範圍當然是超越五大元素的，既可入最微小的粒子，也能通達無垠的邊際，甚至可穿透心靈。

【註1】此節所述是神通的能力之一（詳見第三章第四節），但此節的重點不在神通，而是在強調冥想可獲致的精細度。帕坦佳利在此提出冥想的功能，是要導入從下一節開始的三摩地解說。

【註2】有關脈輪解說，請參考第一章第二節。

ksi'navrtteh abhija'tasya iva maneh grahi'tr grahana gra'hyesu tatstha tadan'janata' sama'pattih

梵文註釋：

ksi'na：盡滅、衰弱　vrtteh：修正、變更
abhija'tasya：天生好世家、高貴弱　iva：似、像、如
maneh：寶石、無瑕的水晶弱　grahi'tr：領受者、覺知者
grahana：捕獲、理解弱　gra'hyesu：可覺知、可理解的
tatstha：如住、變得穩固、穩定
tadan'janata'：擷取所知所見的形象
sama'pattih：三摩鉢底、正定、禪定、等至、等持

心緒傾向減弱、消失，如晶瑩剔透的水晶，知者、被知者和所知合一，如住三摩鉢底 (Sama'patti)

要旨解說

當冥想與禪那功夫日漸深入後，心緒傾向減弱、消失，各種識別心逐漸淡化，如晶瑩剔透般的水晶，知者、被知者和所知的內容合而為一，如住三摩鉢底的定境中。

帕坦佳利在此又提出另一種定境—三摩鉢底（Sama'patti）。此種定境的特點是心緒傾向已減弱、消失，分別識逐漸淡化，有如水晶般的清澈透明，知者、被知者和所知的內容合而為一（亦即無法區分，此外，晶瑩剔透的水晶，除了表示分別識的淡化外，也表示更能真實反映出內在真我）。這是較精細的一種定境，已

近乎消融之境，此種定境又分為四種，詳見第四十二至第四十四節。

【註】三摩缽底（sama'patti）又音譯為三摩缽提，中譯為等至、等持，是一種定境或三摩地。

tatra s'abda artha jn'a'na vikalpaiḥ
saṁki'rṇa' savitarka' sama'pattiḥ

梵文註釋：
tatra：那裡　s'abda：聲音、音聲、字
artha：目的、金錢、意義、標的物　jn'a'na：知識、所知
vikalpaiḥ：抉擇、思維、分別、妄想　saṁki'rṇa'：雜亂、混雜
savitarka'：深思、尋思、尋伺、推測、分析、識別
sama'pattiḥ：三摩鉢底、正定

當「音」、「義」與「所知」揉合為一時稱為有推理三摩鉢底 (Savitarka' sama'patti)

要旨解說

　　若你進入的定境中，雖然「音聲」、「意義」與「所知的內容」已揉合為一，但仍存在分析、推理時，稱為有推理三摩鉢底（Savitarka' sama'patti）。

　　當我們在覺知一件事或物時，通常包括該事物的音波、意義和我們所覺知的內容，所以在此，帕坦佳利用「音」、「義」和「所知」來表述對一件事物的覺知。

　　當你進入的定境中，雖然音、義、所知已揉合為一，但仍存在些許分析、推理和辨識時稱為有推理三摩鉢底（Savitarka' sama'patti，Sa 的意思是具有，vitarka' 的意思是分析、推理）。這個定境與下一節的無推理三摩鉢底（Nirvitarka' sama'patti）不同。

第一章　Sama'dhi Pa'da（三摩地品）

勝王瑜伽經詳解

स्मृतिपरिशुद्धौ स्वरूपशून्येवार्थमात्रनिर्भासा निर्वितर्का ।४३।

smṛti paris'uddhau svaru'pa s'u'nya iva arthama'tra nirbha'sa' nirvitarka'

梵文註釋：

smṛti：記憶、念　paris'uddhau：完全純淨
svaru'pa：自顯相、自我本質、自性　s'u'nya：空的　iva：如、似、像
arthama'tra：金錢、唯物、唯義、本身　nirbha'sa'：光輝
nirvitarka'：非深思、非尋伺、無尋伺、無推測、無推理、無可分析、無識別

當「念」已純淨，空性閃耀著光輝稱為無推理三摩鉢底 (Nirvitarka' sama'patti)

要旨解說

若你進入的定境中，各種念、各種分析、記憶、推理都已純淨，只存在著空性閃耀著光輝，就稱為無推理三摩鉢底（Nirvitarka' sama'patti）。

這種定境顯然比有推理（Savitarka'）更進一層次，沒有一切念、記憶，也不存在著分析、推理（Nirvitarka' 的 Nir 意為無，vitarka' 意為分析、推理）的音、義或所覺知的內容，只存空性閃耀著靈性的光輝。

एतयैव सविचारा निर्विचारा च सूक्ष्मविषया व्याख्याता ।४४।

etayaiva savica'ra' nirvica'ra' ca su'kṣma viṣaya' vya'khya'ta'

梵文註釋：
etaya：藉此、同此
eva：僅僅、唯一（註：etayaiva= etaya+ eva）
savica'ra'：有伺、有觀、深思　nirvica'ra'：無伺、無思
ca：和　su'kṣma：精細的
viṣaya'：東西、物體　vya'khya'ta'：已釋

同此，以精微標的作為冥想時，所獲致的定境稱為有思 (Savica'ra') 和無思 (Nirvica' ra') 三摩鉢底

要旨解說

同樣的，以精微的標的做為冥想對象時，其所獲致的定境稱為有思（Savica'ra'）三摩鉢底和無思（Nirvica' ra'）三摩鉢底。

在此，帕坦佳利提出當冥想標的是精細時，其獲致的定境為 Savica'ra' 和 Nirvica'ra' 兩種，Savica'ra' 意指具有精細思維，Nirvica'ra' 意指沒有精細思維。這兩種與上一節有推理（Vitarka'）和無推理（Nirvitarka'）的差異是在有思（Savica'ra'）和無思（Nirvica'ra'）的冥想標的是較精微的。甚麼是較精微的？凡是心靈的愈深層部分愈是精微，所以此處可能指的是以真如自性（A'tma'）或至上（I's'vara）為冥想標的，甚或是融入未顯現之初，詳見下一節。

進一步解說

　　在《哈達瑜伽經》第四章說到：「在三摩地中，瑜伽行者沒有嗅、味、視、觸、聽等覺知，對自己也沒有覺知。」又「三摩地中，不會有冷熱覺、苦樂覺和榮辱覺。」

सूक्ष्मविषयत्वं चालिङ्गपर्यवसानम् ।४५।

su′kṣma viṣayatvaṁ ca aliṅga
paryavasa′nam

梵文註釋：

su′kṣma：精細的　viṣayatvaṁ：對象、客體　ca：和
aliṅga：無特質、未顯像、未顯現　paryavasa′nam：完結、終了、後際

最精細的冥想標的會融入於未顯現之初

要旨解說

最精細的冥想標的會融入於沒有任何顯現之初。

上一節講到冥想標的會逐漸精細，可能精細到上帝，在瑜伽裡常用「至上本體」來代替「上帝」一詞。已顯現的至上本體（宇宙）稱為具屬性至上本體，未顯現的至上本體稱為無屬性至上本體。而此節所說的標的是融入於未顯現之初，亦即其冥想標的可能是最精細的無屬性至上本體（類似道家所說的無極）。雖然冥想標的已達無屬性至上本體，但業識尚未完全消除，所以仍屬具種子識三摩地，詳見下一節。

ता एव सबीजः समाधिः ।४६।

ta'eva sabi'jah sama'dhih

梵文註釋：
ta'：他們　eva：唯一、全部
sabi'jah：有種子的
sama'dhih：三摩地

上述的三摩地都是具種子的三摩地

要旨解說

　　上述的有推理、無推理、有思、無思等三摩鉢底，都是屬於具有種子識的三摩地。

　　因為上述這些三摩鉢底都仍存在過去業識的種子識，亦即業識尚未燃燒盡了，尚存種子。有人稱此為有餘依（Savikalpa）三摩地。

　　此處種子指的是業識，業識是身、心行為的記憶，也是一位尚未解脫者，他的心靈所認定的自己，也就是以業識為我，而非以真如為我。只要業識仍在，就必須有表發的機會，也就是必須再受生輪迴。有人稱此業識表發的力量為欲的根源，而把具種子識的三摩地也稱為具欲望種子的三摩地。

【註 1】本章所提到具種子識的三摩地整理如下

節次	名稱	現象
1-17	正知三摩地 （saṁprajn'a'taḥ）	仍存在著推理、深思、感受 喜悦、覺知自我
1-18	業識三摩地 （saṁska'ras'esah）	一念不起，僅存潛伏業識
1-41	三摩缽底（sama'patti）	知者、被知者、所知合一
1-42	有推理三摩缽底 （savitarka' sama'patti）	音、義、所知揉合為一
1-43	無推理三摩缽底 （nirvitarka' sama'patti）	念已純淨，空性閃耀光輝
1-44、 47、48	有思三摩缽底 （savica'ra sama'patti）	冥想精緻標的，有精細思維
	無思三摩缽底 （nirvica'ra sama'patti）	真我明澈光亮、體証般若

【註 2】相對於有種子識三摩地的是無種子識三摩地，詳見本章第五十一
節。

第一章 Sama`dhi Pa`da（三摩地品） 勝王瑜伽經詳解

निर्विचारवैशारद्येऽध्यात्मप्रसादः ।४७।

nirvica'ra vais'a'radye adhya'tma prasa'dah

梵文註釋：
nirvica'ra：無需考慮、不動念的、無內省的、無返照的、無分別心的、無思
vais'a'radye：明智、無畏　adhya'tma：內在真我
prasa'dah：清徹的、明亮的

達到無思三摩缽底 (Nirvica'ra sama'patti) 的境地時，真我是明澈光亮的

要旨解說

　　當瑜伽行者達到無思（Nirvica'ra'）三摩缽底的境地時，不存在精細思維，也不需返照，內在真我是明澈光亮的。

ṛtaṁbhara tatra prajn'a'

梵文註釋：
ṛtaṁbhara：體現真理、體証真理　　tatra：在其中、在此
prajn'a'：般若、智慧

於此，體証內在的真理般若 (prajn'a')

> **要旨解說**

在達到無思三摩鉢底後，瑜伽行者將實際體證到此中內在的真理智慧。

prajn'a' 一詞有時譯為智慧，但此智慧不同於一般所說的智慧，它指的是精細真如的本體智，所以佛經上常只用譯音「般若」而不用「智慧」來表示 prajn'a'。

【註】有關本體智，請參考第一章第二十節的註。

श्रुतानुमानप्रज्ञाभ्यामन्यविषया विशेषार्थत्वात् ।४९।

s'ruta anuma'na prajn'a'bhya'm anyaviṣaya' vis'eṣa'rthatva't

梵文註釋：
s'ruta：所聽到的　anuma'na：推測、臆測、推論
prajn'a'bhya'm：源自般若、源自知識
anyaviṣaya'：另外的目的、關於其他的
vis'eṣa：特殊的　arthatva't：標的、意義

真智與耳聞、推論是截然不同

要旨解說

　　真正的般若智慧與一般耳朵聽聞的知識以及透過臆測推論的知識是截然不同的。

　　在本章第七節、第九節裡提到過凡是未經由內在實證，而只是經由感官和心理推論所獲得的知識都是不實在的、不可靠的。此節所說的真正智慧是瑜伽行者入證無思三摩鉢底後，所實際體證到的內在真理智慧，詳見本章第四十七、四十八節。

तज्जः संस्कारोऽन्यसंस्कारप्रतिबन्धी ।५०।

tajjaḥ saṁska'raḥ anyasaṁska'ra pratibandhi'

梵文註釋：

tajjaḥ：從彼生的　saṁska'raḥ：業識、業力、意念
anyasaṁska'ra：其它的業識、其他的意念
pratibanti'：阻止、障礙、清除

從真智所生之意念將消除其他的業識

要旨解說

　　從真正般若智慧所生的意念，將消除所有其它舊有的業識印象。

　　先前所說的三摩地都仍存在業識的種子，為了要達到如下一節所說的無種子識的三摩地，就必須將所有過去的業識種子消除掉。消除的方法是以在無思三摩鉢底中所開發出來的般若智慧所生的意念來消除舊有的業識。消除業識的意涵有兩種：一種是漸次的耗盡、燃燒（kṣaya），另一種是般若智現起時，照見業識為幻，也就是業識並非真實的存在。

　　《華嚴經》入法界品提到：「譬如一燈入於暗室，百千年暗悉能破盡……。」此即是說開悟只在瞬間，業識是幻非真，當般若現起時，無需百千年才能破除百千年暗室，暗室在譬喻迷與業識。

【註】真智所生的「意念」指的是般若智慧本身。

तस्यापि निरोधे सर्वनिरोधान्निर्बीजः समाधिः ।५१।

tasya'pi nirodhe sarvanirodha't nirbi'jaḥ sama'dhiḥ

梵文註釋：
tasya'pi：即使那樣　nirodhe：中止、懸止
sarva：所有的　nirodha't：中止、懸止
nirbi'jaḥ：無種子的　sama'dhiḥ：三摩地、三昧

當真智消除一切業識後，所有業識都已懸止就稱為無種子識三摩地 (nirbi'jaḥ sama'dhi)

要旨解說

　　當般若智慧消除一切業識後，所有業識都已中止，連消除業識的念都不存在時，即稱為無種子識三摩地（Nirbi'jah sama'dhiḥ）。

　　業識本身是幻覺，當般若智慧現起時，舊有業識自然消失，而僅存般若智慧本身這個念，而當對這個念也不執著時，亦即中止時，即是無種子識的三摩地，也可以說是無欲望種子的三摩地，也有人稱此為無餘依（Nirvikalpa）三摩地，這就是最究竟的三摩地。

導讀

第二章　修煉品

　　第二章修煉品（Sa'dhana Pa'da），是繼三摩地品後進一步的實際修煉法。

　　本章的主要內容有三：其一是瑜伽修煉的內涵和障礙的消除；其二是經由不斷地覺知明辨以消除無明，使真我處於絕對之境（解脫之境）；其三是歸納瑜伽鍛鍊為八部功法，並詳述其前五部。

內容簡述如下：

一、1. 瑜伽修行的內涵為刻苦行、研讀靈性經典和安住於至上，此三者分別代表行動瑜伽，知識瑜伽和虔誠瑜伽。

2. 修煉的障礙在一切惑，惑的根源在行業，有行業就有果報。透過禪那與心靈回歸精細本源可消除心緒起伏，斷除一切惑。透過明辨力，以免將所見視為真我，如此可以避免尚未到來的果報與痛苦。

二、 1. 至上真我（宇宙大我）是由至上意識和至上造化勢能所組成，真如本性（個體小我）是由純意識和造化勢能所組成。宇宙和所有的個體，包括人與心靈都是由至上意識和至上造化勢能所共同創造的，都受到造化勢能的悅性、變性、惰性等三種屬性的束縛。宇宙與所有的一切創造都是起始於無明，透過不斷地覺知明辨以消除無明，沒有無明，就不會有創造，沒有創造，真我將處於絕對之境（解脫之境）。

三、1. 帕坦佳利將過去總總瑜伽的鍛鍊法歸納為八部功法（asta' unga），又名八肢瑜伽，是八種的次第功法，這也是為何有人稱帕坦佳利的勝王瑜伽為八部瑜伽的原因。

2. 八部功法為戒持、精進、瑜伽體位法、生命能控制、感官回收、心靈集中、禪那和三摩地，修持範圍已涵蓋了身、心、靈等三個層面。也有人將持戒、精進、瑜伽體位法和生命能控制視為行動瑜伽，將感官回收和心靈集中視為知識瑜伽，而將禪那和三摩地視為虔誠瑜伽。一般人想到練功，總是會想到某種高深的功法，但帕坦佳利則是特別將持戒與精進列為首要的基本功法，以彰顯其重要性。

3. 雖然八部功法中的集中、禪那和三摩地也都是修煉的重要功法，但因此三部功法與神通力的開發有密切關係，所以帕坦佳利將其挪至第三章的神通品。

【註】sa'dhana 的字義是「（身心靈）持續不斷地努力」。

tapaḥ sva'dhya'ya I's'varapraṇidha'na'ni kriya'yogaḥ

梵文註釋：
tapaḥ：刻苦行，原字義為「熱」
sva'dhya'ya：研讀靈性經典、研讀聖典
I's'vara：至上、上帝、神、真宰，原字義為「主控」
praṇidha'na'ni：安住、臣服　kriya'yogaḥ：瑜伽的鍛鍊

瑜伽的鍛鍊包括：刻苦行、研讀靈性經典和安住於至上

要旨解說

　　瑜伽的鍛鍊包括刻苦的修行，研讀靈性的經典（研讀聖典）和把心靈安住於至上（上帝）。

　　第二章是《瑜伽經》的修煉品，所以在此第一節帕坦佳利即點出瑜伽修煉所包括的部分，有刻苦的修行，研讀靈性經典和把心靈安住於至上（上帝），以此作為整體修煉的引言。

　　一般來說瑜伽的修煉法區分為三：其一是行動瑜伽（karma yoga），其二是知識瑜伽（jn'a'na yoga），其三是虔誠瑜伽（bhakti yoga）。在此第一節裡，帕坦佳利特別用 Kriya' yoga 而不用 sa'dhana（靈性修持）這個詞，且接著用刻苦行，研讀靈性經典和安住於至上，似乎有意把行動、知識、虔誠等三種修持法都納入在他所認為的整體瑜伽的鍛鍊範疇裡，簡述如下：

　　Kriya'yoga 的直接字義是「實踐瑜伽、行事瑜伽」，在此指的是瑜伽的種種鍛鍊。Kriya' 和 Karma 同樣表示行動，但 Karma

比較帶有靈性的意味，而 Kriya' 則泛指一切的行動。

刻苦行（Tapah），或譯為苦行，在一般人的印象裡，可能會聯想到修行者躺臥冰床或釘床或單腳長時間站立於水中，或者把身體倒吊，甚至長達數個月的斷食……等等，好像在修行又好像在折磨自己，這些林林總總或許在某一部分可以鍛鍊心志，但畢竟與開悟解脫沒有絕對的關係，所以佛陀在離開雪山的苦行生活後曾說：「苦行非道（苦行不是修行的正途）」。

那麼在此該如何詮釋苦行呢？在本章第四十三節說：「修苦行者獲致了身體、感覺器官、運動器官的潔淨和成就」，所以此處即代表著透過各種鍛鍊以達此目的方法。而苦行也是帕坦佳利所歸納的八部功法中精進五法中的一法，自有其道理。為了避免誤解，在此再次強調苦行不是為了折磨自己，而是為了身體、感官、運動器官的潔淨所做的鍛鍊。依阿南達瑪迦上師——師利・師利・阿南達慕提的開示：「凡是為眾生的利益、社會的福祉所付出的努力稱為苦行」。所以苦行（tapah）的另一個意義為「服務」，而帕坦佳利有可能以苦行來代表行動瑜伽的鍛鍊。

研讀靈性經典（sva'dhya'ya）或譯為研讀聖典，此條亦被帕坦佳利歸納為八部功法中精進五法中的一法，在本章第四十四節說：「研讀聖典可與所渴望的神祇相應交流」，意指透過聖典的研讀可通達聖者的心，與聖者的心靈交流，在此帕坦佳利可能有意以研讀聖典來代表知識瑜伽的鍛鍊。

安住於至上（I's'vara Pranidha'na）此條亦被帕坦佳利歸納為八部功法中精進五法中的一法，在本章第四十五節說：「安住於至上者獲致三摩地的成就」，簡單來說就是將心安住於至上，可以引領我們達到三摩地的成就，或者說，以至上為庇護所者可以達到三摩地。這種一心一意歸於至上的概念其實就是虔誠的概念，所以說帕坦佳利可能有意以安住於至上來代表虔誠瑜伽。

事實上瑜伽的鍛鍊法有很多種，在本章第二十九節帕坦佳利把瑜伽的整套鍛鍊法歸納為瑜伽八部功法，而這裡所提的三項只是本章引言的概述。

समाधिभावनार्थः क्लेशतनूकरणार्थश्च ।२।

sama'dhi bha'vana'rthaḥ kles'a tanu'karaṇa'rthas' ca

梵文註釋：
sama'dhi：三摩地、三昧　bha'vana：產生、勤修
arthaḥ：目的、要義　kles'a：苦惱、煩惱、惑、障礙
tanu'karaṇa'rthaḥ：變小、變細、變薄　ca：和

透過瑜伽的鍛鍊可減少各種惑 (kles'a)，並獲致三摩地

要旨解說

　　透過上述瑜伽的整體鍛鍊，可以減少迷惑、困惑，並且獲得三摩地的成就。

　　在修煉過程中，你會發現自己的業力突然現起，而出現一大堆的問題，這些問題就叫做「惑」。中國字的「惑」是由或、心組成，也就是不只一個心叫做惑。所以無論迷惑、困惑、疑惑，統統都是惑。

　　要修行到三摩地，就必須去除惑，所以此節雖然是在陳述瑜伽的整體鍛鍊可以獲得三摩地的成就，但其實也在說明「惑」是三摩地的障礙，要達到三摩地就必須減少各種的惑。惑也可以譯為煩惱、障礙，至於帕坦佳利所說的惑是什麼，應如何消除，從下一節起自第十二節會有進一步解說。

अविद्यास्मितारागद्वेषाभिनिवेशाः क्लेशाः ।२।

avidya' asmita' ra'ga dveṣa
abhinives'aḥ kles'a'ḥ

梵文註釋：
avidya'：無明、無知　　asmita'：自我、我慢、自我中心
ra'ga：慾求、執著情愛、貪戀　　dveṣa：憎恨
abhinives'aḥ：貪生、執著　　kles'aḥ：苦惱、煩惱、惑、障礙

無明、自我、貪戀、憎恨、貪生是五種惑

要旨解說

　　無明、自我中心、貪戀執著、憎恨和貪求生命是五種迷惑、困惑與障礙。

　　在此帕坦佳利提出五種的惑（kles'ah），就是因為這五種惑使人產生迷惑、困惑、疑惑、障礙、煩惱，接下來的第四節至第十二節會有進一步的詳述。

अविद्या क्षेत्रमुत्तरेषां प्रसुप्ततनुविच्छिन्नोदाराणाम् ।४।

avidya' kṣetram uttareṣa'ṁ prasupta tanu vicchinna uda'ra'ṇa'm

梵文註釋：
avidya'：無明、無知　kṣetram：領地、耕地
uttareṣa'ṁ：其後的　prasupta：昏睡、潛伏不動的
tanu：瘦弱、細小、微弱　vicchinna：被中斷、中斷的
uda'ra'ṇa'm：持續活動

無明是其餘四種的根本惑。這些惑無論是潛伏的、微弱的、中斷的或持續作用的都將障礙著你

要旨解說

無明是其餘四種的溫床或根源，這些迷惑、困惑無論是潛伏的、微弱的、中斷的或持續在作用的，都將障礙著你。

avidya' 的字義也是無明，這個無明與所謂的不知道或不明白、不懂是不同的意義。無明有一點類似中國哲學裡，渾沌未開、杳冥無知，既不自知也不能自主的概念。無明不等同於沒有智慧。萬物「創造」是因為無明而起，一切念也是因為無明而生，但無明卻沒有自主的根性，只能說當真如不能維持在如如不動的狀態時，無明即是真如的一種變現。而當真性復歸如如不動的真如本體時，無明本身便不復存在，如本章第十節所說：當我們回歸至精細的本源時，這些惑將可去除。所以說無明是其餘四種惑的根源。但無明也是可以被去除的，在第二章第二十六節也提到經由不斷地覺知、明辨，是去除無明的方法。

下一節裡，帕坦佳利將敘述在無明狀態下，心靈的一些迷惑與困惑的現象。這些惑不一定都是顯現的或強烈的，有可能是潛伏的、微弱的，也有可能是中斷的或持續的。比方說當我們精進修行時，可能這些惑就會是潛伏的、微弱的或被中斷的，另外也可能是因緣與業力的關係，有顯有隱、有強有弱、有續有斷，但只要尚未根除，它們都會使我們迷惑、困惑，產生障礙與煩惱。

【註 1】本章第十二節說行業是惑的根源，詳見該節。

【註 2】無明不等同無知，無明的梵文字是 avidya'，而無知的梵文字是 ajn'a'na。雖然 avidya' 的字義也帶有無知的意思，但它的無知是偏向「不明白」，如下一節所述的，把無常視為永恆、把不淨視為純淨等，而非沒有知識，在此譯成「無明」是一個哲學上的專有名詞。

【註 3】請參考本章第二十四節。

अनित्याशुचिदुःखानात्मसु नित्यशुचिसुखात्मख्यातिरविद्या ।५।

anitya as'uci duḥkha ana'tmasu nitya s'uci sukha a'tma khya'tiḥ avidya'

梵文註釋：
anitya：非永恆的、無常的　as'uci：非純淨的、不淨
duḥkha：痛苦的、悲傷的　ana'tmasu：非自性的、非靈性的、非我的
nitya：永恆的　s'uci：純淨的
sukha：快樂的　a'tma'：自性、真性
khya'tiḥ：認為、知見、觀念、視作　avidya'：無明、無知

無明就是把無常視為永恆，把不淨視為純淨，把痛苦視為快樂，把假我視為真我

要旨解說

從個體的心靈來看，無明的現象就是把不是永恆的當成永恆，把不純淨當成純淨，把痛苦當成快樂，把不是真我當成是真我。

這裡所謂的當成指的是誤認的意思，因為無明沒有正確的辨識力。比如說把會腐壞的身軀和山河大地當成永遠不會死，永遠不會改變的；把不純淨的肉身、環境、事物當作是純淨的；把各種心緒例如物慾、嗜睡、擁有財富當成快樂；把具有各種思維心和情緒的假我當成如如不動的真我。

勝王瑜伽經詳解
第二章 Sa'dhana Pa'da（修煉品）

dṛk darsʼanasʼaktyoḥ ekaʼtmataʼ iva asmitaʼ

梵文註釋：
dṛk：目證者、看者　darsʼana：視、看
sʼaktyoḥ：能力　ekaʼtmataʼ：同一自性、同一本體
iva：就像　asmitaʼ：自我主義、自我中心

自我中心者，把感官的能見者，誤認為是目證的真我

要旨解說

以自我為中心者，錯把感官能見的部分，當作就是目證的真我。

也就是自我以為：我聽到了！我看到了！我想到了！把這些見聞覺知，誤認為是真我。

無明是沒有自主性的，也沒有明辨力，所以當無明產生後，就會生出一個自我感，而這個自我感並沒有能力去分辨真我假我，所以就把這個能感知的我誤認為是能目證一切的真我。這裡能見的我只是感官的一個代表，其實還包括能聽、能嗅、能嚐、能觸的我，這些都不是目證的真我。

sukha anus'ayi' ra'gaḥ

梵文註釋：

sukha：快樂

anus'ayi'：隨之而來的

ra'gaḥ：貪戀

享樂之後隨之而來的就是貪戀

要旨解說

享樂之後隨之而來的就是對享樂的貪戀與執著。

在上一節，當誤認能感知的為真我時，自我感、自我中心就會愈明顯，有了強烈的自我感後，就會有覺有受。享樂就是代表有覺有受，只要有覺有受，再加上自我感，就會產生貪戀與執著。

दुःखानुशयी द्वेषः ।८।

duḥkha anus'ayi' dveṣaḥ

梵文註釋：
duḥkha：痛苦
anus'ayi'：隨之而來的
dveṣaḥ：憎恨

痛苦之後隨之而來的就是憎恨

要旨解說

有了痛苦的感受後，隨之而來的就是憎惡怨恨。

如上一節所說的，產生了貪戀與執著，有了貪戀與執著後就會生出得失心，無論是貪戀、執著、患得患失都是痛苦的經驗，這些痛苦的感受就會令人萌生憎惡與怨恨。

स्वरसवाही विदुषोऽपि तथा रुढोऽभिनिवेशः ।९।

svarasava'hi' viduṣaḥ api tatha a'ru'ḍhaḥ abhinives'aḥ

梵文註釋：

svarasa：固有的　va'hi'：流動的、流轉的

viduṣaḥ：聰明的人、飽學之士

api：即使　tatha：如此、那樣、同樣

a'ru'ḍhaḥ：向上、上升、升起

abhinives'aḥ：執著

即使是聰明之士，一樣會對固有的流轉生命升起執著之念

要旨解說

　　即使是聰明的知識份子，也會對一直存在的流轉生命產生執著的意念。

　　從無明→自我→貪戀→憎恨，接下來就是對這生生不息的生命，產生貪求依戀，也就是貪生。貪生不是怕死，而是想要擁有這個固有的生命。因為生命一直在輪迴流轉，久而久之會習以為常。

　　有一則故事是這樣子：一位修行人已經修到快解脫的境地，只差最後臨門一腳。於是菩薩便點化他到深山做更精進的修行，他便到山上繼續地修，修到只剩一缽一碗。有一天出現一個瘋瘋癲癲的老頭子，跟他要水喝，他很有耐心地用碗接了水端給老人喝，沒想到這個老頭子沒接好，竟然把碗給打破了。修行人心想：「算了！也不過是一只碗而已！」不但沒有生氣，又拿出另一個

鉢倒水給老人喝，但這老頭子真不識相，已經打破了碗，手拿到了裝滿水的鉢，一不小心又把鉢給打破了。修行者一看，氣得忍不住破口大罵：「我已經修到只剩一鉢一碗，現在你又把我打破，請問，我怎麼修下去？」這時瘋癲老人化現為當初指引他的菩薩說：「我就是來幫助你解脫，所以才故意把你的鉢碗都打破，叫你不用再留在世上修行了！沒想到你還執著在『我要修下去』的念頭！」這意思就是，即使是一個修行者，也會產生對他固有生命的執著，對法的執著，而這都會形成一種生命細微的習性，這也是一種解脫的障礙。

因為我們已習以為常的將此幻化的世界與生命視為真實，這是一種相當細微或本能的執著，所以帕坦佳利才說即使是聰明的知識份子也會有此貪生之念，當然貪生之後就有生死輪迴。上述這幾節的推論，與佛教十二因緣（無明→行→識→名色→六處→觸→受→愛→取→有→生→老死）有一點類似。

ते प्रतिप्रसवहेयाः सूक्ष्माः ।१०।

te pratiprasavaheya'ḥ su'kṣma'ḥ

梵文註釋：

te：這些　prati：相反的、反向的

prasava：生產、分娩、回歸

heya'ḥ：放棄、離開　su'kṣma'ḥ：精細的

在回歸至精細本源時，這些惑將可去除

要旨解說

當我們回歸到精細的本源時，這些惑將可去除。

精細本源指的是真如本性，惑本身是一種幻，所以在真如本性裡，惑並沒有存在或去除的問題（如哲學上所說的，幻本不存，離真便是幻），因為一切已經清澈明白。

ध्यानहेयास्तद्वृत्तयः ।९९।

dhya'naheya'h tadvrttayah

梵文註釋：

dhya'na：禪那、禪定　heya'h：滅絕、消除
tad：他們的　vrttayah：心緒起伏變化

透過禪那可消除那些心緒起伏

要旨解說

透過禪那的修持可以去除那些心緒起伏的現象。

心緒的種類非常多，此處可能指的是前幾節所說的惑和各種心緒。一些比較精細的、隱微的心緒，透過禪那的修定亦可去除。

因為在禪那的靜定當中，你可以看著習氣、業力自動在燃燒，但是內心卻不為所動，所以，才可以消除那些心緒起伏。而且禪那所生的一切，不會造成新的因果業力。

【註1】有關禪那的解說，請參考第三章第二節。

क्लेशमूलः कर्माशयो दृष्टादृष्टजन्मवेदनीयः ।१९।२१

kles'amu'laḥ karma's'ayaḥ dṛṣṭa adṛṣṭa janma vedani'yaḥ

梵文註釋：
kles'a：苦惱、煩惱、障礙、惑
mu'laḥ：根、根源　karma：行動、行業
a's'ayaḥ：休息處、住所　dṛṣṭa：見，所見、能見
adṛṣṭa：不可見、未見、未知　janma：誕生、生命
vedani'yaḥ：可領受的、可知曉的、可經驗的

> 行業 (karma) 之所在即是惑 (kles'a) 的根源，今世與來世都將再經歷它的果報

要旨解說

只要有行業在，就是一切迷惑、困惑的根源，無論是這一世或未來世都還要經歷行業的果報。

什麼是行業？

行業是一種反作用勢能，也可以說是透過身語意所造的、可以召感果報的善惡行為。不只是身體的行為會產生潛伏的反作用勢能，心裡的念頭也會產生潛伏的反作用勢能。這些潛伏的反作用勢能都叫做行業。

只要有這些行業存在，它們就會引發心靈的迷惑、困惑，因為這些行業具有未表發的潛伏反作用勢能，它們會干擾心靈，讓心靈失去明辨力，而產生種種的迷惑、困惑和疑惑。

這些潛伏的反作用勢能可能在這一世，也可能在未來世都將表發出來，亦即都必須經歷行業的果報。一般來說，好的因就有好的果，而這裡所說的不論是身業、心業，都將在適當的因緣成

熟時表發出來，也就是承擔果報。比如說在過去世中你曾救濟貧苦、幫助失學的兒童、醫治病患，那麼在今世與未來世，你就有可能比較富有，比較有學識，比較健康，或者說當你急需幫助時，就會有人適時伸出援手。又比如說在過去世中，你可能只是心裡不滿某人、某事或某物，那麼在今世與未來世，當你遇到或想到這些人、事、物時，可能會頭痛，或心生莫名煩惱與情緒。

雖然說行業是一切迷惑、困惑的根源，相反的，由於迷惑、困惑和疑惑也會造成行業。比方說對金錢、情感的迷惑，也會造成身心行為的業行與業識。

在本章第四節裡曾說無明是一切惑的根源，此處的無明比較傾向根本無明，也就是偏向於出生以前因身業、心業所引起的無明。所以說無明是其餘各種惑的根源，各種惑皆因一念無明所接續而生的。而本節所說的行業之所在就是惑的根源，是比較偏重於因身業、心業所引發的種種惑。這些惑是要歷經業的果報來顯現與承受，而第四節的無明則是要經由回歸精細本源處和修持禪那來去除。從本節起至第十七節是在講述行業的果報、因由以及果報是可以避免的。

進一步解說

如果說行業是一切惑的根源，那是否說如果我們什麼都不做就不會造業呢？《薄伽梵歌》上說：「人並非經由不從事活動而達免於活動的束縛，亦非僅由不從事任何事情而達到完美」；「沒有人可以於剎那間不從事行動，每一個人由於在宇宙三種束縛力量的作用下，都必須從事行動」；「一個在真如自性中得喜悅，於真如自性中得滿足，於真如自性中得安心之人，對他而言，沒有任何尚未完成的工作」；「一個已經由瑜伽的修持而捨棄其行為結果的人，一個已經以靈性的知識斷其疑惑的人，一個已經控制了自我的人，他就不再受行業的束縛」。

सति मूले तद्विपाको जात्यायुर्भोगाः ।१३।

sati mu'le tadvipa'kaḥ ja'ti a'yuḥ bhoga'ḥ

梵文註釋：

sati：存在　　mu'le：根、根源

tad (tat)：那個的、它的　　vipa'kaḥ：果實、果報

ja'ti：一種生命型態的誕生　　a'yuḥ：壽命的長度

bhoga'ḥ：享受、經歷

每一個存在都是基於行業的果報，它會以不同的生命型態和壽命來經歷它

要旨解說

　　世間每一個存在物或現象都是過去行業反作用力的果報，這些果報的呈現會以各種不同的生命型態和壽命長短等來經歷。

　　這一節是接續上一節，在講述因果業報，種什麼因就得什麼果報。行業是一種潛存的勢能，它是透過適當的緣來表發，這些表發就是果。所以我們看到的每一個存在物、每一件事或每一種現象，背後都有其因。有的人一生平順，官高祿厚壽長，有的人則可能窮途潦倒，失業多疾壽夭，這都是不同的因（行業）所造成不同的果報。

ते ह्लादपरितापफलाः पुण्यापुण्यहेतुत्वात् ।१४।

te hla'da parita'pa phala'ḥ puṇya apuṇya hetutva't

梵文註釋：
te：他們　hla'da：愉快　parita'pa：痛苦
phala'ḥ：果實、果報　puṇya：美德、善行
apuṇya：惡行、非善行、罪
hetutva't：因性、由……所引起的

愉快與痛苦是源自善行與惡行的果報

要旨解說

快樂與痛苦都是由於過去善行和惡行的果報。

的確，善有善報、惡有惡報，例如快樂與痛苦……等，都是一種果報的呈現。

不過在此想進一步解釋快樂與痛苦。此兩種都是一種心理的感受，一個心靈已提升和擴展的人，無論遇到何事、處於何境，都是愉悅自在的，相反的，一個心靈未提升未擴展的人，即使擁有比別人好的條件，一樣自尋苦惱。唯有智者能超越快樂與痛苦，才能長保喜悅，因為他不執著於任何的遭遇。可參考第一章第三十三節，對快樂、痛苦、善行、惡行等不動心。

परिणामतापसंस्कारदुःखैर्गुणवृत्तिविरोधाच्च दुःखमेव सर्व विवेकिनः ।१५।

pariṇa'ma ta'pa saṁska'ra duḥkhaiḥ guṇavṛtti virodha't ca duḥkham eva sarvaṁ vivekinaḥ

梵文註釋：
pariṇa'ma：變化、變形　ta'pa：熱、痛苦
saṁska'ra：業力、業識　duḥkhaiḥ：不愉快的、苦難的
guṇa：屬性、特質、束縛的屬性　vṛtti：心緒傾向
virodha't：矛盾、敵對　ca：和　duḥkham：痛苦
eva：真實地　sarvaṁ：全部的
vivekinaḥ：良知、有明辨力的、有分別的、有識別力的

有明辨力者確知業力與受束縛的矛盾心緒會轉為痛苦

要旨解說

　　有明辨力的人確實知道業力和受造化勢能束縛的矛盾心緒，終究會轉成痛苦的。

　　無論是好的或不好的業力畢竟都是幻，都不是真我，所以由業力所起的作用，會讓純潔自性遭受痛苦，扭曲變形。比方說高官、厚祿、長壽，甚至一大堆的知識和享福都畢竟是幻，它們都會惑亂本心，使心靈受苦。

　　心緒、情緒與習氣是受到各種業力影響，也受到造化勢能的法則束縛，其本身又帶著許多相互矛盾的情結，比如說夾雜著又愛又恨、又驕傲又自卑、又自大又無自信心……等，所以受束縛的矛盾心緒終究是會轉為痛苦的。身為靈修者，既然知道業力與

受束縛的矛盾心緒會造成痛苦，就應當要為消除業力和淨化心緒做努力。

此節是在說明業力、業識和受束縛的矛盾心緒終究是痛苦的，這也是有明辨力的智者所確知的。這節也是再一次的述明，要去除痛苦，就必須消除業力、業識與受束縛的心緒。

हेयं दुःखमनागतम् ।१६।

heyaṁ duḥkham ana'gatam

梵文註釋：
heyaṁ：可避免的
duḥkham：痛苦的
ana'gatam：尚未到來

尚未到來的痛苦是可以避免的

要旨解說

還沒有到來的痛苦是可以避免的。

痛苦是依照因果律而來的，然而在「因」還沒有成熟為「果」時，若能經由適當的修持，就沒有必然的果，也就是未必要遭受痛苦。此節說明了未來的命運不是固定的，它是可以透過修行來改變。

द्रष्टृदृश्ययोः संयोगो हेयहेतुः ।१७।

draṣṭṛdṛs'yayoḥ saṃyogaḥ heyahetuh

梵文註釋：
draṣṭra：目證者、真我、法身我、純意識（puruṣa）
dṛs'yayoḥ：所見、造化勢能（prakṛti），大自然的一切
saṃyogaḥ：合為一　heyaḥ：可避免的
hetuh：原因、理由

誤將所見視為真我是痛苦的緣由，這是可以避免的

要旨解說

　　將感官的所見誤認為真我，是造成痛苦的緣由，這樣的痛苦是可以避免的。

　　痛苦來自於不明白真理，在本章第五節提到，無明會把假我視為真我，在第六節提到自我中心者把感官能見的我，誤認為是目證的真我。而本節又再次提出將感官所見誤認為真我，是會造成痛苦的，但這個痛苦是可以避免的。在此，帕坦佳利以眼睛所見為例，只是一個代表而已，其實指的是誤將所有的感官覺知誤認為真我，類似佛教常說的「認假為真」。

　　認為感官的覺知為我，本身就是有覺有受，有覺有受當然就會產生痛苦，因為覺受並不是真實，而且會惑亂本心。比如當你看到一樣東西，首先你是以有限性的眼睛去看，再用受業識牽引的我去覺受分析，當然就會惑亂本心。又比如你聽到別人在評論你，一開始你只是聽到有限的、已經聽到的那一部分，接著你再以你的好惡去評判內容，最後就是以受業識影響的假我，去感受

所覺受的部分，而衍生出種種快樂與痛苦的感受。

　　而像這樣，音聲是幻、聽是幻、覺知是幻，所生的覺受更是幻，幻就會造成惑，造成煩惱和痛苦，但透過適當地鍛鍊與明辨覺知，這些痛苦其實是可以避免的。

　　本節是第十二節至第十七節的總結，誤將所見視為真我是痛苦的緣由，尚未來到的果報與痛苦是可以避免的。

प्रकाशक्रियास्थितिशीलं भूतेन्द्रियात्मकं भोगापवर्गार्थं दृश्यम् ।१८।

praka's'a kriya' sthiti s'i'lam̐
bhu'tendriya'tmakam̐
bhoga'pavarga'rtham dṛs'yam

梵文註釋：
praka's'a：光明，也代表悅性　　kriya'：行動，也代表變性
sthiti：靜止，也代表惰性　s'i'lam̐：高尚氣質、遵守規矩、美德
bhu'tam：元素、要素、五大元素所形成的世界
indriya：感官、根　a'tmakam̐：自性、具有……的性質
bhoga'：享受、經驗　apavarga：解脫
a'rtham：目的、短暫的解脫、心理的滿足
dṛs'yam：可見的、可知的

屬性有悅性、變性和惰性三種德行，知根（感官）和作根（運動器官）是要讓心靈去覺知五大元素所形成的世界，以滿足生存經驗之所需

要旨解說

　　造化勢能的屬性有悅性、變性和惰性等三種德行，這些德行會創造出五大元素來形成世界，感官與運動器官是要讓心靈去覺知這個世界，以滿足生存經驗的需要。

　　在這節裡，帕坦佳利首次說出造化勢能的屬性有悅性、變性和惰性等三種的德行，透過這三種德行，又創造了五大元素（固、液、光、氣、乙太）來形成這個世界，在第一章第十六節的要旨解說裡已有約略的說明。而在第四章第二節，帕坦佳利更進一步

說明造化勢能如何使生命型態產生改變。此外，在下一節帕坦佳利又將造化勢能的屬性分成四個階段，而在本章第二十一節更指明造化勢能是為了純意識而存在的。這些論述都有助於我們對造化勢能有更清楚地認知。

　　本節的主要意思是說，造化勢能透過悅性、變性和惰性來創造這個世界，也同時創造了我們的感官和運動器官來生活在這個世界。

　　bhu'tam 原字義是五大元素，它們是造化勢能最粗鈍的創造物，在此指的是由五大元素所形成的世界。 a'rtham 的字義有很多，其中兩個字義是滿足心理所需和獲得暫時的解脫。人既生存於世，在尚未真正解脫前，當然需要感官與運動器官之助才能生存於世，並經驗一切事物，所以帕坦佳利特別選用了這個字。

　　從本節起至第二十八節，是在闡述造化勢能和目證者（真我）是什麼，扮演什麼角色和消除無明的方法。

進一步解說

　　悅性、變性和惰性等三種屬性，在早期的偉大譯經師曾將其譯為喜德、憂德、暗德。或許我們會覺得這三種屬性都是束縛力，何以能稱為「德」呢？德字在中國哲學的意涵裡是代表各種人、事、物的特質、屬性，德字是超出好、壞、對、錯的觀念，是一種平等觀，也可以是對天地造化與顯現的一種尊敬。

विशेषाविशेषलिङ्गमात्रालिङ्गानि गुणपर्वाणि ।१९।

vis'eṣa avis'eṣa liṅgama'tra aliṅga'ni guṇaparva'ṇi

梵文註釋：
vis'eṣa：特殊的、殊勝的、可分別的、可區別的
avis'eṣa：無差別的、不分別的、不可區別的
liṅgama'tra：量度標記、可界定的
aliṅga'ni：沒有標記的、不可界定的
guṇaparva'ṇi：屬性的改變、屬性的不同狀態

造化勢能 (prakṛti) 的屬性有可區別的
(vis'eṣa)、不可區別的 (avis'eṣa)、可界
定的 (liṅgama'tra) 和不可界定的 (aliṅga'ni)
四個階段

要旨解說

造化勢能可依其未顯現與顯現的狀態分成可區別的、不可區別的、可界定的和不可界定的等四個階段。

帕坦佳利在此依造化勢能的未顯現與顯現（創造）過程中屬性的變化來區分成四個階段。

造化勢能在第一個不可界定的階段裡是屬於理論的階段，它沒有任何的顯現，三種屬性力量沒有實質的顯現作用，是屬於未顯現的造化勢能。而第二到第四個階段是屬於顯現的造化勢能，因其中有三種屬性力量的作用。

第二個階段是可界定的階段，它是理論朝向於實際的階段，此時是以悦性力（sattva）為主導，心靈的層次是我覺（Mahat），

顯現上是以直線波（na'da）或稱微弱之音或祕音來表示，所以是可界定的。

第三個階段是不可區別的階段，因為它沒有實質的五大元素，在此階段裡是變性力量（rajas）做主導，心靈的層次是我執（Aham），它有小的曲線波（ka'la）的顯現。

第四個階段是可區別的階段，因為有實質五大元素創造的宇宙，此階段是惰性力（tamas）做主導，心靈的層次是心靈質（Citta），並以五大元素來顯現這個宇宙。

【註1】有關此節論述可參考《阿南達經》。

【註2】下圖是造化勢能四個階段的簡圖，在最上面的三角形是代表具有悅性、變性、惰性三種力量的造化勢能，而中間的點是代表目證的純意識。

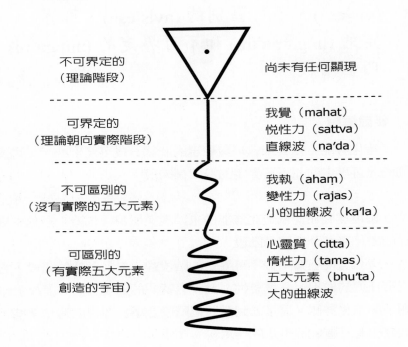

不可界定的
（理論階段）　　　　　　　尚未有任何顯現

可界定的　　　　　　　　　我覺（mahat）
（理論朝向實際階段）　　　悅性力（sattva）
　　　　　　　　　　　　　直線波（na'da）

不可區別的　　　　　　　　我執（aham）
（沒有實際的五大元素）　　變性力（rajas）
　　　　　　　　　　　　　小的曲線波（ka'la）

可區別的　　　　　　　　　心靈質（citta）
（有實際五大元素　　　　　惰性力（tamas）
創造的宇宙）　　　　　　　五大元素（bhu'ta）
　　　　　　　　　　　　　大的曲線波

द्रष्टा दृशिमात्रः शुद्धोऽपि प्रत्ययानुपश्यः ।२०।

drasṭa' dṛs'ima'traḥ s'uddhaḥ api
pratyaya'nupas'yaḥ

梵文註釋：
drasṭa'：目證者、真我
dṛs'ima'traḥ：見性（dṛs'i：看、直觀 +ma'traḥ：量計、尺度）
s'uddhaḥ：純淨　api：即使、縱使
pratyayaḥ：信念、信仰、確定　anupas'yaḥ：見、觀

目證者（真我）的見性即使是明淨的，祂仍以所見為見

要旨解說

　　目證者（真我）目證的能力即使是清楚明白的，但祂識性不動，仍以所見為見，只是目證而不起分別心。

　　造化勢能（prakṛti）一般而言是指創造的能力與法則，而與造化勢能相對應的部分是純意識（puruṣa），純意識指的是無所不知的本體智、空性，也代表如如不動的目證意識。在瑜伽的觀念裡，往往把目證意識，也就是純意識當成真如本性（A'tma'）。

　　在下一節提到造化勢能僅是為了真如自性（純意識）而存在，在阿南達瑪迦裡也認為造化勢能是純意識的力量與要素。純意識才是主體，造化勢能所創造的一切均在純意識裡頭，既然一切都是在純意識裡頭，純意識無需感官即能知曉一切，所以説目證者（純意識）是明淨的、無所不知的，但祂的識性不動，祂僅是目證一切而不起分別心。以所見為見的意思就是説如如不動的目證一切，祂本身並不參與作為也不會變形。

तदर्थ एव दृश्यस्यात्मा ।२।२१।

tadarthaḥ eva dṛs'yasya a'tma'

梵文註釋：
tadarthah：為了那個目的
eva：僅、只、單一
dṛs'yasya：所知所見，指的是造化勢能，宇宙萬象
a'tma'：真性、純意識

被目證者（造化勢能）存在的目的僅是為了真如本性 (a'tma')

> ### 要旨解說

造化勢能存在的目的僅僅是為了真如本性。

純意識（Puruṣa）和造化勢能（Prakṛti）是彼此相對應、相依存的。如前一節的要旨解說，造化勢能是純意識的力量與要素。僅有純意識是不可能有創造的產生，而僅有造化勢能也無法創造，因為創造是以純意識為材料，純意識雖是空性，但當造化勢能要創造時，透過造化勢能的悅性、變性和惰性力量對純意識起作用，就能產生所要的一切。

所以純意識既是空性亦是萬有，當造化勢能對純意識不起作用時就是空性，起作用時就是萬有，萬有即是空（色即是空），空即是萬有（空即是色）。如果不是為了真如本性的顯現，就不需要有造化勢能的存在與作用。

【註1】真如本性（a'tma'）或譯為真如自性、自性真如，是由純意識和造化勢能所組成，但哲學上有時常會以真如本性代替純意識，也

第二章 Sa'dhana Pa'da（修煉品）

勝王瑜伽經詳解

21

會以純意識代替真如本性。

【註2】在印度哲學思想裡，有的主張以純意識為主體，有的以造化勢能
為主體。而瑜伽的哲學觀則是以純意識或至上真我為主體。

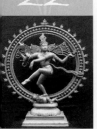

कृतार्थं प्रति नष्टमप्यनष्टं तदन्यसाधारणत्वात् ।२२।

krta'rtham prati naṣṭam api anaṣṭam tadanya
sa'dha'raṇatva't

梵文註釋：

krta'rtham：達到短暫的目的、達到暫時的解脫

prati：相反的、反向的　naṣṭam：破壞的、毀滅的

api：即使、縱使　anaṣṭam：未遭破壞的、未消失的

tat：那個　anya：對其它的、餘　sa'dha'raṇatva't：共通的

即使造化勢能對已解脫者而言是消除了，
但對其餘的人而言仍是存在的

要旨解說

即使造化勢能對於一個已解脫的人而言是消除了，也就是說
沒有影響力，但是對其他人而言，造化勢能的影響力依然存在。

什麼是解脫？

在瑜伽的觀念裡，當一個個體不再受造化勢能的束縛與影響
就叫做解脫。但造化勢能並未消失，她只是對解脫者沒有束縛，
而對尚未解脫者，她的束縛力和影響力仍是存在著。

स्वस्वामिशक्त्योः स्वरूपोपलब्धिहेतुः संयोगः ।२३।

sva sva'mi s'aktyoḥ svaru'popalabdhi hetuḥ saṁyogaḥ

梵文註釋：
sva：我的、自己的、被擁有的，指造化勢能
sva'mi：自主者、主人、擁有者，指純意識
s'aktyoḥ：造化勢能和純意識的力量　svaru'pa：自顯像
upalabdhi：理解、認知、覺察　hetuḥ：原因、理由、目的
saṁyogaḥ：結合為一

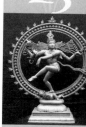

當純意識與造化勢能合一時，方能覺知兩者的實相與能力

要旨解說

　　只有當純意識和造化勢能結合在一起作用時，才能認知到兩者的實際狀況和作用。

　　沒有造化勢能的作用無法看到純意識的存在，沒有純意識，造化勢能是無法作用的，以電燈為例，若沒有電，電燈是不會亮的，若是電燈不亮是無法知道電的存在。這就是說明當純意識和造化勢能結合在一起作用時，你才會覺知兩者的存在與作用。也就是彼此透過對方來證實自己的存在與作用。

　　在中國的哲學裡說，在天地未創造以前，天地萬物在道裡頭，當天地萬物創造後，道在萬物裡頭。從天地萬物的存在與作用才知曉道的存在，也是此意。

तस्य हेतुरविद्या ।२४।

tasya hetuḥ avidya'

梵文註釋：

tasya：它的（結合）　hetuḥ：原因、目的　avidya'：無明、無知

它的結合是緣自無明

> 要旨解說

純意識和造化勢能結合在一起所產生的創造作用是由於無明的緣故。

在瑜伽的觀念裡，宇宙的創造是來自「無明作用力」（Avidya' Ma'ya'）的離心（離開至上核心意識）作用，這個作用力是緣自無明，而無明要能作用就必須是純意識與造化勢能共同起作用，所以才說它們結合在一起作用是由於無明。若沒有無明的作用就會像下一節所述的，真我（純意識）將處於絕對之境中，祂將不會與造化勢能結合一起作用。

तदभावात् संयोगाभावो हानं तदृशेः कैवल्यम् ।२५।

tad abha′va′t samyoga′bha′vaḥ ha′nam taddṛs′eḥ kaivalyam

梵文註釋：

tad：那個、彼　abha′va′t：缺少的、不足的、不存在的
samyogaḥ：結合　abha′vaḥ：缺乏、不存在、無實有
ha′nam：捨去、移除　tad：那個、彼
dṛs′eḥ：目證者、知曉者、真我　kaivalyam：絕對（之境）

如果沒有無明就不會有結合，目證者（真我）將處於絕對之境 (kaivalyam)

要旨解說

如果沒有無明的作用，那麼純意識和造化勢能就不會結合在一起產生創造，也就是目證者（真我）仍將保持在原來未顯現的絕對之境中。

在未創造未顯現之前，純意識和造化勢能是各自獨立的，也就是純意識（真我）是處在絕對之境中，創造意味著純意識與造化勢能結合，只要結合，純意識就失去了其原有的獨立性，也就是離開了絕對之境（kaivalyam），而兩者結合的因素是因無明而起的。

विवेकख्यातिरविप्लवा हानोपायः ।२६।

vivekakhya'tiḥ aviplava' ha'nopa'yaḥ

梵文註釋：
viveka：善分辨力、明辨　khya'ti：覺知、能見
aviplava'：不間斷的、不受干擾的　ha'na：去除　upa'yah：方法、手段

經由不斷地覺知明辨是去除無明的方法

要旨解說

經由不間斷地覺知明辨是去除無明的方法。

在上兩節已提到無明是導致純意識（真我）離開絕對之境的主因，所以去除無明才能回復絕對之境。而要去除無明就必須藉助不間斷地覺知明辨，覺知明辨是依於般若智慧（prajn'a'），因此下一節就繼續談到般若智慧。

तस्य सप्तधा प्रान्तभूमिः प्रज्ञा ।२७।

tasya saptadha' pra'ntabhu'miḥ prajn'a'

梵文註釋：

tasya：它的　saptadha'：七重、七個階段、七個層次
pra'ntabhu'miḥ：領域、界、邊界（pra'nta：邊際，bhu'mi：界地、國土）
prajn'a'：般若、智慧

（經由不斷覺知明辨可獲得）般若 (prajn'a') 的七個境地

要旨解說

經由不斷覺知明辨可獲得般若智慧七個境界的成就。

帕坦佳利在此說可獲得般若智慧七個境界的成就，但綜觀此經，他並沒有提出是那七個層次，筆者參考各家派的說法至少有六種，這六種說法也都大同小異，在此就選擇幾種較有整體性，較合乎邏輯，又較易懂的略述於下：

人有七個主要脈輪，對應宇宙的七重天，這個概念是瑜伽界普遍認同的。所以般若智慧七個層次就是相對了知這七重天的智慧。這七重天是物質界（Bhuh）、粗鈍心界（Bhuvah）、精細心界（Svah）、超心界（Mahah）、昇華界（Janak）、光明界（Tapah）和真界（Satya），詳見《印心與悟道》（原名《觀念與理念》）。

另一種敘述是針對個體心靈而言，可區分為肉體層（Annamaya）、慾望層（Ka'mamaya）、作意層（Manomaya）、超心層（Atima'nasa）、近真知層（Vijn'a'namaya）、金黃色層（Hiran'

maya）和超越金黃色層（Above Hiran'maya）。也可以是一般佛教所言的七大：地、水、火、風、空、見、識。不管是怎樣的詮釋，總不離物質界、能量界、心界和靈界。

般若七個境地參考表：

宇宙心靈	個體心靈	七大
真界（Satya）	超越金黃色層（Above Hiran'maya）	識
光明界（Tapah）	金黃色層（Hiran'maya）	見
昇華界（Janak）	近真知層（Vijn'a'namaya）	空
超心界（Mahah）	超心層（Atima'nasa）	風
精細心界（Svah）	作意層（Manomaya）	火
粗鈍心界（Bhuvah）	慾望層（Ka'mamaya）	水
物質界（Bhuh）	肉體層（Annamaya）	地

從下一節起則接續著如何開發出智慧之光的修持法。

योगाङ्गानुष्ठानादशुद्धिक्षये ज्ञानदीप्तिराविवेकख्यातेः ।२८।

yoga'ṅga'nuṣṭha'na't as'uddhikṣaye
jn'a'nadi'ptiḥ a'vivekakhya'teḥ

梵文註釋：
yoga：結合、合一，音譯瑜伽、瑜珈
aṅga：肢、分支、部分、唯一的、特別的
anuṣṭha'na't：實修、修煉、鍛鍊、隨順建立　　as'uddhiḥ：不純淨的
ks'aye：消除、毀壞　　jn'a'na：知識、聰明、智慧
di'ptih：光、光輝　　a'：從……、至……、達到
viveka：明辨　　khya'teḥ：所言、所知、見、顯現

經由各部瑜伽的實修鍛鍊以消除不純淨，並導引出明辨的智慧之光

要旨解說

透過瑜伽八部功法的實修鍛鍊將可消除各種的不純淨，並且開發出具明辨力的智慧之光。

此節接續上一節，述說透過瑜伽八部功法可以開發出智慧之光，並從下一節起開始述說瑜伽八部功法的內涵、修法與修證的成果。

यमनियमासनप्राणायामप्रत्याहारधारणाध्यानसमाधयोऽष्टावङ्गानि ।२९।

yama niyama a'sana pra'ṇa'ya'ma
pratya'har'a dha'raṇa' dhya'na
sama'dhayaḥ aṣṭau an'ga'ni

梵文註釋：
yama：控制、外在行為控制、持戒、禁戒、自律
niyama：內在行為控制、精進、遵行、奉守
a'sana：體位法、修身、位置、坐姿、調身
pra'ṇa'ya'ma：生命能控制法、呼吸控制法、調息
pratya'har'a：回收、內斂、感官回收、感官收攝、攝心、制感
dha'raṇa'：支持、集中、念、記憶、專注、凝神、住念
dhya'na：冥想、禪那、禪定、入定、靜慮
sama'dhayaḥ：得定心、定、三摩地、三昧、沉思、定境
aṣṭau：八　aṅga'ni：分支、部分、肢

瑜伽八部功法為：持戒（Yama）、精進（Niyama）、瑜伽體位法（A'sana）、生命能控制法（Pra'ṇa'ya'ma）、感官回收（Pratya'har'a）、心靈集中（Dha'raṇa'）、禪那（Dhya'na）、三摩地（Sama'dhi）

>✿ 要旨解說

瑜伽八部功法有：

1. 持戒（Yama），又譯為控制、外在行為控制、禁戒、自律

2. 精進（Niyama），又譯為內在行為控制、遵行、奉守

3. 體位法（A'sana），又譯為修身、位置、坐姿、調身

4. 生命能控制法（Pra'n'a'ya'ma），又譯為呼吸控制法、調息

5. 感官回收（Pratya'ha'ra），又譯為回收、內斂、感官收攝、攝心、

制感

6. 心靈集中（Dha'ran'a'），又譯為支持、集中、念、記憶、專注、凝神、住念

7. 禪那（Dhya'na），又譯為冥想、禪定、入定、靜慮

8. 三摩地（Sama'dhi）：又譯為得定心、定、三昧、沉思、定境

此節即是《瑜伽經》中最知名的部分之一，帕坦佳利是首位將瑜伽的修煉歸納為八種類別或八種次第功法的人。從下一節起至第三章第八節，將對這些功法有進一步的敘述。

【註】八部功法（aṣṭa'unga）的字義為 aṣṭa（八）+aunga（肢、部），瑜伽界常稱勝王瑜伽為八部瑜伽或八肢瑜伽（aṣṭa'unga yoga），即是因為帕坦佳利總結瑜伽鍛鍊法為此八部。

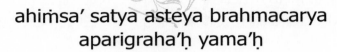

अहिंसासत्यास्तेयब्रह्मचर्यापरिग्रहा यमाः ।३०।

ahiṁsa' satya asteya brahmacarya aparigraha'ḥ yama'ḥ

梵文註釋：
ahiṁsa'：不傷害　satya：真理、誠信、不說謊、不悖誠信、真實
asteya：不偷竊　brahmacarya：心不離道、禁慾
aparigraha'ḥ：不役於物　yama'ḥ：持戒

持戒有：不傷害 (Ahiṁsa')、不悖誠信 (Satya)、不偷竊 (Asteya)、心不離道 (Brahmacarya)、不役於物 (Aparigraha)

要旨解說

持戒有不傷害、不悖誠信、不偷竊、心不離道和不役於物等五條。

持戒被帕坦佳利列為八部功法之首，可見持戒的重要性和基礎性，從下一節起至第四十五節，他還會對持戒和精進做進一步的解說。

जातिदेशकालसमयानवच्छिन्नाः सार्वभौमा महाव्रतम् ।३१।

ja'ti des'a ka'la samaya anavacchinna'ḥ sa'rvabhauma'ḥ maha'vratam

梵文註釋：

ja'ti：出生、身分、地位、階級　　des'a：地點、國家、土地

ka'la：時間　samaya：狀況、情況　anavacchinna'ḥ：不受限制的

sa'rvabhauma'ḥ：關於全世界的、關於全宇宙的

maha'：大，音譯摩訶　vratam：誓言、誓願

（持戒）是宇宙的宏誓大願，不受人（身分地位）、地、時間的限制

要旨解說

持戒是普天下應遵守的宏誓大願，不會受到人的身分地位，不同地區和時間的拘限。

在各宗各派的修行，或各種功夫的鍛鍊裡，幾乎都有戒或相似於戒的規矩，並且這些都被列為首要功課或應遵守的規範，例如佛教的六度萬行也是以戒為首。在中國傳統觀念裡有三綱、五常、五倫八德，佛教有三皈五戒、道家有三清五行、基督教有十誡、回教有五功……等，這些都顯示出戒的重要性。佛陀講述的經典非常多，在他圓寂之前，弟子問佛陀，世尊圓寂後，應以何為師？佛陀的回答並不是大般若經之類的經典，反而是最基本的以戒為師。

到底戒是什麼？為何有如此的重要性呢？

Yama 的字義是控制、規範，在英文上 Yama 和 Niyama 常用 don't 和 do 來表述，亦即不能做和該做的意思。而大部分的人對

戒的感覺可能是束縛，可能是不可做這、不可做那……等。

我們修行是為了束縛或是為了解脫呢？一位醫生可能要求病患不可抽菸、不可喝酒、要多做運動、要多喝水，類似這樣的叮嚀是為了束縛病患，抑或幫助病患呢？表面上來看是一種束縛，實際上是為了健康。戒的本身有兩個意涵，其一是不可做（don't），例如不可抽煙，其二是應做的（do），例如多運動，不可做的就是 Yama(持戒)，該做的就叫是 Niyama(精進)。

當師父告誡我們不能貪吃、好玩、好賭、好色、懶惰、貪睡、閒言閒語……時，為何會覺得是一種約束呢？因為這些是我們的不良心緒習性，它們是由業力所引起的。由於我們已經習慣以「業力的我」為「自我」，所以當有一些不同於「業力我」的要求發生時，就會感到束縛。實際上戒的意義是要「束縛」業力的我，而讓真正的我獲得「解脫」。

戒可以進一步的再分為身戒、心戒和真理戒三種：

身戒：指的是言行、舉止、外在行為方面遵守戒儀。這是大部分人所遵行的戒，只要實際行為上沒有踰越戒律就算是守戒。這固然是很好的基本功，但仍有其瑕疵。第一，只重視外在的修持而忽略了內在的修持；第二，為了外在僵化的戒儀，反而行為不得自在；第三，就算遵守身戒也未必合乎真理戒（詳見真理戒）。

心戒：指的是以自己所了解的，在心理的層面來遵行，但是外在行為方面，可能有遵守戒儀，也有可能不遵守戒儀。比方說，有人說：「我是修心不修口」，就是戒心但不戒行。心戒在某個層面而言也許是比身戒來的重要，但也有一些瑕疵。第一，重心戒而不重身戒的人，大都自認功夫很好，哲學也懂很多，但由於身戒的基礎不穩，定力、恆心不足，在遭受因果業報反作用力衝擊時，往往心戒無法單獨抵擋業力。佛教《楞嚴經》裡，阿難受惑於摩登伽女的故事即是一個很好的例子（多聞不等於智慧與定力，詳見《楞嚴經》）；第二，只持心戒少修身戒，對於身業的轉化往往有限。例如沒有適當的外在飲食規範，光靠修心，未必

能使有形身體很健康；第三，就算守心戒也未必合乎真理戒（詳見真理戒）。

　　真理戒：指的是明白真理、實踐真理、不離真理。在身戒與心戒方面都未觸及真理面，唯有徹悟真理的人，方才有可能遵守真理戒。守身戒、心戒的人，僅能以其所知去守、去行，但卻不等同於守真理戒。比方說眾生有病，醫者若未能深契宇宙的道理，所有的醫治都只是表象。舉例說明：又以轉法輪（註）為例，若尚未達到明心見性（開悟），所有的轉法輪有可能是傷害而非助益，所以在《中庸》上講到要能參贊天地化育者，必須先能盡己之性、盡人之性、盡物之性（詳見《中庸》）。因此，自認守身戒、心戒者未必合乎真理戒。

　　為了讓戒發揮更大的功效，明白真理和修定是重要的關鍵，這也是佛教所強調的戒、定、慧三無漏學。

　　戒的實質內容，有屬於物質面的、精神面的，也有屬於靈性層面。就物質和精神面來說，是有可能因人、事、時、空背景不同而有所差異，但其朝向真理前進的意旨並不會因人、事、時、空而有所不同。帕坦佳利說，持戒是普天下人都應遵守的，且不會受到人、地、時的限制，指的應該是朝向真理的旨趣精神和靈性面。靈性面是不會因人、事、時、空而有所不同，例如大學一書說：「自天子以至於庶人，壹是皆以修身為本」，即為一例。

【註】轉法輪（dharma cakra）的意思是依照萬物法性、宇宙法則來運作，使萬物和宇宙萬象都趨向更完美、完善。所以調飲食、練功夫、修心養性是屬個人的轉法輪，而能幫助大自然春、夏、秋、冬、四季正常輪替，風、雷、雲、雨、陰、晴等氣象正常，萬物各得其所，蓬勃生長，則稱為轉大法輪。但是如果不明萬物法性和宇宙法則，則可能是一種傷害。例如：以違背健康法則來練功，則可能會產生傷害。當老天該下雨時，你卻發出強烈心念要求不下雨，或以不合乎動、植物之性來幫助他們，雖然所發出的心念是善的，但卻可能造成傷害。

शौचसंतोषतपःस्वाध्यायेश्वरप्रणिधानानि नियमाः ।३२।

s'auca santos'a tapaḥ sva'dhya'ya I's'varapraṇidha'na'ni niyam'a'ḥ

梵文註釋：

s'auca：清潔、淨化、潔淨

santos'a(saṃtos'a)：適足、知足、滿意「san(sam)：適當，tos'a：滿意」

tapaḥ：刻苦行、苦行、服務　sva'dhya'ya：研讀靈性經典、研讀聖典

I's'vara：主宰者、上帝、至上

praṇidha'na'ni：以……為庇護所，安住、臣服　niyamaḥ：精進

精進有：潔淨 (S'auca)、適足 (Santos'a)、刻苦行 (Tapaḥ)、研讀聖典 (Sva'dhya'ya)、安住於至上 (I's'vara praṇidha'na)

要旨解說

精進有潔淨、適足、刻苦行、研讀聖典和安住於至上等五條。

除了不該做的五條外，還有應該努力去實行的五條。一般而言，持戒比較偏向於避免犯錯，而精進比較偏向於積極地改善。只有持戒而沒有精進，往往進步有限，違反了持戒，對身心可能造成傷害。如果沒有遵行精進，雖不至於對身心造成大傷害，但若能遵守精進，則對身、心的淨化與提升幫助很大。

進一步解說

持戒與精進為何被列為八部功法之首？

一般人可能認為我來靈修就是為了達到三摩地，為了獲致解脫，所以只把心念放在較深的功法上。現在假想你是一位師父，

可能是武術或廚藝的師父，當學徒來學習時，你是否一開始就教其高深的功法呢？還是叫他砍柴、挑水、掃地、站樁呢？如果基礎不穩、心性不定、信念不堅、觀念不正，即使練就一身功夫，有時不但不能幫助別人，還可能傷到自己。所以古聖先賢和大師們在教導弟子時，都會以基本道德，基本功夫為基礎。各種靈修或功法只是一種方法，靈修與功法的目的是為了朝向神性生命的目標。

有關精進五條的進一步解說請見本章第四十至四十五節。

वितर्कबाधने प्रतिपक्षभावनम् ।३३।

vitarkaba'dhane pratipakṣabha'vanam

梵文註釋：
vitarka：尋思、深思、考慮、懷疑、推測　　ba'dhane：使困惑、痛苦
pratipakṣa：反面、反對、對治、斷除、反向（思考）
bha'vanam：想像、創造、產生……結果、思維

當遇到懷疑、困惑時，應以反向思考對之

要旨解說

遇到有懷疑和困惑時應該用反向的思考（逆向思考）來對之。

此節和下一節都在談反向的思考。為何在進一步解說持戒與精進前，帕坦佳利要特別提出反向思考的概念？什麼是反向思考？比方說：你受某種情緒困擾或生病了，一般情況是，我們會陷在情緒的漩渦裡和疾病的苦惱中，而反向思考可能是，你認為那是業力的燃燒，而且你也從中學到一些知識，體會一些經驗。所以對於不好的事情，它的反向思考，就是等同於正向思考的正念。這些正念，將有助於我們克服心緒、消除迷惑，往更積極的正道前進。

此節所談的懷疑、困惑和下一節所談的貪婪、生氣、癡迷等，大都屬負面的情事，若能以正面、積極的想法看待，不但不致於造成大傷害，反而提供更正性、積極的力量。

वितर्का हिंसादयाः कृतकारितानुमोदिता लोभक्रोधमोहपूर्वका
मृदुमध्याधिमात्रा दुःखाज्ञानानन्तफला इति प्रतिपक्षभावनम् ।३४।

vitarkaḥ himsa'dayaḥ kṛta ka'rita
anumodita'ḥ lobha krodha moha
pu'rvakaḥ mṛdu madhya adhima'traḥ
duḥkha ajn'a'n anantaphala'ḥ
iti pratipakṣabha'vanam

梵文註釋：

vitarkaḥ：懷疑、深思、不當的念、疑心　himsa：傷害
a'dayaḥ：等等、云云　kṛta：做、行為、已做、所成
ka'rita：由……引起的、所做的　anumodita'ḥ：被允許、讚許
lobha：貪婪　krodha：生氣、憤怒　moha：癡迷、迷惑
pu'rvakaḥ：先行的、事先的、為先、先前的　mṛdu：溫和的、輕微的
madhya：中和、中等、中間　adhima'traḥ：強烈的
duḥkha：痛苦　ajn'a'n：無知
ananta：無限、無止境、無盡
phala'ḥ：果實、結果　iti：如此、於是、如是、然、以此
pratipakṣa：反向（思考）、相反的（思想）
bha'vanam：想像、思維

不論是輕微的、中等的或強烈的貪婪、生
氣、癡迷所引起的或將引起的疑心和傷害
等，會導致無盡的痛苦與無知，於此，應
用反向思維對之

要旨解說

　　不論是輕度、中度或強烈的貪婪、生氣、癡迷所引起或即將
引起的疑心和傷害等，都會導致無窮盡的痛苦和無知，遇到這種

情況時，應該運用反向的思考方式，就可避免產生貪婪、生氣和癡迷。比如：想多貪吃一點時，反向思考在享受的背後會不會帶來胃的不舒服？有關解說請看上一節。

अहिंसाप्रतिष्ठायां तत्संनिधौ वैरत्यागः ।३५।

ahiṁsa'pratiṣṭha'ya'm tatsannidhau vairatya'gaḥ

梵文註釋：
ahiṁsa'：不傷害、非暴力　pratiṣṭha'ya'm：安立、確立、堅固基石
tat：他的　sannidhau(saṃnidhau)：面前、鄰近、近處
vaira：不友善、敵意　tya'gaḥ：放棄

當一個人已確立於不傷害之道時，別人的敵意會在其眼前消除

要旨解說

　　當一個人已做到合乎不傷害的法則時，別人對他的敵意就會在其眼前消失。

　　這是在說明一個完全遵守不傷害原則的人不會有敵人，因為他本身對別人沒有敵意，別人對他的敵意也會消失（類似孟子所說的仁者無敵）。
什麼是不傷害的修持呢？
　　不傷害（Ahiṁsa'）是不以思想、言語、行為，有意的傷害任何生命，但是為免誤解，還是做一些補述：

1. 傷害與使用武力並非同一件事，任何人想藉武力佔有他人財產、誘拐他人妻子、謀殺他人或意圖佔領他國，受侵略者為自衛而反抗侵略，這並不違反不傷害的原則。
2. 父母適度懲罰孩子不算傷害，因為其目的是基於要糾正孩子的過失，只要方法得當，都不算傷害。其餘像是對小偷等罪犯，

只要是基於矯正的態度，方法得當、合於理法也不算違反不傷害。

3. 生命的存在，必然隱含著某些較低等生命的毀滅。生命隨時都在進行合成和分解的過程，我們在選擇食物時，盡可能選擇意識進化較低的（註），也就是當有蔬果可食時，就不應屠宰動物。不殺害的要義並非要我們執著於不殺生。為了生命的延續，必須依賴其它不同生命型態的生命來維持，而非有傷害任何人或生物的企圖。

不傷害與非暴力略有不同，非暴力其中仍可能存在著傷害。但是為了達到不傷害，為了保護家園，有時會出現激烈的行動，但這些行動並不違反不傷害的原則。

有關不傷害和其餘九條的持戒和精進，可參考師利・師利・阿南達慕提所著的《人類行為指引》。

【註】所有的動、植物乃至於礦物都具有生命意識，也可以說都具有佛性、靈性，只是有的比較開展，也就是比較有覺知意識，有的則否。動物的開展大於植物，植物又大於礦物，同樣是礦物、植物、動物，其開展狀態又不同。以動物為例，人類大於猿猴類，猿猴類又大於一般的哺乳類類，哺乳類又大於一般鳥類，鳥類又大於一般兩棲類，兩棲類大於一般魚類，魚類又大於一般腔腸動物，腔腸動物又大於原生動物。這些只是舉例，為的是在飲食方面儘量減少對意識已開展的生命造成傷害，所以如果能不吃食動物就儘量不要吃。

सत्यप्रतिष्ठायां क्रियाफलाश्रयत्वम् ।३६।

satyapratiṣṭha'ya'ṁ kriya'phala's'rayatvam

梵文註釋：
satya：真理、真實、誠信、不悖誠信
pratiṣṭha'ya'm：安立、確立、堅固基石
kriya'：行動
phala：果實、結果
a's'rayatvam：依靠、依止、基石

當一個人已確立於不悖誠信之道時，其行與果是信實不移的

要旨解說

當一個人已做到完全不違背誠信原則時，他的行為和結果都是信實的，不會任意變換或欺瞞。

這就是信行與信果，真實不變。在中國的造字裡，「信」字就是人言，人言為信，如果不能信實，就不配稱為人。
什麼是誠信呢？是否說實話就是誠信呢？

不悖誠信（Satya），原字義是真理、真實、誠信，這裡指的是不違背真理的信實，也可以說以慈悲為懷，在思想、言語、行為上不悖真理。以比較基本的來說，就是誠信不說謊，言行合一，言行合於心。但為免誤解，在此略作補述。誠信當然是不能說謊，但是也有例外的狀況，比如說作戰時被敵方抓走時，要你說出軍事機密，你不能說為了不違反「實話」原則，而把機密都說出來。

所以說，誠信是以真理、以愛心、以眾人福祉來從事言與行，

言必信，行必果。此外，日月星辰的運行，春夏秋冬四時的交替，不失其序，不失其時，也是信的表現，如果失序失時，天下就會大亂。

अस्तेयप्रतिष्ठायां सर्वरत्नोपस्थानम् ।३७।

asteyapratiṣṭha'ya'ṁ sarvaratnopastha'nam

梵文註釋：

asteya：不偷竊　　pratiṣṭha'ya'ṁ：安立、確立、堅固基石

sarva：全部的、所有的　　ratna：寶石、珍貴之物、珍寶

upastha'nam：接近、到來、供養、承事、近臨

當一個人已確立於不偷竊之道時，所有珍寶都會近臨

要旨解說

當一個人已完全做到合於不偷竊的法則時，就能享用世界的珍寶。

凡人都有或多或少的貪念，想擁有超越自己所需的量，這種超越自己所需的欲求就是偷竊。當人有這種貪念時，財富珍寶反而會離他而去，因為他不能善加利用這些財富。唯有那些無非分貪求的人，財富才會賜給他。

不偷竊（Asteya），簡單來說就是不取非己之物，進一步來說偷竊可分為四種：

1. 實際偷取財物
2. 雖未偷取，但心中有此念頭
3. 未偷取財物，但剝奪他人應得的權利（詳見下例）
4. 雖未剝奪他人權利，但心中有此念頭（詳見下例）

舉例：(1) 搭乘交通工具想逃票，或免費看戲聽音樂。 (2) 各

種盜版、仿冒品。 (3) 擁有超越自己所需的財物，或是祈求超越自己所需的財物，都是一種偷竊，因為宇宙世界是大家所共有的。超越所需，財物無法充分利用，也可能剝奪別人應得的權利，有時還會增加自己的負擔（如《道德經》所云：「多藏則厚亡」）。

ब्रह्मचर्यप्रतिष्ठायां वीर्यलाभः ।३८।

brahmacaryapratiṣṭha'ya'ṁ vi'ryala'bhaḥ

梵文註釋：
brahmacarya：心不離道、禁慾
pratiṣṭha'ya'ṁ：安立、確立、堅固基石
vi'rya：精力、元氣、活力　la'bhaḥ：獲得

當一個人已確立於心不離道之道時，將獲得精力、元氣

要旨解說

　　當一個人已完全做到合乎心不離道的法則時，將獲得充分的精力與元氣。

心不離道（Brahmacarya）是何意義？

　　絕大部分書籍的註解都譯成禁慾。 Brahma 的中文字義是「道」， carya 是依循、行走、實行，兩個字合起來的複合字，字義就是行走於道上，也就是心不離道，與禁慾沒有直接關係。那又為何大多數書籍都將其詮釋為禁慾？依筆者的看法是，無論於中於西，在近代以前，對於修行者的概念就是禁慾，所以認為要從事修行，行走於道上，當然首推禁慾，好像禁慾就是修行者的代名詞。

　　禁慾或更適當的說節制慾望，當然是對靈修者很有益的功課，可以保存元精，轉化生命能，對於元神的鎮靜多少也有幫助。談到節制慾望的修持，絕對不是靠壓抑、克制，而是靠生命能的提升擴展，比方說，透過正確的飲食、斷食、潔淨、瑜伽體位法、

呼吸控制、感官回收、集中、冥想、理念導引，能量就會導向正向，導向精細，如此較低層次的慾望就會減低或消除。

再來談到心不離道部分，簡單來講就是對主體的追隨，也就是你每一個念都是祂。心靈是個可精細、可粗鈍之體，其精細與否，端視心靈的標的而定。從事心不離道的修持，是視所接觸、所看、所想的一切事物，皆是道的顯現，而非僅是一些粗俗形體而已。如此心懷道、心懷至上之念，將使心靈趨向靈性，這就是心不離道之意，更積極的說法是，將一切言行、心意都導向祂。

【註1】Brahmacary 不宜解釋為保存精液和完全的禁慾，這不但違反生理、心理機能，也違反生命存在之道。

【註2】依阿南達瑪迦上師的開示，心不離道是持戒中最重要的一條。但依《哈達瑜伽經》，則認為最重要的是不傷害。

अपरिग्रहस्थैर्ये जन्मकथंतासंबोधः ।३९।

aparigrahasthairye janmakathaṁta' saṁbodhaḥ

梵文註釋：
aparigraha：不役於物　　sthairye：堅固、安穩
janma：誕生、受生、出生地　　kathaṁta'：何故、從何處
saṁbodhaḥ：知識、理解、了知

當一個人已確立於不役於物之道時，就能了知何故受生

要旨解說

　　當一個人已完全做到合乎不役於物的法則時，就可以清楚明白自己為何來到人世間。

　　不役於物（Aparigraha）是指不沉迷於維持生命基本需求以外的逸樂。在享受任何事物時，對主體的控制稱為心不離道，對客體的控制稱為不役於物，也就是不受物慾驅使。

　　人為了生存是有其基本需求，這不算作違反不役於物，當我們執著於外在事物包括色、聲、香、味、觸、法（思想），乃至色身的知根、作根、意根，都算是役於物、被物所役，想擁有就會被想擁有給束縛。只要這個「念」存在，它就是輪迴因、受生因，所以一位已做到不役於物的人，他是不受役的，不受役者自然不受束縛，他心地明朗，可以清楚明白自己為何來到這個世間，來到世間的目的為何。

　　「物」也可以是人或動物或東西或住處或情感或情緒或欲求

或憎恨，當一個人仍受這些影響時，在其臨命終了後，就會被這個念帶去投胎轉世，迷迷糊糊的不知為何再次轉世誕生。

【註1】有人認為不役於物者，既可知曉過去為何受生，當然也可知曉他未來的轉世。

【註2】以上第三十五至三十九節，是在闡述持戒五條的功能。

शौचात् स्वाङ्गजुगुप्सा परैरसंसर्गः ।४०।

s'auca't sva'ṅgajugupsa' paraiḥ asaṁsargaḥ

梵文註釋：

s'auca't：藉由淨化　　sva：自己的　　aṅga：身體、肢體
jugupsa'：嫌惡、厭離、不喜歡　　paraiḥ：和其他的
asaṁsargaḥ：沒有接觸、沒有交往

經由淨化後，會不喜歡自己的身體，也不與其他人的肢體接觸

要旨解說

　　經由淨化以後，一個人會不喜歡自己的身體，也會不與別人的肢體接觸。

　　當你愈來愈潔淨，你不喜歡穿髒的衣服，當你心靈愈來愈淨化時，你不愛吃濁的葷食，當你心念愈來愈精細時，你也不喜歡不好的念頭。

淨化（s'aoca）包括外在和內在兩大部分：

　　外在是指環境的整潔、衣物及身體的潔淨。身體的潔淨除了外在還有體內的潔淨，體內的潔淨可經由食物、斷食、瑜伽體位法和呼吸控制法來達到。

　　內在是指心靈的純淨。心靈的純淨也包括兩個層面，一個是指內在不要有憤怒、自私、貪心……等不純淨的念頭，另一個層面是指當我們接觸不良的景象、事物時，內心仍保持清靜、純潔不受干擾。

當身心逐漸淨化後，這個身心將成為一個良好的靈修工具或基質，以便了悟真我。（詳見下一節）

　　一般而言，人對自己的身體是有很強烈的執著心，但隨著身心不斷淨化後，對此肉身的執著就會愈來愈小，也不會對別人的肢體起執著的愛，畢竟相對於心靈而言，自己的肢體和別人的肢體都是較粗鈍或較濁的存在體。就一位聖者而言，無論對自己的肉身或別人的肢體，雖不致於有大的厭離心（因為沒有相對的念），但肯定不會有執著之念，這就是本節的意思。

सत्त्वशुद्धिसौमनस्यैकाग्र्येन्द्रियजयात्मदर्शनयोग्यत्वानि च ।४१।

sattvas'uddhi saumanasya aika'grya indriyajaya a'tmadars'ana yogyatva'ni ca

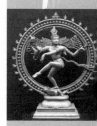

梵文註釋：

sattva：悅性、存在、生命、有情、眾生　s'uddhi：潔淨、純淨

sau：喜悅的、快樂的　manasya：心靈

eka'gra（aika'grya 的原型字）：全神貫注的、專心的

indriya：感覺器官（知根）與運動器官（作根），又譯為「根」

jaya：控制、克服、勝利　a'tma：真我　dars'ana：看、觀、目睹、照見

yogyatva'ni：合適的、適當的　ca：和、而且

當生命淨化後，心靈喜悅，知根與作根得到專一控制，便能照見真我

要旨解說

　　當生命逐漸淨化後，心靈會獲得喜悅，感官和運動器官能得到更專一地控制，這將有助於了悟真我。

　　在本節裡，帕坦佳利更進一步談到，身體淨化會使心靈喜悅，感官和運動器官也較容易受到專一地控制，而這些現象將幫助我們去了悟真我，亦即潔淨可使身心成為一個好的了悟工具或基質。

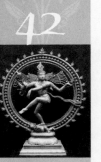

संतोषादनुत्तमः सुखलाभः ।४२।

santoṣa't anuttamaḥ sukhala'bhaḥ

santoṣa't(saṃtoṣa't)：從知足中、從適足中
anuttamah：最高的、至上的、最優的
sukha：快樂、喜悅　la'bhaḥ：獲得

從知足中獲得最高的喜悅

要旨解說

知足可以使我們獲得至高無上的喜悅。

　　知足（saṃtos'a）或譯為適足，其義為適當的安逸狀態。有時會聽到年輕人說，我不工作因為我很知足，是否知足等同於懶惰呢？是否安於現狀就是知足的寫照呢？我們先來看看生命與生活的意義，阿南達瑪迦上師曾說：「生命首要目的在生存，生活的目的是為了增進全體人類的福祉」。所以凡是為維續生命的續存和改善全人類福祉的努力，都不算違反不知足的原則。

　　但是如果為的只是個人的舒適安逸或貪求享受，這就是不知足。如果只是一味的追求感官逸樂是否會得到滿足呢？假設你有一仟萬，你是否會滿足，抑或會渴望更多呢？假設你聽音樂，音樂聲音愈來愈大，或吃東西，食物愈來愈豐盛，你會滿足嗎？一個吸食毒品的人，他的吸食量可能愈來愈重，快感滿足後，空虛也隨之增加，那意味著感官愈來愈粗鈍，為了再激起快樂感、滿足感，就必須再加重對外的需求，於是感官更加粗鈍、遲鈍、物化。《道德經》云：「五色令人目盲、五音令人耳聾、五味令人口爽（口的感覺麻痺）、馳騁畋獵令人心發狂……」。這些都在告訴

我們，感官、運動器官的追求是永遠不可能滿足的，反而會令我們不斷粗鈍化，失去對精細的感覺。

那麼如何才能知足呢？

　　透過正確的靈修，比方說透過瑜伽八部功法的修持，會使身心淨化，感覺靈敏。以感官為例，當身、心淨化後，即使喝白開水也有甘甜味，即使只吃菜根也能咬得菜根香。心靈亦然，當心靈淨化後所看到的世界是深遠的、寬廣的，淨化的心靈更能進入萬物心靈的深處。心靈會不斷地提升再提升，擴展再擴展，直到與祂融合為一。在《阿南達經》第二章第五節說：「在達到至上本體時，所有的渴求才得以滿足」。是的，精細再精細，直到與祂合一就是知足，就能獲得至高無上的喜悅。

　　但知足的鍛鍊，並不是意謂著別人可以藉此任意地壓榨你，而你卻默默忍受，或自己不圖上進只要安於現狀。此外，在《薄伽梵歌》第十八章提到：「事實上，放下一個人應盡的義務是錯誤的，因無知迷惑而放棄應盡的責任是惰性力量的表現」，所以知足也是不能逃避應盡的義務。還有如果說你擁有許多財富，許多人力、物力、資源，是否就違反不知足呢？假如你能善用財富與資源就不是違反不知足。不知足的重點不在於你擁有多少財富與資源，而在於你是否能不執著於財富與資源，並且是否能善加使用它們。

कायेन्द्रियसिद्धिरशुद्धिक्षयात्तपसः ।४३।

ka'ya indriya siddhiḥ as'uddhikṣaya't tapasaḥ

梵文註釋：
ka'ya：身體　indriya：感官（知根）與運動器官（作根）
siddhiḥ：　獲致某種功法的成就、完成、實現，音譯「悉地」，（註：有人將
siddhi 譯成神通力，此譯不盡然正確）
as'uddhi：不純淨　kṣaya't：破壞、滅盡、消除　tapasaḥ：修苦行者

修苦行者獲致了身體、知根、作根的淨化與成就

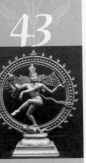

要旨解說

修苦行者可消除種種的不純淨，以使身體、感官、運動器官獲得某種成就。

苦行（tapaḥ）或譯為刻苦行。原字義是「熱」，此處代表為了淨化身心所做的種種修煉與努力。在本章第一節的要旨解說裡曾約略敘述一些苦行的概念。在此更進一步的解說苦行的功能與目的，是為了淨化身心。身體與感官淨化後就可獲得某種成就或超能力。但要切記不是為了神通也不是為了來世的福報才去修苦行，苦行是為了身心淨化，身心淨化是為了與袖合一。

阿南達瑪迦上師也如此開示：「苦行真正的目的，並不是為了自己去受苦，而是為了眾生的福祉，眾生的慧命，為眾生去承擔一切，所付出的努力，就叫苦行。」

若將苦行進一步的推展就是服務。服務不是一種交易，服務不是為了建立功德。服務是一種平等法性的胸懷，真正的服務是

服務者、被服務者和所服務之事均是至上本體，類似佛教三輪體空的概念，以捐錢為例，內忘了捐錢的我，外忘了受捐者的對象，中忘了所捐的錢，服務可以是多面向的，可以是物質的、心智的、心智導向靈性的，不分場所、不論對象、不計方法，盡你所能，努力行善，直到永遠。

स्वाध्यायादिष्टदेवतासंप्रयोगः ।४४।

sva'dhya'ya't iṣṭadevata' samprayogaḥ

梵文註釋：
sva'dhya'ya't：研讀聖典
iṣṭa：喜好的、崇拜的、目標的、所願的、渴望的
devata'：神祇　samprayogaḥ：結合、相應、交流

研讀聖典可與所渴望的神祇相應

要旨解說

研讀聖典可與所渴望的神祇做心靈的溝通交流。

研讀聖典（Sva'dhya'ya）是為了讓我們正確了解真理，然後確實去實行，最後獲得證悟（註1）。若無正確經典的指引，我們常會迷失方向。聖典也像是銅鏡，若能每日研讀，也有助於照見自己，聖典不只供作讀誦用的，若能透過對經典的正確明瞭，進而去實行，最後獲得實證才是研讀聖典的真正意義。

本節裡所謂的與神祇溝通，指的是透過研讀聖典，明瞭經典的旨趣，可以進一步瞭解該聖者或神祇的心，並進而與之做心靈的溝通交流，因為一位聖者所著的聖典，代表他的心音與境地。但研讀聖典的最終目的是在了悟真我、了悟至上、融入至上。

進一步解說

研讀聖典是為了增進身心的成長，除了個人研讀外，也可透過讀書會、研討會和集體共修，尤其是結交靈性益友、親近大善知識（註2），對全面性的成長幫助很大。

第二章 Sa'dhana Pa'da（修煉品）

勝王瑜伽經詳解

【註1】類似佛教所說的解（了解）→行（實行）→證（實證），或古人
　　　　所說的聞思修——聽聞真理，思索其義，確實修行。

【註2】請參考第一章第七節註。

sama'dhisiddhiḥ I's'varapraṇidha'na't

梵文註釋：
sama'dhi：三摩地　siddhiḥ：成就、獲致、達到
I's'vara：上帝、真主、至上　praṇidha'na't：臣服、安住、庇護所

安住於至上者獲致三摩地的成就

要旨解說

將心安住於至上的人將可獲得三摩地。

有關安住於至上，在本章第一節的要旨解說裡已有約略的解說，在此再進一步的詮釋。

安住於至上（I's'vara Praṇidha'na）或譯為以至上為庇護所。I's'vara 意為主控者、上帝、至上；Praṇidha'na 意為臣服、安住、以……為庇護所。

誰是至上？又為何要臣服於祂？

在瑜伽的觀念裡，宇宙的造物主是至上，包括我們在內的萬物都源自於祂。祂本身亦是解脫者。我們所認為屬於我們的一切其實是屬於祂，沒有祂就沒有我們，我們的存在是基於祂。所以對至上我們只能完全的臣服，我們是源自於祂，所以祂當然是我們安住的目標，也是我們的庇護所。當我們一心一意地安住於祂，直到無二念，我們終將成為祂。所謂三摩地就是與冥想的標的合一，所以與祂合一，當然就是獲致三摩地。當抵達這境界便是一種完全地消融、自我消失、融化於祂，就像一滴水瞬間化為無限，已經沒有任何的我覺我感，而是全然地與至上合一。

安住於至上是虔誠的修持，也是本節的重點。虔誠之意是把身心靈一切都導向祂，把宇宙的萬事萬物都視為祂。

【註 1】依阿南達瑪迦上師的開示，安住於至上是精進五法中最重要的一法。但依《哈達瑜伽經》則認為是節制飲食。

【註 2】從第四十節至四十五節是有關精進五法的進一步敘述。

【註 3】如果你無法接受上帝的概念，那麼你可以觀想安住於道裡頭或觀想安住於永恆無限的光或安住於佛裡頭。

【註 4】在第一章第二十三節就已提出安住於至上以達三摩地，此節是進一步解說。

स्थिरसुखमासनम् ।४६।

sthira sukham a'sanam

梵文註釋：

sthira：固定的、不動搖的、平靜的、安祥

sukham：快樂的、舒適的　a'sanam：體位法、姿勢

（瑜伽）體位法是一種平靜、安穩、舒適的姿勢

要旨解說

瑜伽體位法是一種平靜、安穩、舒適的姿勢。

這是帕坦佳利對體位法的定義。由此可知，體位法不應只是伸展操。有關體位法的鍛鍊心法將在下一節表述，而體位法的進一步功能也將在第四十八節詳述。

體位法（A'sana）的字義是一種位置、一種姿勢，它是配合適當的呼吸、止息與觀想，將身體置於平靜、安穩及舒適的姿勢上。

प्रयत्नशैथिल्यानन्तसमापत्तिभ्याम् ।४७।

prayatna s'aithilya ananta sama'pattibhya'm

梵文註釋：
prayatna：精進、用功、努力　s'aithilya：鬆弛、散漫、不專心
ananta：無限的、無盡的、永恆的
sama'pattibhya'm：冥想在……之上、正定在……之上（sama'patti 音譯為三
摩鉢底，其意為定、等至、入觀）

（練習體位法）要精進不懈地以安穩放鬆的方式來鍛鍊，並入觀於永恆無限之上

要旨解說

　　練習體位法時要精進努力地以安穩放鬆的方式來鍛鍊，並且冥想著永恆無限的至上。

　　這是練習瑜伽體位法時一條很重要的心法。除了我們所熟知的精進努力和安穩放鬆外，帕坦佳利告訴我們要同時冥想著永恆無限的至上。也就是除了肢體上在做體位法外，心念要與永恆無限的至上相應為一。簡單來說，你不是在某一處或某一教室練體位法，而是觀想你是在宇宙大我（道）裡做體位法，與萬物的身心靈合一，並融入於祂。還記得瑜伽的定義嗎？瑜伽就是要讓小我與大我合而為一，即使做體位法也不例外，也要冥想著與祂合一，或者說與天合一、與道合一。

ततो द्वन्द्वानभिघातः ।४८।

tataḥ dvandva'h anabhigha'taḥ

梵文註釋：
tataḥ：那麼、此後　dvandva'h：二元性
anabhigha'taḥ：無障礙、不干擾

此後不再受二元性干擾

要旨解說

透過正確的體位法鍛鍊後，將不再受到相對的二元性干擾。

所謂正確體位法鍛鍊，指的是依照上一節所述的鍛鍊法。亦即精進努力、安穩放鬆並冥想著至上。因為這樣才能達到天人合一、與道合一的瑜伽境界。既然是合一的瑜伽境界，當然就是超越相對的二元性存在。以體位法為例，你的身合於你的氣，你的氣合於你的心，你的心合於你的靈，你的靈合於祂的靈，外表上雖然還有你形體的存在，但於內在你和祂是一不是二，這就是超越二元性的存在，也就不受二元性的干擾。

這種超越二元性，可以說是瑜伽體位法鍛鍊的最高境界。除此以外，依阿南達瑪迦上師的開示，瑜伽體位法還有一些基本的功能：（詳見《瑜伽心理學》）

1. 使身體富有彈性
2. 矯正不正常的腺體、平衡荷爾蒙的分泌，以控制各種心緒
3. 平衡身體及心靈
4. 可以去除心靈中粗鈍的思想（收回放逸的心）
5. 安頓心神，以接受更精細更高層次的靈修

तस्मिन्सति श्वासप्रश्वासयोर्गतिविच्छेदः प्राणायामः ।४९।

tasmin sati s'va'sa pras'va'sayoḥ gativicchedaḥ pra'ṇa'ya'maḥ

梵文註釋：
tasmin：在……裡面、在……之上　　sati：獲得、所得、達成
s'va'sa：吸氣　　pras'va'sayoḥ：吐氣、呼氣　　gati：前進、趣、行、行動
vicchedaḥ：中斷、停止　　pra'ṇa'ya'maḥ：生命能控制、呼吸控制

在體位法熟練後要鍛鍊吸氣、呼氣和住氣的生命能控制法

要旨解說

在體位法熟練後，還要進一步練習吸氣、呼氣和住氣法的生命能控制法。

有關呼吸和生命能控制法，在第一章第三十四節的要旨解說已有約略的敘述（詳見該節），在此進一步的解釋。所謂呼吸就是能量，在道家的功法裡，呼吸的功法又叫練氣法、導引法，而這個功法的主要功用就是要煉丹。什麼是丹？丹字是日月合抱，也就是經由氣的火煉，來使陰陽合而為一。在瑜伽裡也有相似的功效，在瑜伽裡把呼吸分成吸氣、吸氣後住氣（止息）、呼氣、呼氣後住氣等四種。這些呼吸功法在粗鈍的層面裡，是要調整人體內生理機能的內在五種氣和外在五種氣（註2），在精細面，是要使生命潛在的靈能（kun'd'alinii）從中脈上升到達頂輪，這就是瑜伽裡陰陽合一的煉丹法。

生命能控制法除了對神經、腺體、肌肉作用外，還會對精細

能量起作用，因此，要有嚴格的呼吸配合、意念觀想甚至理念上的冥想，所以最好在體位法熟練後再開始練習呼吸法。在下一節還會有進一步鍛鍊法的敘述。呼吸鍛鍊好後，對感官收攝的幫助是很大的。

【註1】有關住氣的功能和呼吸的觀想，請詳見下一節。

【註2】生命能（pra'ṇa'h，複數型態）又名生命氣（va'yu），有內在和外在各五種生命能，詳述如下：

（內在五種生命能量）

名稱	位置	生命能作用	所屬氣行
Uda'na	喉嚨	控制聲帶、發音（及部分大腦功能）	上升氣
Pra'n'a	肚臍—喉嚨	控制心臟、肺和呼吸	上行氣
Apa'na	肚臍—肛門	控制排泄、尿液、糞便	下行氣
Sama'na	肚臍	調整和維持上行氣（Pra'n'a）和下行氣（apa'na）之平衡	平行氣
Vya'na	遍於全身	控制血液循環和神經功能	遍行氣

（外在五種生命能量）

名　稱	生命能作用	存在處
Na'ga	身體的發展、跳、擲、四肢伸展	關節
Ku'rma	身體的收縮	不同的腺體上
Krkara	有助於打呵欠	散於全身
Devadatta	控制饑渴	
Dhanainjaya	控制睡眠和睏倦	

【註3】在《哈達瑜伽經》第二、第三章有提到許多與上述各種生命能相關的功法。

【註4】pra'ṇa'ya'ma 是由 pra'ṇa（生命能）+aya'ma（延長、練習）所組成，直接字義為「生命能的延長、生命能的鍛鍊」，但習慣上我們譯成生命能控制法。此處「控制」的意思並非是有意的控制，其正確的意義應該是以適當的方法來鍛鍊，使生命能獲得良好的控制，並延伸其功能。

बाह्याभ्यन्तरस्तम्भवृत्तिर्देशकालसंख्याभिः परिदृष्टो दीर्घसूक्ष्मः ।५०।

ba'hya a'bhyantara stambha vṛttiḥ des'a ka'la
saṁkhya'bhiḥ paridṛṣṭah
di'rgha su'kṣmaḥ

梵文註釋：

ba'hya：外面的、外部的　　a'bhyantara：內在的

stambha：止動、停止、柱　　vṛttiḥ：心緒、習性、心靈傾向、氣質、行動

des'a：場所、地點、國土、空間、場合、處所　　ka'la：時間

saṁkhya'bhiḥ：數字、數目　　paridṛṣṭah：調整、調節

di'rgha：長的　　su'kṣmaḥ：精細的、微細的、小的

生命能控制法包括呼氣、吸氣和住氣，並以集中點、時間和呼吸回數來調整其長短

要旨解說

　　生命能控制法包括呼氣、吸氣和住氣三個部分，並且以集中點、時間和呼吸的回數來調整其呼吸的長短。

　　在上一節已約略介紹生命能控制法，此節則更進一步地做解說。首先，帕坦佳利用 ba'hya（外在的）和 a'bhyantara（內在的）來代表呼氣和吸氣（註1）。生命能的控制法有很多種，在練習時，皆會關係到集中點、呼吸和住氣的時間長短以及呼吸的回數（或次數）等三個要素，並以此三個因素來調整呼吸的長短和精細度。

　　先談集中點。呼吸時會因不同的意念與集中點而產生不同的作用，要集中何處，是依個人的身、心狀況、鍛鍊的時段及其所要鍛鍊的目的而有所不同。

次談呼吸的觀想。一般而言，在吸氣時觀想宇宙能（或至上大我）進入到我的體內與內在的小我合一，在呼氣時觀想內在的小我與至上大我融合為一。在某些精細的生命能控制法裡是結合著梵咒在修持的。

再次談住氣或稱為止息、閉氣。一般而言分吸氣後住氣和呼氣後住氣。在呼吸後的住氣狀態會產生一股強勁的能量，若能配合適當的觀想，對於拙火（kun'd'alinii）的喚醒以及心靈的收攝、集中、禪那等都有很大的幫助。

最後談時間長短與回數。不同的功法，不同的人在練習時，呼的時間、吸的時間和住氣的時間與練習的回數都不盡相同。此外，不同的呼吸法所集中的位置點也不同。所以筆者建議最好找尋一位好的上師學習，才不會錯修或甚至造成傷害。

進一步解說

在《哈達瑜伽經》說到：1. 呼吸不穩定心靈也會不穩定，經由呼吸的控制，瑜伽行者可獲得心靈的穩定。 2. 只有當瑜伽脈淨化後，生命能才能獲致良好的控制。3. 瑜伽行者應以清淨覺性來鍛鍊生命能控制法。4. 正確的鍛鍊生命能控制法可去除多種疾病，但錯誤的鍛鍊則可能導致疾病。

【註 1】ba'hya 和 a'bhyantara 有的解釋為呼氣和吸氣，有的則解釋為吸氣和呼氣。

【註 2】在《哈達瑜伽經》第二章裡有許多呼吸功法可自行酌參。

बाह्याभ्यन्तरविषयाक्षेपी चतुर्थः ।५१।

ba'hya a'bhyantara viṣaya a'kṣepi' caturthaḥ

梵文註釋：
ba'hya：外部的、外在的　a'bhyantara：內在的
viṣaya：領域、範圍、感官所對應的塵與境、外在的事物
a'kṣepi'：越過、引起、暗示、克服、捨棄、卓越、超越　caturthaḥ：第四

第四種生命能控制法是超越呼氣與吸氣的範圍

要旨解說

第四種生命能控制法是超越呼氣和吸氣的範圍。

帕坦佳利並未明指他所稱的第四種是那一種生命能控制法，但依各家派的詮釋大都認為是住氣法中的 kevala kumbhaka，中文譯成自發性住氣法。依《哈達瑜伽經》所述，將住氣法分成有意連結（Sahita）住氣法和自發性（Kevala）住氣法。有意連結住氣法是有意識地結合其他呼吸法所產生的住氣，而自發住氣法是在心靈非常專注寧靜時，自然產生住氣止息的狀態。比方說某人他身心自在，不管是在讀經、在工作或在禪定時，都可能自發地產生住氣止息的狀態。住氣止息對心靈的收攝、集中乃至禪那都有很大的助益。Kevala 原字義為單一、獨自，所以它是與呼吸無直接關係，它超越呼吸的範圍。

【註】此節中，帕坦佳利一樣是用 ba'hya 和 a'bhyantara 兩個字，既可詮

釋為呼吸，也可詮釋為外在與內在一切事物。若詮釋為外在與內在事物時，則本節的直譯是，第四種生命能控制法是超越一切外境與內境的範圍，亦即不受內、外境干擾時所產生的現象，它的意思和本節要旨解說極為相近。

तत: क्षीयते प्रकाशावरणम् ।५२।

tataḥ kṣi'yate praka's'a a'varaṇam

梵文註釋：

tataḥ：那麼、此後、於是　kṣi'yate：消滅、破壞、消除
praka's'a：明亮的、光亮的、光明的　a'varaṇam：覆蓋、障礙、遮障

於是消除了光明的遮障

要旨解說

於是消除了覆蓋光明的障礙。

在中國哲學的概念裡，傳遞信息是靠氣能，在瑜伽的概念裡也是如此，比方說眼睛看到東西，東西的影像會傳至心靈，但是此中間的過程需要有生命氣（va'yu）之助（註），如果呼吸能量不調就會影響生命氣，生命氣有缺陷時，就無法百分之百的把信息傳遞給心靈。所以當生命能控制好時，心地會明朗，所有的遮障會被除去。

進一步解說

此處所說的去除光明的遮障是指，因生命能不調所產生的遮障被去除，而非達到第三章第五節所說的「已達到般若之光」。

【註】詳見 2-49 要旨解說。

धारणासु च योग्यता मनसः ।५३।

dha'raṇa'su ca yogyata' manasaḥ

梵文註釋：

dha'raṇa'su：為了專注集中　ca：和

yogyata'：合適　manasaḥ：心靈的

心靈便適合專注集中的修煉

要旨解說

因此心靈便更適合專注集中的修煉。

呼吸影響心緒、影響思維，所以當呼吸與生命能得到良好控制後，就更適合集中（dha'raṇa）和下一節感官回收的修持。

svaviṣaya asaṁprayoge cittasya
svaru'pa'nuka'raḥ iva indriya'ṇa'ṁ
pratya'ha'raḥ

梵文註釋：

sva：他們自己的　　viṣaya：事物
asaṁprayoge：不接觸、不相應　　cittasya：心靈的、心靈質的
svaru'pa：自己的形象　　anuka'raḥ：模仿、相似
iva：就像、如……一樣　　indriya'ṇa'ṁ：感官與運動器官
pratya'ha'raḥ：回收、感官回收、制感

不讓心靈與其感官所模仿的外在影像相應，而往內在（真我）回收時，稱之為感官回收

要旨解說

　　不讓心靈和感官所擷取的外在影像相應，而往內在真我回收時，就稱為感官回收。

　　感官回收（Pratya'har'a）又譯為感官收攝、制感。以眼睛為例，一般感官的作用為：眼睛看到一枝筆，眼的接收點（視網膜）會形成那枝筆的影像，然後心靈質看到成為那枝筆影像的視網膜，並且擷取該影像成為心靈質，接著更精細的心靈再去看變成那枝筆的心靈質。這種說法與唯識學非常相近。

　　所以，不讓心靈和感官所擷取的外在影像相應就是感官回收。但感官回收至此並未結束，它仍須將回收的心緒、心念再導向內在更精細、更高層次的我。感官回收只是過程而非目的，回

收的心緒若不經由集中再往更高、更精細的層面前進，會在潛意識和無意識裡產生干擾，所以說，還要往內在真我回收才算完整的感官回收。

何以要做感官回收？

1. 心靈的特點之一是執著，易於依附在某事、某物或某人身上，特點之二是成為其所觀想的標的（註 1）。
2. 感官是讓我們生活在這五大元素所形成的世界用的（詳見本章第十八節），但感官一直被習氣業力牽著走。
3. 感官所覺知的世界非實相。
4. 放縱感官會耗散能量並影響內在精細的心靈。
5. 感官回收才能有助於心靈導向更精細。

　　感官的回收不能靠強迫的，精細的感官回收可藉助於呼吸、集中、持咒、觀想、冥想，此外，還可藉助於持戒、精進、食物、斷食、體位法和雙盤坐姿等。記得回收的心緒還要透過集中導向更高的心靈層次。

瑜伽修持法中感官回收分四個階段：

1. 亞特馬那（yatama'na）：是要超越負面習性（如慾望）影響所做的有意識的努力
2. 維雅替瑞卡（vya'tireka）：有些習性可能有時受到控制，但在另外時候不受控制。（例：可能不貪求金錢，卻強烈渴望名聲）
3. 伊康錐兒（ekendriya）：習性已受控制，但非永久性地
4. 費序卡（vashiika'ra）：所有的器官完全受控制時，我們才能說，心靈完全受個體意識控制（註 2），此即謂：造化勢能已融入至上認知原則（註 3）內。

　　感官回收的靈修是極為重要的，因為它需要和諧地融合知識、虔誠和行動。它起始於充滿活力的行動，而終極於無我的虔誠。

補充說明

強行中止感官的覺知能力不等於感官回收，例如將熱灰塗身，讓

身體觸感失去知覺等等。有關中止感官覺知能力的行為不是很正確的感官回收，在感官回收裡有可能暫時中止覺知，但是其目的是將心念導向更深層的自性，而非傷害覺知力。感官回收的更深層意義是將所見、所聞、所知的一切視成至上（道），識性不動，明白一切，這也是最高的回收，回收不等於無知。

【註1】心靈怎麼想，心靈就會成為所想的標的，比如說：想著一朵花，心靈就會成為那朵花。

【註2】個體意識是瑜伽和密宗的名詞，其義為個體的真如本性。

【註3】至上認知原則即至上意識，簡單來說就是「大我」。

【註4】有關感官回收的四個階段，可參考師利‧師利‧阿南達慕提先生所著《密宗開示錄》卷二。

【註5】在印度摩訶婆羅多（maha'bha'rata）一書中提到：「將人類的心靈、身體與感官比喻為戰車及其相關之部分。在此比喻中，身體如同一輛戰車，乘客為真如本體。此身體之戰車由良知所駕馭，駕馭戰車的韁繩為心靈，驅動此戰車之馬匹為吾人之五種感覺和五種運動器官。於此車上（身體）的乘客（真如本體）為一見證的力量，它不做任何事情」。修行就是要能對五個感官和五個運動器官做良好的控制。又在《西遊記》一書裡，唐三藏到西域取經，要騎著馬，帶著孫悟空、豬八戒（悟能）和沙悟淨一起前行，這也是一種隱喻。一個修行者你要能駕馭你的心猿意馬，克服種種慾望的誘惑，以達純淨的境地。

ततः परमा वश्यतेन्द्रियाणाम् ।५५।

tataḥ parama' vas'yata' indriya'ṇa'm

從此，感官便受到完全地控制

要旨解說

　　當我們能做到往內在真我回收時，感官便會受到完全地控制。

　　從基礎功來看，感官回收是重要的一環，非一朝一夕可達到，但若方法正確，持之有恆，一定會有好的成果。

勝王瑜伽經詳解

第二章 Sa'dhana Pa'da（修煉品）

導讀

第三章　神通品

　　第三章神通品（Vibhu'ti Pa'da）或譯為自在力品、成就品，是在描述經由修煉後，可能獲致的成就、超能力或神通。

　　本章的主要內容有四：其一是闡述瑜伽八部功法中後三部的集中、禪那和三摩地；其二是定義叁雅瑪為集中、禪那和三摩地合一的修煉；其三是經由專注修煉後，心靈的狀態與精細度會由懸止到三摩地再到專一標的點；其四是透過叁雅瑪的專注修煉後，所開發出的種種成就、超能力或神通。

內容簡述如下：

一、闡述瑜伽八部功法的集中、禪那和三摩地。

二、1. 定義參雅瑪的修煉為集中、禪那和三摩地的合一。熟練了參雅瑪就能開啟般若智慧之光。

　　2. 參雅瑪是八部功法中最內在的修煉，但相較於無種子識三摩地而言，參雅瑪是屬於外在層面，亦即無種子識三摩地是超越參雅瑪的範疇。

三、1. 經由專注修煉後，心靈的狀態與精細度會由懸止到三摩地再到專一標的點。

　　2. 心靈可以覺知到五大元素在精細度上、在形態功能上、在過去、現在、未來等時間上，受悅性、變性、惰性三種屬性力作用所產生的變化、變形。

四、1. 透過參雅瑪的專注修煉可能會開發出種種的超能力，比方說了知別人的心念、獲得神性聽力、獲致如「能小」等各種超能力，並克服造化勢能的束縛……等，帕坦佳利共提了約三十種超能力的成就。

　　2. 這些超能力是大部份世人所愛，但它是屬世的，它不能解脫苦惱和一切惑，更不可能真正解脫束縛、超越輪迴。所以帕坦佳利說，超能力是三摩地的障礙。我們應將所修得的能力、能量用來了悟真理、了悟至上、了悟道，否則神通力可能使人更執著於世間的名相與慾望。

【註】Vibhu'ti 的字義為大能力、自在力、神通力。

देशबन्धश्चित्तस्य धारणा ।९।

des'a bandhaḥ cittasya dha'raṇa'

梵文註釋：
des'a：地、位置、國土
bandhaḥ：鎖住、固定、結合　cittasya：心靈的
dha'raṇa'：集中、支持、凝神、住念

制心於一處謂之集中 (dha'raṇa')

> **要旨解說**

　　將心靈專注於某處稱為集中。

　　集中（dha'raṇa'）又譯為心靈集中、支持、凝神、住念（註：dha'raṇa' 的原字義是支持、支撐，亦即支撐心念、集中心念，另義為包含、擁有）。集中與感官回收都是過程而非目的。集中的標的可能是外在世界的某一點、某一事物，也可能是身上的某一點、或呼吸、或感覺、或思想，或是心靈的外層、中層、裡層或真如自性，也就是說，集中的標的物可能由粗鈍的外在逐漸導向內在精細面，並由淺層心靈導向精細的深層。

　　集中專注的念是不動的，但集中的標的是動的。若不做集中，則感官回收的心緒無法導向更精細，甚至造成干擾。集中的最終目的是至上大我，也就是下一部功法的禪那。

　　心念集中不但可防止心靈渙散，增加控制力，就某個層面而言，就像放大鏡的聚焦能力，可以產生大能，還有助於心靈導向精細，提升生命能，甚至可進入想進入的世界。

तत्र प्रत्ययैकतानता ध्यानम् ।२।

tatra pratyaya ekata'nata' dhya'nam

梵文註釋：

tatra：在其處、在其中、在此　pratyaya：信任、信仰、信念
ekata'nata'：持續不斷的　　dhya'nam：禪那、禪定、冥想

心靈不斷朝向（至上）目標謂之禪那 (dhya'na)

要旨解說

　　將心靈不斷地朝向至上目標稱為禪那（dhya'na）。

　　禪那（dhya'na）又譯為冥想、禪定。實際上，禪那是一個專有名詞，與冥想不盡相同，也與中國哲學上常說的禪定和禪有某種定義上的不同。禪那的定義是指心靈不斷地朝向至上目標，其標的是不動的，但其意識心念是一股持續不斷之流，這與集中有點不一樣。集中的專注力是不動的，但集中的標的是動的。而中國哲學上所謂的禪定，包括了禪那和三摩地兩者的內涵，既有冥想專注又有定境。至於中國哲學上的禪，其概念更廣，它包含了禪定的概念，也包含了心不離道的自性起用（這是佛教用詞，代表依佛性、依真理在生活、在生存、在行事）。

　　禪那是接續於集中之後，也就是說禪那是集中的最終標的，禪那之後是三摩地，也就是三摩地是禪那的成就果地。

　　禪那會有何感受呢？它是一種心念專一不二的導向至上目標之流。對初學者而言，可能不容易體會禪那，在此我們用個世俗的例子來譬喻，比方說你很喜歡某一個東西、某一件事或某一個

人，當你很專注的想著這個標的時，就稱為集中；持續不間斷地集中在同一標的上並且深入其內涵，就稱為禪那；若再繼續集中下去，專注集中的念不見了，原來專注集中的主體性「我」消失了，而融入於其所集中的標的，只有標的存在時稱為三摩地。（有關三摩地可參考下一節）

進一步解說

禪那境地的描述：心靈像進入光的隧道，快速地往前進，心靈無法產生其它念頭，接著速度愈來愈快，像是被無限的光給吸入，心靈一方面專注，另一方面又不斷地擴展，直到自我感完全消失進入三摩地。

又，集中的概念是偏向單純性的集中，而禪那是具有目標理念導向的集中。

तदेवार्थमात्रनिर्भासं स्वरूपशून्यमिव समाधिः ।३।

tadeva arthama'tranirbha'sam svaru'pas'u'nyam iva sama'dhiḥ

梵文註釋：

tadeva：那個本身　artha：目的、意識、慾求、短暫的滿足、短暫的解脫
ma'tra：量、要素、僅有、唯有　nirbha'sam：光輝
svaru'pa：自己的形象　s'u'nyam：空的、空無的
iva：就像、就如同　sama'dhiḥ：三摩地、與目標合一

當自我消融於那唯一的光明目標時謂之三摩地 (sama'dhi)

要旨解說

當自我感消失而與那唯一的光明目標結合為一時就稱為三摩地（sama'dhi）。

三摩地（sama'dhi）又譯為定境、三昧，其字義是 sama（一起、合一）+ adhi（原字義是在……之上，此處代表最高目標），也就是與目標合一。什麼是與目標合一？比方説你正在修定，如果定中還有我，還有目標，還有修定，就不叫做合一，合一是只有目標，別無其它，所以又稱為定境、如如不動。

三摩地的種類有非常多種，粗略地分法有兩種：即具種子識三摩地和無種子識三摩地，詳見第一章第四十六至五十一節。

也許有人會問，那三摩地與解脫又有何關係？三摩地是一種定境，它不等同於解脫，但它有助於燃燒業力朝向解脫。只要業力尚未純淨，經驗三摩地之後還是得再出定。那要如何才能獲致解脫呢？簡言之就是修煉瑜伽八部功法，或者說對內做了悟真我

的功課，對外做服務社會的工作。

在瑜伽的概念裡，三摩地較屬修定的功課，而在中國則是融入於生活，例如行、住、坐、臥皆是禪，不離自性即是定。表現於外在的是一種自在、喜悅、不執著，存於內在的即是那如如不動的真我。

有人認為集中、禪那和三摩地的差異是在專注時間的長短。比如說：專注的時間較短的稱為集中，時間較長的稱為禪那，時間最長的稱為三摩地。這種說法不很恰當，集中、禪那和三摩地的差異重點不在專注時間的長短，而是在心靈的標的物、心靈的融入狀態，心靈若能融入，即使專注的時間並不長也算是三摩地；相反的，即使專注的時間很長，但若未能融入，那麼可能只是處於禪那或集中的境地。

三摩地也是一個專有名詞，在中國哲學裡對禪定的概念，有人認為是一般性的定境，有的人認為是非常高的定境。但三摩地是有其定義，凡在靈修上與其冥想目標合一即是一種三摩地，例如第一章第十七節的正知三摩地亦是三摩地的一種。此外當拙火 kun'd'alinii 提升至每一個脈輪（cakra）時，亦都是一種三摩地，詳見《密宗開示錄》卷一。

進一步解說

維威克難陀（Viveknanda）的上師拉瑪克里斯那（Ramakrs'n'a）曾對他說：「我在三摩地中所見到的上帝，比現在眼睛見到的你更真實」。這就是三摩地所見與一般感官覺知不同。還有一則敘述三摩地的故事：「有三個人在討論高牆那邊的風景（比喻三摩地的境界）是如何如何，但是討論都沒有結果，於是他們就決定推派一人經由階梯爬上高牆，並說好看過風景後，要下來告訴另外兩人。其中一人循著階梯登上高牆，只聽到他喊了一聲啊！……，那個人就跳入牆的另一邊，在底下等候的兩人覺得奇怪，就由其中一人再次登上階梯，也同樣約好看過風景後要下來告訴另一人。此人爬上高牆後，一樣只聽到他喊了一聲啊！一樣就跳入

牆的另一邊，最後一位只好自己爬上高牆，同樣只喊了一聲啊！就跳入牆的另一邊。」若說三摩地有什麼感覺，這種感覺就是有限（人）融入無限（道）。

【註】以上三節是在講集中、禪那、三摩地，照理說應屬第二章的修煉品，但因為此三者亦是開啓神通之鑰（詳見第三章），所以帕坦佳利將其歸入第三章。

त्रयमेकत्रसंयमः ।४।

trayam ekatra saṁyamaḥ

梵文註釋：

trayam：這三個　ekatra：合為一、共同地

saṁyamaḥ：綁在一起、一起控制、專注、努力、自制，音譯「叁雅瑪」，在本經裡指的是集中、禪那與三摩地三者合一的修煉

當集中、禪那、三摩地合一時謂之叁雅瑪 (saṁyama)

> **要旨解說**

當集中、禪那和三摩地等三者合在一起修煉時就稱為叁雅瑪（saṁyama）。

叁雅瑪（saṁyama）是帕坦佳利所給的一個專有名詞，原字義是綁在一起、一起控制、專注、努力、自制。而在此則定義為集中、禪那和三摩地三者合在一起的修煉。

帕坦佳利認為透過這三種功法合修，可以獲致許多種的超能力。第三章是神通品，所以裡面有許多與神通相關的論述，而這些神通大都是靠著叁雅瑪的修煉所獲致的。這和佛教及中國哲學對神通的開發有些相似，也就是「通由定發」（神通是經由修定所獲得的），往後有數十節都在講述叁雅瑪，詳見各節。

在瑜伽裡把神通、超能力分為八類，如下：

1. Aṇima'：字義「能小」，能小到像最小的粒子，能無所不入，也能進入心靈的微細處
2. Mahima'：字義「能大」，能無所不包、無所不容

第三章 Vibhu'ti Pa'da 神通品（自在力品、成就品）

勝王瑜伽經詳解

04

3. Laghima'：字義「能輕」，身心變輕盈，心態變年輕

4. Garima'：字義「能重」，身體變重，心態變莊重

5. Pra'pti：字義「獲得、抵達、能遠」，獲得心裡想要的東西、可以無遠弗屆

6. Pra'ka'mya：字義「隨所欲」，隨心所欲、實現願望

7. I's'atva：字義「主掌、能主」，最高主掌者、可主控生滅

8. vas'itva：字義「調服、控制」，能控制任何人、事、物

　　神通是法性的功能，世間沒有所謂的超能力，當你修證至某個次第，自然就會開發出某種能力。神通不是靈修者所應追求的，就如本章第三十八節所述，超能力是三摩地的障礙，我們應把所有獲得的能量用來了悟祂，而非神通的運用。

　　從此節起至第八節，是在講述叄雅瑪的定義與功能定位。

तज्जयात् प्रज्ञालोकः ।५।

tajjaya't prajn'a'lokaḥ

梵文註釋：

tajjaya't：掌控那個、熟練那個（tajjaya't = tad：從那個 +jaya't：控制、主控、
勝利、掌控、熟練）

prajn'a'：般若、智慧

a'lokaḥ：光、光輝、明照

熟練了參雅瑪，就能開啓般若之光

要旨解說

當參雅瑪修煉好後，就會開啓般若智慧之光。

帕坦佳利再次用 prajn'a' 來形容所開啓的智慧之光，此光是體證內在的般若智慧，可參考第一章第四十八節。所以只有在參雅瑪都修煉好後才能開啓。

तस्य भूमिषु विनियोगः ।६।

tasya bhu'misu viniyogah

梵文註釋：
tasya：它的
bhu'misu：次第、階梯
viniyogah：應用、分配

叁雅瑪要次第地修煉

> **要旨解說**

叁雅瑪要在各個層面漸進而有次第地修煉。

此經文的直接經義只有漸進地次第修煉而沒有各個層面，但次第即隱含著不同的層面，又如本章第二十一節起至五十三節在講述叁雅瑪在各種層面的鍛鍊，因此可知帕坦佳利要我們透過叁雅瑪在各個層面次第地修煉。

त्रयमन्तरङ्गं पूर्वेभ्यः ।७।

trayam antaraṅgaṁ pu'rvebhyaḥ

梵文註釋：

trayam：這三個　antaraṅgaṁ：內在的部分

pu'rvebhyaḥ：先前的、前述的

相較於八部功法的前五部，集中、禪那、三摩地這三部是屬於內在的修煉

要旨解說

　　與瑜伽八部功法的前五部做比較，集中、禪那、三摩地是屬於內在的功法。

　　的確，瑜伽八部功法涵蓋了不同層面的鍛鍊。持戒、精進以身心為主，少部分靈性面；體位法以身為主，少部分心靈與靈性面；生命能控制法以生命氣為主，下接肉體，上接心靈；感官回收以制感攝心為主，並導向心靈與靈性；而後三部的集中、禪那與三摩地都是心靈專注地導向至高的目標，所以是屬於內在的功法。

第三章　Vibhu'ti Pa'da　神通品（自在力品、成就品）

勝王瑜伽經詳解

तदपि बहिरङ्गं निर्बीजस्य ।८।

tadapi bahiraṅgaṁ nirbi'jasya

梵文註釋：

tat(tad)：那個　api：即使　bahiraṅgaṁ：外在的部分
nirbi'jasya：沒有種子的、無種子的

相較於無種子三摩地而言，參雅瑪便成為外在的層面

要旨解說

但若與無種子識三摩地做比較，那麼參雅瑪便成為外在的層面。

基本上，參雅瑪的修煉是以達到有種子識三摩地為主，所以和無種子識三摩地做比較時，就相對的屬於較外在的功法。要達到無種子識三摩地，必須要用般若智慧來消除種子識，而般若智慧的獲得，依第一章第四十八節所說的，是在達到無思三摩鉢底時才能獲得，若依本章第五節所說的，是在熟練了參雅瑪之後。兩種所說的都是達到最高的種子識三摩地之後，才有機會進入無種子識三摩地，詳見第一章第四十六至五十一節。

व्युत्थाननिरोधसंस्कारयोरभिभवप्रादुर्भावौ निरोधक्षणचित्तान्वयो
निरोधपरिणामः ।९।

vyuttha'na nirodha samska'ryoḥ abhibhava pra'durbha'vau
nirodhakṣaṇa citta'nvayaḥ
nirodhapariṇa'maḥ

梵文註釋：
vyuttha'na：生起、覺醒
nirodha：懸止、停止、強制、監禁、滅盡、寂靜、制止
samska'ryoḥ：業識、業力、印象
abhibhava：消失、伏滅、克服
pra'durbha'vau：出現、再出現
nirodha：懸止、停止、強制、監禁、滅盡、寂靜、制止
kṣaṇa：片刻、須臾、瞬間、在那個時刻、剎那
citta：心靈　anvayaḥ：連接、普及、隨行
nirodha：懸止、停止、強制、監禁、滅盡、寂靜、制止
pariṇa'maḥ：變形、轉變、經過、最終

當已懸止的業識再現起時即加以制止，使心靈隨即又轉為懸止態 (nirodha)

要旨解說

　　當已伏滅制止的業識再次出現時，立刻加以制止，則心靈又瞬間轉回原懸止的狀態（nirodha），也就是要讓心靈儘量不受業識影響而維續在懸止的狀態。

　　心靈是起伏不定的，那是因為業識是起伏不定的，而在修叁雅瑪時，心靈的專注與平靜是非常重要的，所以當已受制止的業

識再出現時應立即制止，才能使心靈維續在懸止的狀態。從本節起至第十二節都在談心靈的專注，以維續心靈的寂靜，並使心靈成為所觀想的標的點，共有三種轉化，詳見各節。

09

勝王瑜伽經詳解

第三章 Vibhu'ti Pa'da 神通品（自在力品、成就品）

तस्य प्रशान्तवाहिता संस्कारात् ।१०।

tasya pras'a'ntava'hita' samska'ra't

梵文註釋：

tasya：它的　　pras'a'nta：寂靜、祥和、平靜

va'hita'：流動　　samska'ra't：業力的、業識的

升起的業識受到控制時，心靈維續在平靜之流中

要旨解說

　　當出現的業識受到良好控制時，才能使心靈維持在平靜的波流中。

　　在上一節裡，帕坦佳利告訴我們應戰戰兢兢地制止再升起的業識，才能達到此節的讓心靈維續在平靜之流中。

सर्वार्थतैकाग्रतयोः क्षयोदयौ चित्तस्य समाधिपरिणामः ।११।

sarva'rthata' eka'gratayoḥ kṣaya udayau cittasya sama'dhipariṇa'maḥ

梵文註釋：
sarva'rthata'：所有的標的、各個點
eka'gratayoḥ：一個專一點、一個最好的點
kṣaya：衰退、減弱
udayau：升起、出現　cittasya：心靈的
sama'dhi：三摩地　pariṇa'maḥ：變形、轉變

當散漫心減弱，專注心升起時，心靈將轉為三摩地 (sama'dhi)

要旨解說

當散漫的心逐漸減弱，而專注心起來時，心靈將進入三摩地（sama'dhi）。

這幾節都是在敘述叄雅瑪的專注，也就是集中、禪那、三摩地的修煉。帕坦佳利認為在此過程中，心靈會有三種轉變的次第，此為第二種，也就是當散漫心消除，專注心升起時，心靈就會轉成其標的，亦即轉成三摩地。

tataḥ punaḥ s'a'nta uditau
tulya pratyayau cittasya
eka'grata'pariṇa'maḥ

梵文註釋：

tataḥ：那麼　　punaḥ：再次、又

s'a'nta：祥和寧靜、寂靜　　uditau：出現、升起

tulya：相似的、同等的、等量的

pratyayau：行動的方法、緣起

cittasya：心靈的

eka'grata'：一個專一點、一個最好的點、專注於某一對象

pariṇa'maḥ：變形、轉變

那麼寂靜再次現起，業識的起與伏維持在平衡的狀態，心靈將轉成那專一的（標的）點（eka'grata'）

要旨解說

　　在進入三摩地的定境後，寂靜就會再次呈現，此時業識的起和伏維持在等量的作用，心靈將逐漸地轉成那專一的標的點（eka'grata'）。

什麼是業識的起伏維持在等量作用？

　　這句的意思是指業識、心念一直處在不起作用的狀態，這裡有兩個重點：一個是業識尚在並未消失，只是既不產生起也不產生伏的作用；另一個是在述明這種沒有起伏的狀態是一直持續著。

在這種持續的狀態下，心靈將轉成那專一的標的點（eka'grata'）。從第九節至第十二節，心靈（citta）共有三種轉化（parina'ma）。第九節是心靈轉化成懸止狀態（nirodha），第十一節是心靈轉化成三摩地的狀態（sama'dhi），第十二節是心靈轉化成專一的標的點（eka'grata'）。在此 eka'grata' 顯然是帕坦佳利所給的一個專有名詞，它所代表的是比三摩地還要精細的定境，心靈已成為所冥想的標的。

若進一步分析，在第九節裡，已懸止的業識再次現起時，立即受到制止，心靈再度轉成懸止態；在第十一節裡，散漫心減弱，專注心升起時，心靈轉成三摩地；在第十二節裡寂靜再現，業識沒有起伏作用，心靈轉成專一標的點。上述心靈的轉化一個次第比一個次第精細。

एतेन भूतेन्द्रियेषु धर्मलक्षणावस्थापरिणामा व्याख्याताः ।१३।

etena bhu'tendriyeṣu dharma lakṣaṇa avastha' pariṇa'ma'ḥ vya'khya'ta'ḥ

梵文註釋：

etena：藉此　bhu'ta：五大元素（固、液、光、氣、乙太）、基本元素、塵

indriyesu：感官裡、根裡

dharma：法性、美德、規則、正義、本質

lakṣaṇa：特徵、屬性、顯相、體相、標記符號

avastha'：狀態、情況、分位、住所、場合

pariṇa'ma'ḥ：變形、轉化、轉變

vya'khya'ta'ḥ：說明、釋論、描述

藉此述明了感官會覺知到五大元素由本質 (dharma) 轉變至具特質 (lakṣaṇa)，再轉變至成型 (avastha')

要旨解說

藉著上述心靈的三種轉變，感官能覺知五大元素所創造的萬物，由本質（dharma）到具特質（lakṣaṇa）到成型（avastha'）的轉變。

心靈的三種轉變，指的是第九至第十二節所述的，心靈由懸止到三摩地到專一標的點。在這轉化過程中，感官可以覺知到五大元素由本質到具特質到成型的變化。

什麼是本質（dharma）、具特質（lakṣaṇa）和成型（avastha'）的變化？以陶壺為例，未塑造前的陶土即為本質，塑造過程使陶土具有某種特質稱為具特質，最後成為陶壺、陶器時稱為成型，這就是五大元素在物質界的轉化。

第三章 Vibhu'ti Pa'da 神通品（自在力品、成就品）

勝王瑜伽經詳解

以精細度方面來看，成型比具特質精細，具特質又比本質精細。當心靈轉成懸止態（nirodha）時，感官只覺知到五大元素的本質（dharma），其次當心靈轉成三摩地（sama'dhi）時，感官可以覺知到五大元素具特質（laksana）的層面，最後當心靈轉成專一標的點（eka'grata'）時，感官可進一步覺知到五大元素成型（avastha'）的層面。在此階段，心靈也可以感知五大元素之間的相互轉變以及五大元素再轉化到更精細的心靈層次。這些轉變，一方面表示心靈特質的轉變，另一方面也表示隨著心靈特質的轉變，才能覺知五大元素不同的精細面。

此節的重點是在述明，隨著心靈的狀態由懸止到三摩地再到專一標的點，由於心靈的改變，感官所覺知到的外在（五大元素所形成的一切），也會由粗鈍面進入精細面，並且可覺知到萬物法性特質的轉變過程。

比方說以木頭為例，木頭的轉變，可能轉成木塊、雕刻產品、製作傢具、建造房子……等，屬於形式上和功能上的改變。而在下一節則是指萬物的法性特質，有屬於過去的，現在的和未來的。又在下下一節提到萬物的法性特質會隨著時間、空間因素漸次地改變。最後在第十六節則說藉由叄雅瑪在心靈三種轉變上（懸止→三摩地→專一標的點），你就可以知道萬物法性特質在精細度上、形式上、功能上的改變，以及隨著時、空因素的漸次改變，所以就能了知過去和未來的知識。

從此節起至第十六節，是在闡述心靈轉為精細後，透過叄雅瑪的修煉，可以了知萬物的過去和未來。

【註1】具特質（laksana）是由 laksa 記號、符號而來，所以 laksana 的意思為具特質、體相、標記符號。有的人將 laksana 譯成時間因素，可能是將此字視為 la + ksana（時間因素）的複合字，也許此字也有「時間因素」的意思，但此節裡 laksana 指的是具有特質而非指時間因素。

【註2】indriya 在佛教譯為「根」，包括知根（感官）的眼、耳、鼻、舌、

身和作根（運動器官）的雙手雙腳、前陰、後陰、喉嚨聲帶，但在某些時候 indriya 只在表達感官之意，而不包括運動器官，此節即是只在表達感官之意。

शान्तोदिताव्यपदेश्यधर्मानुपाती धर्मी ।९४।

s'a'nta udita avyapades'ya dharma anupa'ti' dharmi'

梵文註釋：
s'a'nta：寂靜、祥和、鎮靜、寧靜、寂滅
udita：出現、升起
avyapades'ya：無稱呼、無定義、潛伏的
dharma：法性、美德、本質
anupa'ti'：隨行、後續
dharmi：法性的、有德的、具特色的、有法性的人

完整的萬物法性特質包括已寂滅的過去 (s'a'nta)、正升起的現在 (udita) 和隱伏未顯的將來 (avyapades'ya)

要旨解說

完整的萬物法性特質包括已寂滅的過去（s'a'nta）、正升起的現在（udita）和隱伏未顯的將來（avyapades'ya）等三種狀態。

s'a'nta，本義是祥和、寂滅，此處代表悅性或已寂滅的過去；udita 本義是現起、已顯現，此處代表變性或升起的現在；avyapades'ya 本義是隱伏，此處代表惰性或尚未顯現的未來，這三種是表示萬物的法性特質，存在著時間和悅性、變性、惰性三種屬性因素的差異。

法性特質（dharma）是每個個體受造化勢能影響所塑造出來的特質。固、液、光、氣、乙太等五大元素各有其特質。由五大元素所組合成的萬物也都具有其特質，在每個物體裡的特質就叫

做物性，在人裡頭就稱為人性。

　　物性會隨著時空因素和三種屬性因素而改變，如本節和下一節所述。人性分兩種：一種是會隨業力和時空因素改變的叫做質性、氣性、個性、普通人性；另一種是永恆不變，永不被染著的稱為靈性，宋代理學家則稱靈性為理性，此處的理性不是一般人所謂的合不合乎理性思考的邏輯性。此外，在瑜伽裡稱此靈性為至上法性（bhagavad dharma），類同佛性，祂是不隨人、時、空、物的因素而改變。

【註】在瑜伽裡強調的是法性的修持，而非某一宗教或派別的信仰修持，
　　　法性的修持即代表真理和靈性上的修持。

क्रमान्यत्वं परिणामान्यत्वे हेतुः ।२।५।

krama anyatvaṁ pariṇa'ma anyatve hetuḥ

梵文註釋：
krama：步行、順序、次第、漸次
anyatvaṁ：不同的、差異的
pariṇa'ma：改變、變形、轉變、進化、演化
anyatve：不同的、差異的　hetuḥ：原因

差異來自漸次的變化

要旨解說

萬物的法性特質，會隨時空因素而漸次改變。

　　上一節提到萬物的法性特質有時間和三種屬性因素的差異，這一節則進一步的述明，隨著時空因素和三種屬性作用，萬物的法性特質會漸次產生變化。

परिणामत्रयसंयमादतीतानागतज्ञानम् ।१६।

pariṇa'matraya saṁyama't ati'ta ana'gatajn'a'nam

梵文註釋：
pariṇa'ma：改變、變形、轉化
traya：三的、三種的、由三構成的、三層次
saṁyama't：經由叄雅瑪
ati'ta：過去、過去的、過去世
ana'gata：未來的、當來、來世　　jn'a'nam：知識

藉由叄雅瑪在這三種層次（心靈懸止→三摩地→專一標的點；法性特質由本質→具特質→成型）的轉變上做修煉，將了知過去和未來的知識

要旨解說

　　透過叄雅瑪在心靈懸止到三摩地再到專一標的點，以及萬物法性特質由本質到具特質再到成型等三種層次的轉變上做修煉，將可了知過去和未來的知識。

　　這三種轉變即是指意識心靈的狀態由懸止到三摩地再到專一的標的點，以及萬物的法性特質由本質到具特質再到成型。

　　透過叄雅瑪在這三種轉變上，心靈可以覺知到萬物法性的變化，由本質到具特質再到成型（見第十三節），而且了知到萬物的法性特質會受時空因素和三種屬性作用而產生逐步的變化（見第十四、十五節）。因為能見到萬物法性由粗鈍面到精細面，知道萬物法性的轉變過程，又明瞭萬物法性隨著時空和三種屬性作

勝王瑜伽經詳解

用產生漸次的變化，所以當然可以了知過去以及未來的知識。

以上第九節至第十五節都在講上述三種層次的轉變。從本節起至五十五節都是在講述，透過奢雅瑪的修煉，可獲致的各種超能力。但要記得如三十八節所述的，超能力是三摩地的障礙，你應將所得的一切能力來了悟至上。

शब्दार्थप्रत्ययानामितरेतराध्यासात् संकरस्तत्प्रविभागसंयमात्
सर्वभूतरुतज्ञानम् ।१७।

s'abda artha pratyaya'na'm
itaretaradhya'sa't sankarah tatpravibha'ga
samyama't sarvabhu'ta rutajn'a'nam

梵文註釋：
s'abda：音聲、字　artha：意義、目的
pratyaya'na'm：感覺、觀念、信念　itaretara：彼此、相互
adhya'sa't：附加、加上　sankarah：混在一起
tat：他們的　pravibha'ga：差別、區別
samyama't：經由叁雅瑪　sarva：全部的
bhu'ta：基本元素、五大元素、萬物
ruta：音聲、言語、語言　jn'a'nam：知識

音（字）、意義、觀念常相互混淆在一起，
經由叁雅瑪的修煉，將了知萬物音聲、語
言的知識

要旨解說

　　音、字、義、觀念常混合在一起，如能透過叁雅瑪在這方面
的修煉，將可了知萬物的音聲、語言的知識。

　　有關叁雅瑪（samyama）修煉法及其獲致各種超能力原理的
深入解說如下：

　　老子《道德經》云：「以身觀身，以家觀家，以鄉觀鄉，以
邦觀邦，以天下觀天下。吾何以知天下然哉？以此」。為何老子
能了知天下呢？原來他就是以天下觀天下，也就是將自己的心靈

想成就是天下，或者更精細的說是心靈融入天下，就能了知天下。這個融入其所觀想的標的物，就能了知其標的物的世界，就是叁雅瑪的修持法以及獲致超能力的原理。

　　叁雅瑪的定義就是將集中、禪那、三摩地合在一起專注地修煉。這樣的修煉，讓修煉者融入其所觀想的標的物，從而了解標的物的世界。如上一節所述的，專注在三種層次的轉變上修煉，當然就融入三種層次的世界裡，而此世界已超越過去、現在、未來，所以順理成章的可了知過去和未來。再以本節為例，各種不同的人類種族，動物世界乃至無生命的宇宙都同時存在著（亦即混合著）音（字）、義、觀念，用耳朵聽不懂，用心靈也聽不懂。但是當透過叁雅瑪專注在音（字）、義及觀念上時，你就能融入其世界，並知道它真正的內容。當然前提是，你能否專心不二地融入在叁雅瑪的修煉裡，或者說你的心靈能否從懸止態到三摩地再到專一標的點。

　　以下各節是透過叁雅瑪專注在不同標的上做修煉，所獲致的種種超能力，其原理同此。

【註】s'abda 原字義是「音」，但也代表「字」的意思。

संस्कारसाक्षात्करणात् पूर्वजातिज्ञानम् ।१८।

samska'ra sa'ksa'tkarana't
pu'rvaja'tijn'a'nam

梵文註釋：

samska'ra：業力、業識、印象
sa'ksa'tkarana't：親證、領悟、直觀、直覺
purva：先前的　ja'ti：誕生、出生、起源
jn'a'nam：知識

直觀業識了知前世

要旨解說

　　透過叁雅瑪專注在業識上，你就能了知累世以來的知識（信息）。

　　簡單來說，就是先將心靈提升至叁雅瑪的境地，然後直接觀想自己的業識，不起第二念，單純地目證業識，就能了知前因後果。

प्रत्ययस्य परचित्तज्ञानम् ।१९।

pratyayasya paracittajn'a'nam

梵文註釋：
pratyayasya：觀念、概念、信息
para：其他人的　citta：心靈
jn'a'nam：知識

了知別人的心念

要旨解說

透過叁雅瑪專注在別人的念上，你就能了知別人的心念。

哇！多麼神奇啊！能了知別人的心念，但請記得不要動第二念。第二念是指喜或惡、貪或執，……等種種念頭。

न च तत्सालम्बनं तस्याविषयीभूतत्वात् ।२०।

na ca tat sa'lambaṁ tasya aviṣayi' bhu'tatva't

梵文註釋：
na：無、不、非、未
ca：和　tat：那個
sa'lambaṁ：支撐、支持、有所緣
tasya：它的、那個
aviṣayi'：無法感知的、非所緣的
bhu'tatva't：生命裡的、萬物裡的

僅知曉別人的心念，但不知曉別人心念之所緣

要旨解說

　　僅知道別人的心念，但並不知道別人心念背後的動機，或其心念所想的世界。

　　此節是接續上一節，透過叄雅瑪的修煉，而能知曉別人的心念。此節經文的直接意思是說，可以知道別人的心念，但是卻不知其背後的動機和心念所想的世界。這樣的說法有點不合邏輯，只要叄雅瑪修煉得好，不可能不知道其動機和所想的世界。所以此段經文被廣泛地討論，所得到的結論是大多數人認為，只要叄雅瑪修煉得好，絕對可以知道其動機和所想的世界，只是修行者應多觀照自己的修行，而不應該想去窺探別人心念背後的動機及其心所想的世界。

　　帕坦佳利在此用 bhu'tatva't，它的字義是人、生命體、萬物，若以此來看，不僅了知人的心念，亦可知曉萬物的心念。

कायरूपसंयमात् तद्ग्राह्यशक्तिस्तम्भे चक्षुःप्रकाशासंप्रयोगेऽन्तर्धानम् ।२१।

ka'ya ru'pa saṁyama't tadgra'hyas'akti stambhe cakṣuḥ praka's'a asaṁprayoge antardha'nam

梵文註釋：

ka'ya：身體　ru'pa：形相　saṁyama't：經由參雅瑪、藉由參雅瑪
tad：它的　gra'hya：可覺知的、可察覺得　s'akti：力量、能力
stambhe：中止、懸止　cakṣuḥ：眼睛　praka's'a：光線、光亮
asaṁprayoge：沒有接觸的、分離的　antardha'nam：消失不見

藉由參雅瑪在自身形象上修煉，可中止自身形體的光，讓人無法看見

要旨解說

　　透過參雅瑪在自身形像上修煉，可以中止自己形體發出光，使別人無法看見你。

　　這是透過參雅瑪的修煉來達成自己的心念。以此節為例，要讓自身形像不被別人所看見，就必須在修煉參雅瑪時，注入此念頭，而非僅是觀想身體，以此類推，如下一節所述，不讓別人聽見你的聲音，在修煉時一樣要注入此念。

एतेन शब्दायन्तर्धानमुक्तम् ।२२।

etena s'abda'di antardha'nam uktam

梵文註釋：
etena：藉此　s'abda'di：聲音等
antardha'nam：消失不見　uktam：所述的、所言的

如前所述的，藉此（叁雅瑪的修煉）可讓聲音等消失不見

要旨解說

如前面所說的，藉由叁雅瑪的修煉，也可以讓別人聽不見你的聲音。

上一節講的是形像消失，這一節講的是音聲消失，這些都只是舉例，其實還可以讓其餘的振波微素包括：觸、嚐、嗅等介波都消失。

名詞解釋：振波微素（tanma'tra），瑜伽界把五大元素（固、液、光、氣、乙太）所能傳播的波定義爲振波微素，相對於固、液、光、氣、乙太，這五種振波微素爲嗅、嚐、形、觸、聲，詳見《激揚生命的哲學》和《阿南達經》。

सोपक्रमं निरुपक्रमं च कर्म तत्संयमादपरान्तज्ञानमरिष्टेभ्यो बा ।२३।

sopakramaṁ nirupakramaṁ ca karma tatsaṁyama't apara'ntajn'a'nam ariṣṭebhyaḥ va'

梵文註釋：

sopakramaṁ：立即影響、快的效應　nirupakramaṁ：緩慢的效應
ca：和　karma：行動、行業
tat：那些、他們　saṁyama't：經由叄雅瑪的
apara'nta：死、終結、後際、未來世、未來際　jn'a'nam：知識
ariṣṭebhyaḥ：不好的前兆、預兆　va'：或

行業的果報有快有慢，經由叄雅瑪的修煉可預知死亡的徵兆

要旨解說

　　一個人因行為所生的果報，有的較快顯現，有的較慢顯現，透過叄雅瑪對行業的修煉，將可以預先知道死亡的前兆。

　　行業是指因身、心行為的作用所產生的潛伏反作用勢能。比如你做過的事、說過的話、想過的念頭都是一種行為作用，也都會產生反作用力，當這些反作用尚未成熟時，會以潛伏的方式存在著，這個潛伏的反作用勢能即稱為行業。行業必須透過適當的時機，亦即適當的緣才會成熟表發。這個成熟的時機有快有慢，但只要透過叄雅瑪專注在行業上，你將可以預知果報的成熟，亦即會知道何時會死亡等的相關信息。

死亡的信息對人的心境影響甚大，當你有預知死亡的能力時，更應當有不戀生、不畏死的修為，否則預知到一個你心靈尚無法不受其影響的信息時，反而會是一種干擾。

23

第三章 Vibhu'ti Pa'da 神通品（自在力品、成就品）

勝王瑜伽經詳解

maitrya'diṣu bala'ni

梵文註釋：

maitri：慈愛、友善、慈心　a'diṣu：等等　bala'ni：力量

藉由專注在慈心等上做參雅瑪的修煉，你將獲得慈心等的力量

要旨解說

透過參雅瑪專注在慈心等方面做修煉時，你將獲得慈心等方面的力量。

這裡所提到的慈心只是一個舉例，它代表不同的心緒與德行，所以帕坦佳利說慈心等。只要你透過參雅瑪專注在相關的心緒、德行上，你就能獲得這方面的力量。

बलेषु हस्तिबलादीनि ।२५।

baleṣu hasti bala'di'ni

梵文註釋：

baleṣu：在力量上　hasti：大象　bala：力量　a'di'ni：等等

藉由專注在力量上做叁雅瑪的修煉，例如大象等，你將獲得如大象等的力量

要旨解說

透過叁雅瑪專注在力量上修煉，例如觀想如大象等的力量，你將獲得如大象等的力量。

上一節講的是德行，這一節講的是力量。大象只是一個譬喻，你可以觀想各種力的來源，並以其做為叁雅瑪的修煉，你將獲得各種力。

प्रवृत्त्यालोकन्यासात् सूक्ष्मव्यवहितविप्रकृष्टज्ञानम् ।२६।

pravṛtti a'loka nya'sa't su'kṣma vyavahita viprakṛṣṭajn'a'nam

梵文註釋：
pravṛtti：超感知、現起、流轉、本覺、本能、內在的
a'loka：光　nya'sa't：直現、投射、心象
su'kṣma：精細、精微的　vyavahita：隱藏的、被遮障的
viprakṛṣṭa：遙遠的、遠距的　jn'a'nam：知識

藉由對內在之光做叁雅瑪的修煉，你將了知一切精細的、隱藏的和遠距的知識

要旨解說

藉由對內在之光做叁雅瑪的專注修煉，你將獲知一切精細的、隱藏的和遠距離外的知識。

內在（pravṛtti）之光的內在，其字義即是本覺，所以內在之光就是本覺之光。透過叁雅瑪專注在本覺之光上修煉，當然可獲知一切精細、隱藏和遠距離外的知識，因為本覺之光不大受時間和空間的限制。（註：本覺之光雖未達真我之光，但也具有幾分了知精細、隱藏和遠距離的能力）

भुवनज्ञानं सूर्ये संयमात् ।२७।

bhuvanajn'a'nam su'rye samyama't

梵文註釋：
bhuvana：全世界的、全宇宙的　　jn'a'nam：知識
su'rye：在太陽上　　samyama't：藉由叁雅瑪的

藉由對太陽做叁雅瑪的修煉，你將了知全宇宙的知識

要旨解說

藉由對太陽做叁雅瑪的專注修煉，你將了知全宇宙的知識。

帕坦佳利在此用 bhuvana 這個詞，此字的意思是指由五大元素所構成的全宇宙。在兩千多年前的那個年代，太陽即代表宇宙的核心，所以認為對太陽做叁雅瑪的專注修煉，即可了知全宇宙的知識。

【註】從本節至第二十九節是在講對太陽、月亮、極星做叁雅瑪的鍛鍊。
若以脈叢結來說，太陽是心輪，月亮是眉心輪，星星是喉輪，而極星可能指的是頂輪。若以左右脈來說，太陽是右脈，月亮是左脈。

चन्द्रे ताराव्यूहज्ञानम् ।२८।

candre ta'ra'vyu'hajn'a'nam

梵文註釋：
candre：在月亮上　ta'ra'：星星
vyu'ha：列序、佈置、分配、排序　jn'a'nam：知識

藉由對月亮做參雅瑪的修煉，你將了知星星排序的知識

要旨解說

藉由對月亮做參雅瑪的專注修煉，你將了知星空、星星、星座的排序知識。

在帕坦佳利那個年代，人們將夜裡星空中最亮的月亮當作群星之首，所以認為對月亮做參雅瑪的專注修煉，即可了知星空的排序知識。

勝王瑜伽經詳解
第三章 Vibhu'ti Pa'da 神通品（自在力品、成就品）

ध्रुवे तद्गतिज्ञानम् ।२९।

dhruve tadgatijn'a'nam

梵文註釋：

dhruve：恆星、北極星、固定不動的星　tat：他們的
gati：行進、行徑　jn'a'nam：知識

藉由對極星做叄雅瑪的修煉，你將了知星星運行的知識

要旨解說

藉由對北極星做叄雅瑪的專注修煉，你將了知星星運行的知識。

北極星（dhruva，此字是 dhruve 的原型字）的梵文是 dhruva，原字義代表固定不動的意思。在帕坦佳利那個年代，人們認為北極星是固定不動的，而所有的星星都是繞著北極星在運轉。所以認為對北極星做叄雅瑪的專注修煉，即可了知星星運行的知識。

【註1】dhruva 是極星，所以可以是北極星，也可以是南極星，但以帕坦佳利那個年代而言，北半球的人只知道北極星而不知道南極星。

【註2】第三章第二十七至二十九節等三節，分別是對太空中的太陽、月亮、北極星做叄雅瑪的修煉。

नाभिचक्रे कायव्यूहज्ञानम् ।३०।

na'bhicakre ka'yavyu'hajn'a'nam

梵文註釋：

na'bhi：肚臍　cakre：脈輪、神經叢　ka'ya：身體
vyu'ha：系統結構、配置　jn'a'nam：知識

藉由對臍輪做參雅瑪的修煉，你將了知身
體系統結構的知識

要旨解說

藉由對臍輪做參雅瑪的專注修煉，你將了知身體系統結構的
知識。

在某些瑜伽派別的觀念裡，認為臍輪是身體架構的中心點，
所以透過對臍輪做參雅瑪的修煉，將可了知身體的系統結構，並
進而對身體有更好的主控力。

【註】臍輪的位置是在肚臍相對的脊髓上，但一般練習時是觀想其相應
點，亦即肚臍眼。

कण्ठकूपे क्षुत्पिपासानिवृत्तिः ।३१।

kaṇthaku'pe kṣutpipa'sa' nivṛttiḥ

梵文註釋：

kaṇtha：喉嚨　ku'pe：凹洞　kṣut：饑餓

pipa'sa'：口渴　nivṛttiḥ：無慾、克服

藉由對喉嚨的凹洞做叁雅瑪的修煉，你將克服饑渴

要旨解說

藉由對喉嚨的凹洞做叁雅瑪的專注修煉，你將克服飢和渴。

本節和下一節都是在講相似的地方和相似的功法。所謂喉嚨的凹洞指的是當今解剖學上咽與喉的位置，而下一節的龜脈也是指此區域的神經及氣的控制所。

在此區域所練的收攝，如：逆舌身印（註）和相關功法都常以龜為名。因為當氣能鎖於此處時，可以令人不飢不渴，也能讓甘露不流失，使身與心都維持如如不動。因為能耐飢耐渴，又能維持長時間不動是龜的特性，所以才以龜為功法的名稱和位置點的名稱。

所以本節說以喉嚨的凹洞和下一節以龜脈做叁雅瑪的專注修煉，可以獲致耐飢耐渴和身心不動搖的功力。

【註】逆舌身印的做法是將舌頭往後捲入咽喉部，且雙眼穩固地凝視眉心，此是哈達瑜伽的代表身印。

कूर्मनाड्यां स्थैर्यम् ।३२।

ku'rmana'ḍya'ṁ sthairyam

梵文註釋：

ku'rma：龜（脈）　na'ḍya'ṁ：神經　sthairyam：固定不動、不動搖

藉由對龜脈神經做參雅瑪修煉，你將獲致不動搖

> **要旨解說**

　　藉由對龜脈神經做參雅瑪的專注修煉，你將獲得身與心的不動搖。

　　詳如上一節所述的，對龜脈做專注修煉時可使甘露不流失，並使身和心都不動搖，甚至身上會散發出祥和的光。

有關龜脈與喉嚨凹洞功法的功能進一步解說如下：

　　此區域主要是在咽、喉、聲帶等部位，與音聲、呼吸、生命氣、飲食、飲水及喉輪的相關心緒（vṛttis）有關。

所以修此功法時可獲致的功能有：

1. 音聲的控制
2. 呼吸與生命氣的控制：可使心靈集中，可以獲致住氣（kumb-haka），可以修煉相關的身印（mudra'），可以讓身體與心靈不動搖，可以讓頂輪、眉心輪的甘露不致於流失，可以滋養身體，可以讓身體散發出祥和的光
3. 可以克服飢和渴
4. 可以調整喉輪的相關腺體和心緒

5. 強化喉輪

【註1】在修煉此功法時，可能會有喉頭暨兩側收攝內鎖和呼吸暫時中止的現象。

【註2】外在五種生命能中的龜氣（ku'rma）是掌管收縮、收攝的功能，詳見第二章第四十九節註2。

मूर्धज्योतिषि सिद्धदर्शनम् ।३.३।

mu'rdhajyotiṣi siddhadars'anam

梵文註釋：

mu'rdha：頂上、頭上　　jyotiṣi：在光亮上

siddha：修行有相當成就者，音譯「悉達」；完美的、精通的

dars'anam：看見、洞見

對頭頂上的光做叁雅瑪的修煉，你將精通洞見力

要旨解說

藉由對頭頂上的光做叁雅瑪的專注修煉，你將具有精通洞見的能力。

頭頂上（mu'rdha）到底是眉心輪或頂輪（註），帕坦佳利並沒有明言，因此有人認為是眉心輪，有人認為是頂輪，其實你可以想成是頭上整體的光，因為它已包括眉心輪和頂輪。不論是眉心輪或頂輪，藉由叁雅瑪的專注修煉，都可獲致洞見力和下一節的直觀、直覺、了知一切的能力。

【註1】眉心輪和頂輪在體內的位置點分別是腦下垂體和松果體，而其外在的相應點分別是眉心和大約百會穴的位置。

【註2】siddha 除了有精通之義外也代表成就者，所以此節也可譯成「對頭頂上的光做叁雅瑪的修煉，你將具有像成就者的洞見力」

प्रातिभाद्धा सर्वम् ।३४।

pra'tibha't va'sarvam

梵文註釋：
pra'tibha't：直觀、直覺、光　va'：或　sarvam：所有的一切

獲致直觀或了知所有的一切

要旨解說

　　並且可以獲得本來具足的直觀、直覺力或了知所有的一切。

　　此節所說的直觀、直覺力（pra'tibha't）是屬於真如本性本自具足的能力，比上一節所說的洞見力（dars'anam）還要高一等，此種能力等於就是了知所有的一切。在瑜伽的概念裡認為眉心輪具有第三眼的功能，能超越時空的限制。

hṛdaye cittasaṃvit

梵文註釋：

hṛdaye：心、心臟　citta：心靈
saṃvit：知識、理解、悟

藉由對心臟區域做叁雅瑪的修煉，你將了悟心靈 (citta)

要旨解說

藉由對心臟區域做叁雅瑪的專注修煉，你將了悟你的心靈質（citta）。

心臟區域基本上就是代表心輪的位置，心輪的位置是在雙乳中間所對應的脊髓裡，一般觀想的集中點是外在相應的雙乳中間的那一點，大約是中醫經絡裡的膻中穴。

又如先前所說的，心靈可概分為較精細的我覺（mahat）、中等精細的我執（Aham）和較粗鈍的心靈質（citta）。此節所說的對心臟區域做叁雅瑪的修煉，其所獲致的是了悟心靈質（citta）而非心靈較精細的部分。

進一步解說

從第三十節開始至三十六節都是在講相關脈輪的修煉。第三十節是臍輪，三十一、三十二節是喉輪（凹洞、龜脈與喉輪有關），三十三節是眉心輪和頂輪，三十五節是心輪。

上述只談及第三至第七個脈輪而沒有提到生殖輪和海底輪的

叁雅瑪修煉，其實生殖輪和海底輪也都有其修持的功能，只是在修比較屬於靈性層面的功法時，較少應用到此兩個脈輪，因為這兩個脈輪比較偏向物質面。

सत्त्वपुरुषयोरत्यन्तासंकीर्णयोः प्रत्ययाविशेषो भोगः परार्यत्त्वात्
स्वार्यसंयमात् पुरुषज्ञानम् ।३६।

sattva puruṣayoḥ atyanta'saṁki'rnayoḥ pratyaya avis'eṣah bhogaḥ para'rthatva't sva'rthasaṁyama't puruṣajn'a'nam

梵文註釋：

sattva：悅性、我覺　　puruṣayoḥ：真我、純意識

atyanta：完全、絕對、畢竟、都、終究

asaṁki'rṇayoḥ：不同、不混雜、不可混在一起

pratyaya：信仰、信念、觀念、因緣、覺察、覺知

avis'eṣah：無差別的、無區分的、同樣的　　bhogaḥ：經驗

para'rthatva't：為他、利他、與其他分開

sva'rtha：自己的所好、自己的目的、自己的興趣

saṁyama't：藉由叄雅瑪的　　puruṣa：真我、純意識　　jn'a'nam：知識

我覺 (sattva) 與真我 (puruṣa) 是不同的，不可混在一起，我覺是依真我而存在，而真我是獨自存在的，兩者若無法區分，就會有經驗、覺知，藉由對真我做叄雅瑪的修煉，你將了悟真我

要旨解說

　　我覺和真我是不一樣的，不可將兩者混在一起。我覺是依真我而存在，而真我是獨自存在的，若無法區分兩者，也就是將兩者混在一起時，就會有經驗與覺知，若能透過叄雅瑪專注在真我上修煉，你將了悟真我。

在瑜伽的概念裡，通常把一個個體的生命區分成肉體、心靈和靈性三個層面。心靈又分成以悅性力（sattva）主導的我覺（mahat），它是心靈最精細的部分；其次是以變性力（rajas）主導的我執（Ahaṃ），它是心靈次精細的部分；最後是以惰性力（tamas）主導的心靈質（citta），它是心靈最粗鈍的部分。

我覺是心靈中最精細的部分，所以當靈修者心靈逐漸提升至我覺時，容易誤將我覺和真我混在一起。心靈的每一個部分包括我覺都是依真我而存在，也就是沒有真我，心靈的任何一部分都無法存在。但真我是獨自存在的，祂可以不需要依賴任何外在之助。如果將我覺和真我混在一起，那麼就會有所謂的經驗、覺知，經驗與覺知是我覺的特性，真我僅有目證，既不經驗也不覺知，祂不參與覺受，也不受反作用力的作用，這就是說，若不能分清我覺與真我，而將其混在一起時，就會有經驗與覺知，這個經驗覺知是來自我覺而非真我。

同樣的如上述各節所說，透過叁雅瑪把意念放在真我上，就能了悟真我。

【註】

```
              ┌─ 靈性
              ├─ 心靈：1. 我覺（最精細）
個體生命 ─────┤        2. 我執（次精細）
              │        3. 心靈質（最粗鈍）
              └─ 肉體
```

在此節裡，帕坦佳利用 sattva 來表示我覺，因為 sattva 是我覺的主導力。

ततः प्रातिभश्रावणवेदनादर्शास्वादवार्ता जायन्ते ।३७।

tataḥ pra'tibha s'ra'vaṇa vedana a'dars'a a'sva'da va'rta'ḥ ja'yante

梵文註釋：

tatah：因此、從此　pra'tibha：直觀、直覺、光

s'ra'vaṇa：聽力、聽覺　vedana：觸感、受、感受、學識

a'dars'a：視覺力　a'sva'da：味覺力

va'rta'ḥ：嗅覺力　ja'yante：產生、升起、開啓

了悟真我後，你將開啓直觀的聽、觸、視、味、嗅等超能力

要旨解說

在了悟真我後，你就會開啓直觀直覺（pra'tibha）的聽、觸、視、味、嗅等超能力。

聽、觸、視、味、嗅和先前所說的聲、觸、形、嚐、嗅是同意義的，它們分別是對五大元素乙太、氣、光（火）、液、固等的辨識力。

在了悟真我後，不只是對五大元素有辨識力，對其它的一切也都會有很好的辨識力，類似佛教所說的轉前五識為成所作智，轉第六識為妙觀察智，轉第七識為平等性智，轉第八識為大圓鏡智（註）。

【註】前五識是眼、耳、鼻、舌、身，第六識為心識，第七識為我執識，第八識為阿賴耶識。要將前五識轉為成所作智，以如實地反映五識的作用；將第六識轉為妙觀察智，以如實地傳達五根（五識）

37

的信息；將第七識轉為平等性智，以消除我執；將第八識阿賴耶
識（含藏識）轉為大圓鏡智，使一切蘊、一切識轉為空、轉為虛靈、
轉為無所不知又無所存蘊的真如智。

ते समाधावुपसर्गा व्युत्थाने सिध्दयः ।३८।

te sam'dhau upasarga'h vyuttha'ne siddhayaḥ

梵文註釋：
te：他們、這些（指各種直觀力） sam'dhau：在三摩地裡
upasarga'h：障礙、煩亂
vyuttha'ne：生起、出現、覺醒（所欲求）
siddhayaḥ：能力、超能力

這些出現的（屬世）超能力是三摩地的障礙

要旨解說

上述這些種種的超能力（是屬世的有為法）是修煉三摩地的障礙。

在先前我們已提過，超能力是法性的功能，隨著你的修持愈精細、心靈愈提升，各種覺知與超能力就會自然產生，我們應將這些能量、能力導向對真我的了悟和對至上的了悟，否則這些超能力會讓你的心靈對非永恆的世界產生依戀、執著，進而干擾你的定境（三摩地）。要切記，這些超能力是屬世的（註），仍受造化勢能束縛。靈修者不是要去駕馭這五大元素所形成的宇宙，而是要去了悟祂、融入祂，不要因為執著虛幻的世界而讓自己墮落。

【註】原經文並沒有明確地說神通力是屬世的，但因許多家的註解都加入這個概念，所以我們在此也加入此概念的解說。屬世是指仍受

造化勢能束縛，不能獲致解脫。此外，也有人將屬世的概念譯成
超能力是世人所渴求的。的確，超能力是眾多世人所渴求的，但
此處屬世的重點是在它仍無法超出生死輪迴。

bandhaka'raṇa s'aithilya't praca'ra saṁvedana't ca cittasya paras'ari'ra'ves'aḥ

梵文註釋：
bandha：鎖、束縛　ka'raṇa：原因
s'aithilya't：鬆散、放鬆、弛緩、解開
praca'ra：行、行相、行進、前往
saṁvedana't：從所知的、從所覺、內在的覺知
ca：和　cittasya：心靈的　para：其他的
s'ari'ra：身體　a'ves'aḥ：進入、佔據

鬆開束縛因，讓心靈從所覺進入其他的身體

要旨解說

　　解開造成束縛的種種因素，讓心靈隨所欲、從所覺進入其他人的身體。

　　帕坦佳利在此並沒有明言束縛的因素為何？但綜觀全經，可能指的是外在的五大元素和內心的無明、自我、貪戀、憎恨、貪生等五種惑。

　　saṁvedana't 的意思是指內在的覺知，從所知、從所覺。此處是指心靈可以隨所欲、從所覺地進入別人的身體。也有人將此功法演繹成，自己的心靈也可以隨時離開自己的形體。不管怎麼說，這都是瑜伽行者重要的超能力之一的能小（anima'），也就是能無所不入。不過再次提醒，這不是靈修者的目的，不應有任何貪求之心。

उदानजयाज्जलपङ्ककण्टकादिष्वसङ्ग उत्क्रान्तिश्च ।४०।

uda'najaya't jala paṅka kaṅka
kaṇṭaka'diṣu asaṅgaḥ utkra'ntiḥ ca

梵文註釋：
uda'na：五種生命能之一，位於喉嚨，屬上升氣
jaya't：藉由控制
jala：水　paṅka：泥沼　kaṇṭaka：刺、荊棘
a'diṣu：等等、其他的　asaṅgaḥ：不在一起的、獨立的
utkra'ntiḥ：上升、漂浮於空中　ca：和

藉由對上升氣 (uda'na) 生命能的控制，你可行於水上、泥沼、荊棘⋯⋯等和飄浮於空中

要旨解說

　　透過對上升氣（uda'na）生命能的控制，身體變得輕盈，你將可行於水上、泥沼、荊棘⋯⋯等和飄浮於空中。

　　從第三十七節至第四十七節都是在講述與生命能及五大元素有關的超能力。

　　uda'na 是屬上升氣，也是內在五種生命能之一，位於喉部。因為此氣是屬上升氣，所以能控制此氣，就能使身體輕盈、飄浮。此節的控制亦表示對空元素的控制。

　　至於鍛鍊的方法，帕坦佳利並未言明，但此節的前後各節都是在講述藉由叁雅瑪的修煉，所以此節的鍛鍊應該也是叁雅瑪。

【註1】有關五種生命能、生命氣的解說，請詳見第二章第四十九節要旨

解說。

【註2】在本節裡並沒有明確地說透過對上升氣生命能的控制，靈修者可以隨其意離開人世，但有些註者認為控制上升氣之後，人的心靈可以經由頂輪離開人世。

समानजयाज्ज्वलनम् ।४९।

sama'najaya't jvalanam

梵文註釋：
sama'na：五種生命能之一，位於臍輪，屬平行氣、火能
jaya't：藉由控制
jvalanam：火、燃燒、照耀、光耀、光輝

藉由對平行氣 (sama'na) 生命能的控制，你可散發出光輝

要旨解說

　　透過對平行氣（sama'na）生命能的控制，你將可散發出明亮的光輝。

　　sama'na 原字義是同等、一致，此處指的是內在五種生命能之一的平行氣，位於肚臍。此處亦是五大元素的火元素（又名光元素）所在，所以能控制此氣，就能使身體散發出明亮的光輝。此節的控制亦表示對火元素的控制。

　　至於修煉法應該也是靠叄雅瑪。

勝王瑜伽經詳解

第三章 Vibhu'ti Pa'da 神通品（自在力品、成就品）

श्रोत्राकाशयोः संबन्धसंयमादिव्यं श्रोत्रम् ।४२।

s'rotra a'ka's'ayoḥ sambandha saṁyama't divyaṁ s'rotram

梵文註釋：
s'rotra：耳朵、聽覺
a'ka's'ayoḥ：在空中、在太空中、乙太元素、虛空
sambandha：相關　saṁyama't：藉由參雅瑪
divyaṁ：神性的、神聖的　s'rotram：聽力

對耳朵與虛空間的關係做參雅瑪的修煉，你將獲得神性的聽力

要旨解說

藉由對耳朵與虛空之間的關係做參雅瑪的專注修煉，你將獲得神性的聽力。

依瑜伽的觀念，虛空的傳播介質是聲波，聲波相對應的是耳朵，所以對耳朵與虛空之間的關係做參雅瑪的修煉，自然可獲得超越一般耳朵感官所能聽聞的神性聽力。此節同第四十節、第四十三節，都是表示對空元素的控制。

進一步解說

莊子在《人間世》裡說：「若一志，無聽之以耳而聽之以心，無聽之以心而聽之以氣。聽止於耳，心止於符。氣也者，虛而待物者也。唯道集虛。虛者，心齋也。」「若一志」即是指參雅瑪的專注，而所謂的「神性聽力」，並非一般耳朵所聽的內容，也不是音聲，而是「念與萬象」的真實信息，它是心齋的功能之一。

कायाकाशयोः संबन्धसंयमाल्लघुतूलसमापत्तेश्चाकाशगमनम् ।४३।

ka'ya a'ka's'ayoḥ saṁbandha saṁyama't laghutu'lasama'patteḥ ca a'ka's'agamanam

梵文註釋：

ka'ya：身體　a'ka's'ayoḥ：在空中、乙太元素、虛空
saṁbandha：相關　saṁyama't：藉由參雅瑪　laghu：輕的
tu'la：棉花纖維、棉絮　sama'patteḥ：正受、正定、達成、完成、合一
ca：和　a'ka's'a：空中　gamanam：前進、行進、趣入、上升

對身體和虛空間的關係做參雅瑪的修煉，
你將如棉絮般的輕盈並遊行於空中

要旨解說

　　對身體和虛空之間的關係做參雅瑪的專注修煉，身體就會如
虛空一般，所以說你將如棉絮般的輕盈，遊行於虛空中。

　　此節亦是在講述對空元素的控制，以及八大神通裡的能輕
（laghima'）。

बहिरकल्पिता वृत्तिर्महाविदेहा ततः प्रकाशावरणक्षयः ।४४।

bahih akalpita' vrttih maha'videha' tatah praka's'a a'varanaksayah

梵文註釋：

bahih：外在的　akalpita'：無法想像的、不可見的　vrttih：心緒、習氣
maha'：大的　videha'：沒有軀體、無形體　tatah：那麼
praka's'a：光輝、光亮　a'varana：覆蓋、隱藏　ksayah：毀滅、破壞

對無軀體的靈體做參雅瑪的修煉，將可去除覆蓋光明的遮障

要旨解說

　　對已經沒有軀體的靈體做參雅瑪的專注修煉，將可以去除覆蓋光明的遮障。

　　什麼是沒有軀體的靈體？在梵文裡稱為（maha'videha'），是指那些已能掙脫五大元素肉身軀殼的修行靈體。這也是瑜伽裡重要的神通力之一，因為他可以不需要肉體，所以也表示不受五大元素束縛。以這樣的靈體做參雅瑪的修煉，自然可以去除那些覆蓋光明的遮障。

【註】在第二章第五十二節裡曾提到，透過良好的生命能控制，也可以去除光明的遮障。

स्थूलस्वरूपसूक्ष्मान्वयार्थवत्त्वसंयमात् भूतजयः ।४५।

sthu'la svaru'pa su'kṣma anvaya arthavatva
saṁyama't bhu'tajayaḥ

梵文註釋：
sthu'la：厚的、粗的、笨重的、粗相　svaru'pa：自我的形相、屬性
su'kṣma：精細的　anvaya：連接、相似、種類　arthavatva：目的
saṁyama't：藉由叁雅瑪的　bhu'ta：五大元素、基本元素、萬物
jayaḥ：主控、控制、勝利

藉由對基本元素的粗鈍面、精細面、本質
屬性及其相關功能目的做叁雅瑪的修煉，
你將獲得對基本元素的控制力。

要旨解說

　　藉由對五大基本元素的粗鈍面、精細面、本質屬性、存在與相關功能目的做叁雅瑪的專注修煉，你將獲得對五大元素的控制力。

　　此節是在告訴我們要如何才能掌控五大元素？那就是要專注在每個元素的各個層面，包括粗鈍、精細、本質屬性和存在與功能目的等。這提供了一個很好的觀想法，就是你要了解某事物，你可以觀想它的每一個層面，包括它的存在與功能目的。
　　那什麼是五大元素的粗鈍面、精細面、屬性和存在與功能目的呢？粗鈍面也許指的是如固體、液體、冷熱、輕重、大小、形狀等；精細面可能指的是所具波質，如聲、觸、形、嚐、嗅等；屬性可能與受造化勢能悅性、變性、惰性力量影響的狀況（註）有關；存在與功能目的可能除了傳遞振波微素（註）外，就是建

構這宇宙的萬物。

【註】振波微素（tanma'tra）指的是五大元素所具的本質與傳遞功能（本節內容可參考《激揚生命的哲學》）。下表是五大元素受造化勢能的影響力和其傳遞振波微素的功能：

元素	造化勢能影響力			本質與傳遞功能				
	悅	變	惰	聲	觸	形	嚐	嗅
乙太	強	弱		✓				
氣				✓	✓			
火（光）		強		✓	✓	✓		
液				✓	✓	✓	✓	
固		弱	強	✓	✓	✓	✓	✓

補充說明：

1. 悅性力量對乙太元素的影響力最大，愈往固體方向其影響力愈弱。

2. 變性力量對火（光）元素的影響力最大，而往乙太和固體方向其影響力愈弱。

3. 惰性力量對固體元素的影響力最大，愈往乙太方向其影響力愈弱。

4. 乙太元素只能傳遞聲的振波微素，而往固體方向所能傳遞振波微素的種類愈多，到了固體元素則是五種介波都能傳遞。但每一元素所能傳遞的總量是一樣的，比方說固元素可傳遞聲、觸、形、嚐、嗅等五種振波微素，但其總量與乙太元素所僅能傳遞聲的振波微素是一樣的。

ततोऽणिमादिप्रादुर्भावः कायसंपत् तद्धर्मानभिघातश्च ।४६।

tataḥ aṇima'di pra'durbha'vaḥ
ka'yasaṁpat taddharma
anabhigha'taḥ ca

梵文註釋：
tataḥ：從此
aṇima'di：如「能小」等的各種超能力
pra'durbha'vaḥ：顯現、出現
ka'ya：身體
saṁpat：繁盛、豐富、美好
tat：它們的　dharma：法性、功能
anabhigha'taḥ：無阻礙、無障礙　ca：和

從此獲得如「能小」(aṇima')等的各種超能力，身體也能獲致完美的特質，並且不再受到五大基本元素的障礙

要旨解說

　　經由上述的修煉，你將獲得如「能小」等各種超能力，身體也能獲得完美的特質，並且不再受到五大基本元素的障礙。

　　上一節講的是對五大元素的完美控制，這一節則進一步的解說可以獲得如「能小」等所謂的八大神通力（註），且身體也能獲得完美的功能與特質，這些完美就是下一節所述的美麗、優雅、力量和結實，並且不再受到五大基本元素的障礙，因為五大元素已受到完美控制了。

【註】有關八大神通力，請見本章第四節要旨解說。

ru'pa la'vanya bala vajra
samhananatva'ni ka'yasampat

梵文註釋：

ru'pa：美麗

la'vanya：優美、吸引力、可愛、迷人、優雅

bala：力量　vajra：雷電、金剛、金剛石、金剛杵

samhananatva'ni：堅固的、堅硬的、堅實的

ka'ya：身體　sampat：完美的

完美的身體包括美麗、優雅、力量和結實

要旨解說

完美身體的特質有美麗、優雅、力量和結實。

　　本節是接續上一節，在控制五大元素後，形容身體所獲致功能與特質的完美。

47

grahaṇa svaru'pa asmita' anvaya arthavattva saṁyama't indriyajayaḥ

梵文註釋：

grahaṇa：領悟力　svaru'pa：自我的形像、自我本質

asmita'：我執、我慢、自大、自我中心　anvaya：連接、相關

arthavattva：目的　saṁyama't：藉由參雅瑪

indriya：感官（含知根與作根）　jayaḥ：控制、克服、戰勝

> 藉由對領悟力、自我形相、我慢及其相關
> 目的做參雅瑪的修煉，你將獲得對知根與
> 作根的控制

要旨解說

　　藉由對領悟力、自我形相、我慢及它們之間的相關目的做參雅瑪的專注修煉，你將獲得對感官與運動器官的控制。

　　一般而言，領悟力、自我形相、我慢等都是自我感在作用而非真我，且受感官和運動器官影響，所以藉由對領悟力、自我形相、我慢等做參雅瑪的修煉，自我感的作用會減低，真我的主控力會加大，因此就能產生對感官、運動器官的控制。

　　根（Indriya）包括知根（感官）和作根（運動器官）。知根指的是眼、耳、鼻、舌、皮膚，作根指的是雙手、雙腳、前陰、後陰和喉嚨、聲帶。所謂控制感官與運動器官，是表示有更好的覺知力和行動力，並且心靈較不受感官和行動器官的影響和限制。

ततो मनोजवित्वं विकरणभावः प्रधानजयश्च ।४९।

tataḥ manojavitvaṃ vikaraṇabha'vaḥ pradha' najayaḥ ca

梵文註釋：
tataḥ：因此、從此　mano：心靈、自我感、意念
javitvaṃ：快速奔馳　vikaranabha'vaḥ：無感官與運動器官
pradha'na：最主要的、第一因　jayaḥ：克服、控制　ca：和

從此身體與意念 (mano) 可快速運作而無需感官與運動器官之助，並克服了造化勢能（第一因）的作用

> **要旨解說**

　　當感官和運動器官受控制後，身體與意念可快速運作而無需感官與運動器官之助，並且克服了造化勢能的作用力。

　　從精細面來看，意念雖可以不透過感官和運動器官而運作，但確實受其影響很大。而且感官、運動器官和意念都是依循造化勢能的運作法則在進行，也就是有受到造化勢能的束縛。所以說造化勢能是根本因，也就是第一因，若能克服造化勢能，則無論是感官、運動器官，身體或心靈均可無拘無束的運作。

　　上一節說到已能控制感官、運動器官且不受其影響，指的是對內（自己的肉體）的控制。而這一節的重點是說身體和意念已能超越造化勢能，其實也表示對外在（造化勢能所創造的一切，包括時空因素）已不受影響。除了意念可以自由行外，也可能有透視力、透聽力……等，甚至身體也可以自由行。

進一步解說

　　基本上，無論是身體或心裡都必須遵守造化勢能的運作法則，上兩節是在描述經由叁雅瑪不斷地專注修持後，身體和心理都已昇華，而達到不受造化勢能影響的境地。

【註】原經文並沒有明確提到身體可以快速地自由行動，但由於感官和運動器官已受控制（如上一節所述）且已克服了造化勢能，所以身體也自由行。可能是因為這個因素，所以有些註者把身體可快速行動直接放入經文裡。

सत्त्वपुरुषान्यताख्यातिमात्रस्य सर्वभावाधिष्ठातृत्वं सर्वज्ञातृत्वं च ।५०।

sattva puruṣa anyata' khya'tima'trasya sarvabha'va adhiṣṭha'tṛtvaṁ sarvajn'a'tṛtvaṁ ca

梵文註釋：

sattva：我覺、悅性　puruṣa：純意識、真我
anyata'：不同、差異、區別　khya'ti：了知、知曉、覺察
ma'trasya：僅有的、量度的、些許的　sarva：全部的
bha'va：現存、狀態、萬物、思想　adhiṣṭha'tṛtvaṁ：至高無上的
sarvajn'a'tṛtvaṁ：全知　ca：和

唯有能知曉真我與我覺的差異者，才能獲致對宇宙萬象至高無上的全知

要旨解說

　　唯有那些知曉真我和我覺之間區別的人，才能獲得對宇宙萬象至高無上的全知。

　　本節與第三章第三十六節所說的極為相似，我覺可以說是達到真我之前最精細心靈的顯現，能知道我覺與真我的不同處，即表示已了悟了真我，了悟真我後，當然可以獲得對宇宙萬象至高無上的全知，因為真我本身是全知者。

तद्वैराग्यादपि दोषबीजक्षये कैवल्यम् ।५१।

tadvaira'gya't api doṣabi'jakṣaye kaivalyam

梵文註釋：
tad：那個　vaira'gya't：藉著不執著　api：甚至
doṣa：缺點、過失、束縛　bi'ja：種子　kṣaye：在毀滅上
kaivalyam：純淨、獨一、自我完美、永恆解脫

對於全知（與超能力）都不執著者，連束
縛的種子也都消除了，如此才能達到永恆
解脫

要旨解說

　　全知與超能力是人所渴望的，但這些都是束縛的種子，連想
解脫的念也是束縛，對這些都不執著的人才能獲得解脫。

　　王者之王瑜伽的創始人阿士塔伐卡（Asht'a'vakra）在他的
歌集第二章中說到：「這個身體、天堂、地獄、束縛、解脫、恐
懼等，這些都只是幻想」；在第十六章說到：「你可能持誦或聽聞
過無數的經典，但是直到你能忘記所有一切之前，你是無法於此
中安頓自己。」

　　佛陀也曾談過要除三心、去四相（註），在四相中的壽者相，
對菩薩而言，若仍有證道之心即是壽者相，亦即連想證得無上佛
道亦是一種相、一種執著，是應該去除的。《清靜經》上也說：「既
入真道，名為得道，雖名得道實無所得，為化眾生，名為得道…
…。」

51

勝王瑜伽經詳解

第三章 Vibhu'ti Pa'da 神通品（自在力品、成就品）

269

以上這些無非在告訴我們，當你欲達到最高之境前，對全知、超能力、解脫等欲求或這個念都必須不執著，都必須放下。

【註】除三心是指過去心不可得、現在心不可得、未來心不可得；去四相是指不要執著我相、人相、眾生相和壽者相。

स्थान्युपनिमन्त्रणे सङ्गस्मयाकरणं पुनरनिष्टप्रसङ्गात् ।५२।

stha'nyupanimantraṇe saṅgasmaya'karaṇaṁ punaraniṣṭa prasaṅga't

梵文註釋：

stha'ni：居高地位　upanimantraṇe：受邀請、受招待、作客者
saṅga：結交、結合在一起　smaya：驚奇、自大
akaraṇam：不可做、不得作　punaḥ：又、再、復
aniṣṭa：不喜歡的　prasaṅga't：滿意、執著、和合、相關、應是

受天神邀請與天神結交時，不要執著也不要驚奇，你可能再次成為不受歡迎者

要旨解說

　　當你受到天神邀請和與天神往來時，不要執著或欣喜，也不要驚奇、自大，否則下次你可能成為不受歡迎的人。

　　有人將此節解釋為，瑜伽行者因修持很好而受天神賞識，也有人解釋為，天神對這些修持很好的瑜伽行者給予誘惑的考驗。無論如何解釋，一個好的修行者應不受寵與辱的影響，更不應有傲慢自大的心，否則會讓自己再次墮落。

क्षणतत्क्रमयोः संयमाद्विवेकजं ज्ञानम् ।५३।

kṣaṇa tatkramayoḥ saṁyama't
vivekajaṁ jn'a'nam

梵文註釋：

kṣaṇa：片刻、剎那、在其時　　tat：那個、它的
kramayoḥ：順序、排序　　saṁyama't：藉由叄雅瑪
vivekajaṁ：明辨、識別、區別、生明辨力　　jn'a'nam：知識

藉由對持續的每一個剎那做叄雅瑪的修煉，你將獲得明辨智

要旨解說

　　藉由對時間裡持續的每一個剎那做叄雅瑪的專注修煉，你將可獲得明辨的知識。

　　剎那是古印度對最短時間的形容詞。時間和空間是兩個相互依存的概念，沒有時間就沒有空間，沒有空間就沒有時間。萬物的創造、存在和毀滅等一切的變化與信息都存在時間和空間的概念裡，而剎那是代表最短的時間，也就是代表最細微的變化。所以當你了知剎那就了知永恆，了知無限並獲得明辨萬事萬物的知識。

जातिलक्षणदेशैरन्यतानवच्छेदात् तुल्ययोस्ततः प्रतिपत्तिः ।५४।

ja'ti laksaṇa des'aih anyata' anavaccheda't
tulyayoḥ tataḥ pratipattiḥ

梵文註釋：

ja'ti：種類、地位、階級　laksaṇa：區別、記號、特質、特徵
des'aih：地點、方所、境域、處所　anyata'：否則、不同的方法、從他處
anavaccheda't：無法界定的、無法區分的　tulyayoḥ：相同的
tataḥ：如此、從此、因此　pratipattiḥ：領會、理解、觀察、了解

（藉由此明辨智）對於那些相似而不易識別的種類、特徵、處所，從此將完全明瞭

要旨解說

　　藉由此分辨的知識，對於那些相似而不容易辨識的種類、特徵、處所，從此將可完全明瞭。

　　此節是接續上一節，無論是相似的種類、相似的特徵或相似的處所等，其細微的差異都落在時間和空間概念裡。比方說：大小不同、形狀不同、位置不同、音聲不同、味道不同等都存在著時間和空間的差異，當你對最短的剎那都能辨識，那麼對細微空間也能辨識，所以對於那些相似的微小差異，也會具有清晰的辨識力。

從第十六節起至本節是在談論有關叁雅瑪的修煉，茲將修煉叁雅瑪所獲致的超能力列表如下：

節次	叁雅瑪的專注標的	獲致能力
16	心靈懸止→三摩地→專一標的點；本質→具特質→成型	了知過去和未來的知識
17	音（字）、義、觀念	了知萬物音聲、語言的知識
18	業識	了知累世以來的知識
19	別人的心念	了知別人的心念
21	自身形像	使別人無法看見你
22	自己的音聲	使別人無法聽見你的音聲
23	行業	預知死亡的徵兆
24	慈心等	獲得慈心等的力量
25	如大象等力量	獲得如大象等的力量
26	內在之光	獲知一切精細的、隱藏的和遠距外的知識
27	太陽	了知全宇宙的知識
28	月亮	了知星空、星星、星座排序的知識
29	北極星	了知星星運行的知識
30	臍輪	了知身體系統結構的知識
31	喉嚨的凹洞	克服飢和渴
32	龜脈神經	獲得身與心的不動搖
33、34	頭頂上的光	精通洞見力、直觀力，了知一切
35	心臟區域	了悟心靈質
37		了悟真我後會開啓直觀、直覺的聽、觸、視、味、嗅等超能力
39		解開束縛因後，可隨所欲、從所覺進入他人身體
40	上升氣	可行於水上、泥沼、荊棘……等和飄浮於空中
41	平行氣	使身體散發出明亮的光輝
42	耳朵與虛空間的關係	獲得神性的聽力
43	身體與虛空間的關係	獲得如棉絮般的輕盈，遊行於虛空中
44	沒有軀體的靈體	可以去除覆蓋光明的遮障
45、46、47	五大元素的粗鈍面、精細面、本質屬性及其相關功能目的	獲得對五大元素的控制力；獲得如「能小」等各種超能力；身體獲致完美
48、49	領悟力、自我形相、我慢及其相關目的	獲得對感官與運動器官的控制；意念與身體可快速運作無需感官與運動器官之助，並克服造化勢能的束縛
53、54	剎那	獲得明辨的知識；了知不易辨識的種類、特徵、處所
55		直接趣入所有事物，了知所有事物的明辨智

तारकं सर्वविषयं सर्वथाविषयमक्रमं चेति विवेकजं ज्ञानम् ।५५।

ta'rakaṁ sarvaviṣayaṁ sarvatha'viṣayaṁ akramaṁ ca iti vivekajam jn'a'nam

梵文註釋：
ta'rakaṁ：救渡者、令解脫者、星、閃耀、卓越的、清楚的
sarva：全部的　viṣayaṁ：事物、標的
sarvatha'：全面地、全然、全部、用各種方法　viṣayaṁ：事物、標的
akramaṁ：到達、趣入、沒有連續性、沒有排序　ca：和
iti：這個　vivekajam：明辨力　jn'a'nam：知識

具有直接趣入所有事物，了知所有事物的明辨智

要旨解說

具有直接進入所有事物，全面了知所有事物的明辨智。

此節是接續上兩節所談的明辨智。在前半節說明此明辨智可全面、直接地進入所有的事物，不須按一般的順序、邏輯，亦即是直覺的概念，直接進入；後半節的直接翻譯是解脫對所有事物無知的束縛，亦即可以了知所有事物。所以整節的意思是擁有能夠直接進入所有事物，全面了知所有事物的明辨智。

全面了知的其中一個意涵是不只了知現在，也了知過去和未來，不管一個事物是如何隨時空轉化改變，依然能清楚明白。

勝王瑜伽經詳解

सत्त्वपुरुषयोः शुद्धिसाम्ये कैवल्यमिति ।५६।

sattva puruṣayoḥ s'uddhi sa'mye kaivalyam iti

梵文註釋：

sattva：我覺　puruṣayoḥ：真我、純意識
s'uddhi：純淨的　sa'mye：變成平等的、相同的
kaivalyam：絕對之境、解脫之境　iti：這個

當我覺淨化成真我時，就達到了解脱之境 (kaivalyam)

要旨解説

當我覺變得像真我一樣純淨時，就達到了解脱之境。

本節和第三章第三十六節及五十節所講的意涵幾乎都是一樣。個體生命包括肉體、心靈和真我（靈性）三個部分。我覺代表肉體和心靈最精細的部分，當我覺淨化成像真我一樣時，我覺就會消融於真我，所以整個生命體僅存在著真我，唯一真我就是解脱之境、絕對之境，祂已沒有任何相對的存在，也沒有相對之境。

在第三章第三十六節，帕坦佳利讓我們知道「我覺是依真我而存在」，在第三章第五十節則讓我們知道「了知我覺真我的差異，才能獲致至高無上的全知」，此節則告知我們，「當我覺消融於真我時才能達到解脱之境」。

【註】這裡所提的當我覺淨化成真我時就達到了解脱之境，指的是個體

小我的解脫之境，而第四章第三十四節所提的是指宇宙大我創造
中止的解脫之境。

導讀

第四章　解脫品

　　第四章是解脫品（Kaivalya Pa'da），kaivalya 的字義是絕對，所以又譯為絕對品。三摩地是一種心靈所獲致的境地，當因果業力尚未完全消除時，還會從三摩地的定境中出離。解脫則不然，因為個體已超越造化勢能的束縛，不再輪迴受生，不再演化，所以又稱為絕對之境。

　　本章的主要內容有四：其一是造化勢能演化萬物、生命和心靈的

作用和萬物所必須依循的因果律；其二是物體、心靈與意識被覺知的方式；其三是心靈與修行的目的是要與真我結合為一，經由趨向明辨智以獲致解脫；其四是解脫之境是純意識和造化勢能均復歸其本源，創造已中止。

內容簡述如下：

一、1. 在第二章曾提過造化勢能的作用，在此再一次提出造化勢能的作用，是著眼在造化勢能演化萬物、生命和心靈的法則。

2. 在第二章也曾提過因果業報，在此再一次提出因果業報，是著眼在「因」必須透過適當的「緣」在自身的形象裡呈現，也就是指果報的呈現。這一切均依照一致的變化法則—造化勢能的因果律。但禪那除外，禪那所生的一切不受業識影響。

二、物體、心靈和意識被覺知的方式，是因目證的心靈受目證者和所目證的對象著色。

三、1. 心靈與修行的目的是要與真我結合為一。

2. 了知心靈與真我的區別並以真我為念時，就是冥想修行的終止處。

3. 經由明辨智導向解脫之道並獲致法雲定時，惑與行業滅盡。

四、解脫之境是純意識和造化勢能均復歸其本源，創造已中止。

janma ausadhi mantra tapaḥ sama'dhija'ḥ siddhayah

梵文註釋：
janma：出生、誕生　auṣadhi：草藥、藥物
mantra：梵咒　tapaḥ：刻苦行、苦行
sama'dhi：三摩地、修定　ja'ḥ：出生
siddhayaḥ：完美、完成、成就、超能力

為達某種成就，可經由天生、藥物、梵咒、苦行、修定等

要旨解說

要獲致某種功法的成就，方法有：經由天生、服藥、持咒、修苦行和修定等五種。

成就（Siddhi）音譯悉地，是泛指各種功法的成就，例如持咒成就（Mantra siddhi）、苦行成就（Tapah siddhi）、持戒成就（Yama siddhi）……等，神通力或超能力的成就也是一種 siddhi。

在此，帕坦佳利提供獲得成就的五種方法：

1. 天生：指的是過去累世修持的成果在這一世顯現。

2. 服藥：和中國道家功法的煉丹與服餌很相像。煉丹有外丹和內丹，外丹中又有數種，其中一種即是服藥（服餌）。藥的來源有草、木、金、石、蟲等類，再經由調製而成。依經典記載，服藥者可獲得功法上相當程度的進步。

3. 持咒：指的是透過持念梵咒（Mantra）的修持法。梵咒是一種特殊的音波組合，此音波可通行百脈、調整心緒、喚醒拙火

（kun'd'alinii）、燃燒業力，並使拙火提升至頂輪，獲致三摩地的成就，是許多法門的共法。

4. 修苦行：可獲致身體知根、作根的淨化與成就，詳見第二章第四十三節。

5. 修定：指的是自我消融於那唯一的目標，它是獲致「成就」的根本功法。詳見本經相關各節。

　　帕坦佳利在此提出獲致神通成就的五種途徑，為上一章神通品作補述，並以此作為本章解脫品的引言，但是他並沒有對此五種途徑加註任何評語。基本上，要獲致任何一種成就，最好是依循正法，實修實煉，以精細層面而言，要像第三章第五十一節所說的，對於全知與超能力都不應執著，才可能獲得解脫。

जात्यन्तरपरिणामः प्रकृत्यापूरात् ।२।

ja'tyantara pariṇa'maḥ prakṛtya'pu'ra't

梵文註釋：

ja'tyantara：不同的生命型態、改變生命、另一種類
pariṇa'maḥ：轉變、變形　　prakṛti：造化勢能、運作法則
a'pu'ra't：充滿、洪流

生命型態的改變是來自造化勢能 (prakṛti) 的運作

要旨解說

生命型態的種種變化是由於造化勢能的作用。

造化勢能有悅性、變性和惰性三種力量，所有生命的型態皆是由這三種力量，依各種力量主導的比例和特質來形成的。比方說：悅性力佔 60%、變性力 20%、惰性力 20% 和悅性力佔 20%、變性力 30%、惰性力 50% 所形成的生命型態是不一樣的。此外，三種不同的特質也會塑造不同型態的生命，悅性力束縛力弱、變性力束縛力中等、惰性力束縛力最大，束縛力愈大愈傾向物質，束縛力愈小愈傾向靈性。上述這些和中國的陰陽五行說有一點類似，都帶著幾分抽象的概念，下兩節還會繼續談造化勢能的作用。

《清靜經》云：「大道無形生育天地，大道無情運行日月，大道無名長養萬物，……」。這是中國傳統哲學的概念，認為一切都是由「道」所創造、所運行。又文天祥《正氣歌》：「天地有正氣，雜然賦流形，下則為河嶽，上則為日星，於人曰浩然，沛乎

塞蒼冥……」，認為是「氣」創造萬物。在基督教則認為是「上帝」創造一切。而瑜伽的說法是：

1. 純意識是物因，也就是提供創造所需的一切原料。

2. 接著是動因，也就是造化勢能依純意識之意合作來創造一切。

　　（補充說明：什麼叫動因？促成這個因素就叫動因，簡單來說就是動機。宇宙萬物的創造其實是純意識做主因，造化勢能為輔因，也可以說造化勢能隨著純意識之意，互相配合，創造一切。所以說造化勢能不是動因。）

3. 萬物的實際創造是造化勢能以其悅性、變性、惰性三種屬性力來作用的，又稱為物質肇因或連繫力。

　　此節所說的生命型態的改變，萬物的創造等，即是來自上述第 3 項所說的造化勢能的運作。在瑜伽裡，一般談到創造大都以造化勢能之名代之，這也是此節只談到造化勢能而沒有談及純意識的原因。此外更重要的是，在瑜伽的觀念裡，最高的主體是至上本體（Brahma），祂是由至上意識和至上造化勢能所組成，祂的意涵和中國哲學上的「道」極為相似。所以簡言之，宇宙的創造是源自於至上本體，也就是瑜伽的「道」。

　　從本節起至第五節，是在闡述造化勢能對萬物、生命與心靈的演化作用。（在第二章第十八節至第二十五節也曾提及造化勢能的作用）

निमित्तमप्रयोजकं प्रकृतीनां वरणभेदस्तु ततः क्षेत्रिकवत् ।३।

nimittaṁ aprayojakaṁ prakṛti'na'ṁ varaṇabhedaḥ tu tataḥ kṣetrikavat

梵文註釋
nimittaṁ：附帶、偶發、起因
aprayojakam：沒有用的、不使用的、不會成為行動的
prakṛti'na'ṁ：造化勢能的　varaṇam：覆蓋、遮蔽、障礙
bhedah：區分、分離、種別、捨、異　tu：但是、相反的
tataḥ：從那　kṣetrikavat：像個農夫

造化勢能不是動因，只是像農夫去除遮障物，以順水流之性，推動萬物的演化

> **要旨解說**

造化勢能本身不主導一切，只是像農夫打開田埂中的水閘，水就能自然地流入其它田畝，以此順自然之性，帶來萬物的演化。

帕坦佳利在此引用印度一個物種演化的例子：農夫在田裡灌溉系統中，利用水自然往下流的原理，在渠道中設水閘，只要水閘打開，水就能流入其它的田畝裡。在此例中說明造化勢能不是直接的作用因，造化勢能是一個法則，萬事萬物依循其法則在作用著，並藉此作用法則，順自然之性，推動萬物、生命與心靈的演化。

निर्माणचित्तान्यस्मितामात्रात् ।४।

nirma'ṇacitta'ni asmita'ma'tra't

梵文註釋：

nirma'ṇa：度量、創造、變化、產生
citta'ni：心靈質、心靈面
asmita'：我見、我執、自我感
ma'tra't：僅從、獨自

從我執(asmita') 而產生出心靈質(cittani)

要旨解說

從我執（asmita'）而演化出心靈質（cittani）。

在先前我們曾提過心靈（manas）在瑜伽裡又分為三個部分：受造化勢能悅性力主導後，如來真性演化成我覺（mahat），繼之受變性力主導，我覺又進一步演化成我執（asmita' 或 aham），再繼之受惰性力主導，我執又進一步演化成心靈質（citta）。

靈性、心靈和物質演化示意表：

名稱		主導力
靈性（如來真性)a'tma'		造化勢能不起作用
心靈 (manas)	1 我覺（mahat）	悅性力（sattva）
	2 我執（asmita' 或 aham）	變性力（rajas）
	3 心靈質（citta）	惰性力（tamas）
物質 （肉體）	五大元素	惰性力（tamas）

上述三節都是在敘述造化勢能對生命與心靈的演化作用
（註：其實內在隱含著純意識的作用，詳見本章第二節要旨解說。）

प्रवृत्तिभेदे प्रयोजकं चित्तमेकमनेकेषाम् ।५।

pravṛtti bhede prayojakam cittam ekam anekeṣa'm

梵文註釋：
pravṛtti：前進、進步、生起、流轉　bhede：區別、不同、差異
prayojakam：有效、有用、有益、效用　cittam：心靈
ekam：一　anekeṣa'm：無數的

心靈是單一的，但可生起無數不同的效用

要旨解說

　　心靈是單一的，但由於演化而有我覺、我執、心靈質，並產生許多種不同的功能。

　　此節是在為上一節做補述，說明由於心靈的演化而具有各種不同的功能，但此心靈是同一個心靈。

tatra dhya'najam ana's'ayam

梵文註釋：
tatra：這些的 dhya'najam：由禪那所生
ana's'ayam：不受業識影響

由禪那所生的一切不受業識影響

要旨解說

那些在禪那中所發生的行為、心念不會產生潛伏業識的影響。

這是一條非常重要的觀念。人之所以會遭到業識的反作用力，是由於在行為的當下存在著自我感在作用，因為有自我感，所以就有潛伏的業識，有了潛伏業識，就會對日後產生影響。但是當你在修禪那時，念念都是你的目標，自我感不起作用，一切的行為、心念都是祂在作用，如此就不會產生潛伏的業識。以至上之念所從事的一切不會有反作用力，但需知此念中沒有絲毫「我」的存在。此外，在第二章第十一節也提到禪那可以消除心緒起伏。

從本節起至第十四節是在闡述行業與果報，除了禪那所生的一切不受影響外，其餘都要依照一致的因果律。（在第二章第十二節至第十七節也曾提過行業與果報）

कर्माशुक्लाकृष्णं योगिनस्त्रिविधमितरेषाम् ।७।

karma as'ukla akṛṣṇam yoginaḥ trividham itareṣa'm

梵文註釋：
karma：行動、行為　as'ukla：不是白色的
akṛṣṇam：不是黑色的　yoginaḥ：瑜伽行者的
trividham：三種、三層
itareṣa'm：其他人的、別人的

瑜伽行者的行動是非白非黑的，而其他人的行動有三種

要旨解說

　　真正的瑜伽修行者，他的行動既不是白也不是黑，而一般人的行動則有白有黑還有灰。

　　此節進一步為上一節作說明。在此，帕坦佳利把一般人的行動分成三種，白代表善、好、純潔；黑代表惡、壞、不潔淨；灰代表白與黑的混合，也就是有好有壞⋯⋯等。不管是白、黑、灰的那一種行為都是相對的，既是相對的，就會有潛伏的業識，也就會如下一節所說的，在因緣果報成熟時，業識的作用就會顯現出來。

　　那麼真正瑜伽行者的行動是什麼呢？他的行動既不是白也不是黑，當然也不會是灰。瑜伽行者也會有生活、言語、動作，但他的一切行動都如同上一節所說的，念念都是祂（心不離道）。

　　佛教禪宗故事曾說過，一個普通人的生活是吃飯睡覺，一個已悟道證道的人，他的生活也是吃飯睡覺。同樣吃飯睡覺，一個

在輪迴裡，一個則是脫離生死輪迴。已悟道證道者念念是禪，禪者唯一真神，既是如來也是道，如來與道都是沒來也沒去，不在生死輪迴裡。

【註】白色也代表造化勢能三種屬性中的悅性、灰色代表變性、黑色代表惰性。

तततस्तद्विपाकानुगुणानामेवाभिव्यक्तिर्वासनानाम् ।८।

tataḥ tadvipa'ka anuguṇa'na'm eva
abhivyaktiḥ va'sana'na'm

梵文註釋：
tataḥ：這些、因此、從彼　　tat：他們的
vipa'ka：成熟的、果報、結果
anuguṇa'na'm：隨順、相應、性質相似、因緣
eva：一、唯一　　abhivyaktiḥ：顯現、表現、化現
va'sana'na'm：心中的想法、意向、習氣、業識、潛在意念

三種行為的潛在意念會在因緣果報成熟時顯現出來

要旨解說

　　白、黑、灰等三種行為的潛在意念，會在因緣果報成熟時顯現出來。

　　此節在為上一節作補述，說明白、黑、灰的三種行為都存在著潛在意念，這些業識會在適當時機反應出來，即俗話說的報應。所以為了解脱輪迴，就應修持禪那。禪那的行為不是白不是黑也不是灰，因為禪那所生的一切不受業識影響，詳見本章第六節。

जातिदेशकालव्यवहितानामप्यानन्तर्यं स्मृतिसंस्कारयोरेकरूपत्वात् ।९।

ja'ti des'a ka'la vyavahita'na'm api a'nantaryam smṛti samska'rayoḥ ekaru'patva't

梵文註釋：

ja'ti：階級、種類、身分地位　des'a：地區、場所、空間

ka'la：時間、時點

vyavahita'na'm：間隔、分開、所障、被障

api：即使　a'nantaryam：不間斷的、連續的

smṛti：記憶、念、憶念

samska'rayoḥ：潛在意識、業識、業力

ekaru'patva't：同一形相、同樣的、同一的

即使轉世的身分、空間、時點不同，同樣的業識和記憶仍持續存在著

要旨解說

即使轉世後的身分、所處的國度、地域和時間點不同，但與原來相同的業識和記憶都會持續著。

生命在未獲得究竟解脫以前，都是不斷地輪迴轉世，可能出身高貴、卑微、富裕、貧窮，也可能誕生在與先前不同的國家、地域，不管與前世間隔多久才轉世，他原來所帶的業識、記憶，都不會因為這些因素而改變。

世人常喜歡算命，以求趨吉避凶，殊不知這一世的一切是累世的果報，這一世所做的一切將加入原有的業識而成為下一世的果報，佛教有句話：「菩薩畏因，眾生畏果」，以及「萬般帶不去，唯有業隨身」。這些都說明了如果要真正趨吉避凶，就要從現在

做起，改變不好的習氣、行為，多修一些慧，多積一點善，才能從根本改變因，因改變了，果就會自然改變，也才能真正地趨吉避凶。

　　至於修持的方法，可參考瑜伽八部功法。

तासामनादित्वं चाशिषो नित्यत्वात् ।१०।

ta'sa'm ana'ditvaṁ ca a's'iṣaḥ nityatva't

梵文註釋：

ta'sa'm：那些　ana'ditvam：無始的　ca：和
a's'iṣaḥ：願望、欲求　nityatva't：永恆的、不變的

期生之欲是永恆的，那麼業識與記憶就沒有所謂的起始

要旨解說

只要期望生存的欲望永恆存在，那麼業識和記憶也就沒有所謂的開始，亦即一直存在著。

這是一個很有意義的生命和業的議題。無論是人、動物、植物都有維續生命永存的企求，只要有生命、生存，就會有業識、記憶。但是既希望生命永續，又希望沒有業識和記憶，那究竟該如何呢？

只要一旦有生命就會有業識與記憶，這是此節的重點。那麼什麼是造成生命的原始因呢？這是類似哲學所探討的「第一因」和「原罪」。於此，帕坦佳利並沒有進一步說明，也不在意於消除第一因，而是放在如何讓心靈獲致明辨智，就能導向解脫，消除因果，因果不見時，業識與記憶也就消失了。詳見第四章第二十六節，也可以參考下一節所說。

【註】在瑜伽的概念裡，有形世界一旦開始，就不會有結束的時候。

हेतुफलाश्रयालम्बनैः संगृहीतत्वादेषामभावे तदभावः ।१९।

hetu phala a's'raya a'lambanaiḥ
saṅgṛhi'tatva't eṣa'm abha've tad abha'vaḥ

梵文註釋：

hetu：因、原因、動機　　phala：果、果報、結果
a's'raya：依附、所依止、所依、支持、避難所、基礎
a'lambanaiḥ：支持、依靠、所緣、境界　　saṅgṛhi'tatva't：連結在一起
eṣa'm：這些的　　abha've：不存在、不見、非有
tad：他們的　　abha'vaḥ：消失

業識與記憶是依止於因果，當因果不見
時，業識與記憶也就消失了

要旨解說

業識與記憶是根植於因果，如果因果消除了，業識和記憶也
就跟著消失不見了。

業識、記憶與因果是相關連的，只有在業識與記憶不起作用
時，因果才能消除。當因果消失時，也意味業識與記憶不起作用。
在此，帕坦佳利也沒有直接提及消除業力的方法，但大家普
遍認為透過瑜伽八部功法應是最好的方法，直到本章第二十五節
所述，當你了知心靈與真我的區別，並以真我為念時，就是冥想
修行的終止處，也就是因果皆已消除。

【註】從第六節至第十一節都是談論與業識、因果相關的議題。

अतीतानागतं स्वरूपतोऽस्त्यध्वभेदाद्धर्माणाम् ।१९।

ati'ta ana'gataṁ svaru'pataḥ asti adhvabheda't dharma'ṇa'm

梵文註釋：

ati'ta：過去、過去的、過去世　ana'gataṁ：未來、當來、來世

svaru'pataḥ：在自己的形相裡　asti：存在、有

adhvabheda't：不同的狀況下　dharma'na'm：本質、特質、法性

過去世與未來世都是依其法性特質而在自身的形象裡呈現

要旨解說

　　過去世與未來世都是依照個體的法性特質，在自身的形象裡呈現。

　　什麼是法性特質？基本上法性 dharma 這個字的字義是支撐，也就是一個個體所賴以存在與維繫的特質。像火有火的法性、水有水的法性。法性的特質是依每個個體受造化勢能影響狀況所呈現。無論是過去世或未來世都是一樣的，而他的呈現就在其身、心上。

【註】就一個心靈已較開展的個體而言，其法性特質亦受其業識影響。

ते व्यक्तसूक्ष्मा गुणात्मानः ।७३।

te vyakta su'kṣma'ḥ guṇa'tma'naḥ

梵文註釋：

te：它們　vyakta：顯現

su'kṣma'ḥ：精細的、精微的　guṇa'tma'nah：屬性的本質

其特質可能是顯現的或微而不易見的，這要依其屬性本質而定

要旨解說

其法性特質可能是明顯的，也可能是隱微而不易知曉的，這都要依他受到造化勢能三種屬性的作用而定。

在先前許多章節裡都已提過，無論是法性或特質都受到造化勢能三種屬性作用的影響，作用後所呈現的表徵我們未必清楚，比方說，每一個人的長像和音聲都不同，有些是可以清楚辨識的，有些則不能。

【註】此節和上一節都是在談論法性特質的呈現。

परिणामैकत्वाद्वस्तुतत्त्वम् ।१४।

pariṇa'ma ekatva't vastutattvam

梵文註釋：

pariṇa'ma：改變、轉變、變換　ekatva't：倚於一、依於一致性
vastu：事物、物質、依止處　tattvam：真理、真實狀態、諦、如實、法則

事物的真實狀態都是依照一致的變化法則

要旨解說

事物的真實狀態，都是依照造化勢能一致的變化法則。

曲成萬物是靠造化勢能，造化勢能創造萬物是依其一致性的變化法則而定，亦即，每一件事物的呈現與變化都是依賴同樣的造化勢能法則。

上述第六節至本節都在講述行業與果報，本節所說的一致變化法則，指的就是一致的因果律。

वस्तुसाम्ये चित्तभेदात् तयोर्विभक्तः पन्थाः ।१५।

vastusa'mye cittabheda't tayoḥ vibhaktaḥ pantha'ḥ

梵文註釋：
vastu：事物　sa'mye：同樣的　citta：心靈
bheda't：由於不同的　tayoḥ：它們的
vibhaktaḥ：分散、分隔、分開　pantha'ḥ：小路、路徑

同一事物，由於不同的心靈以不同的方式感知而有所不同

要旨解說

　　同一事物，由於不同的心靈以不同的方式去覺知，所得到的結果也會不一樣。

　　這是蠻重要的觀念，事物的存在雖是有限的，但心靈的覺知是多面向的，覺知與覺受因不同的業識、心緒而有差異。所以當不同的心靈以不同的方式去覺知同一事物時，有時因覺知的面不一樣，有時因業識的不同，所得到的感知或覺受也當然不一樣。比方某甲覺知的是某物的 A 面，某乙覺知的是 C 面，同一事物因不同人的覺知而有所不同，甚至同一個人在不同時期對同一事物的覺知覺受也不相同。以科學為例，同樣一個腹腔，用 X 光、用超音波、用核磁共振（MRI）、用電腦斷層（CT）檢測，其所顯影的像均不同，這也在告知我們心靈的有限性和差異性。

　　從本節起至第二十三節，是在講述物質、心靈和意識被覺知的原理。

न चैकचित्ततन्त्रं चेद्वस्तु तदप्रमाणकं तदा किं स्यात् ।१६।

na ca ekacitta tantraṁ ced vastu tat aprama'ṇakaṁ tada' kiṁ sya't

梵文註釋：
na：沒有、不、非　ca：和　eka：單一
citta：心靈　tantraṁ：依靠、憑藉、依賴、因
ced：它　vastu：事物　tat：那個
aprama'ṇakaṁ：不同意的、不認同的、不認知的、未感知的
tada'：那麼、否則、要不然　kiṁ：什麼　sya't：名為、是則、成為

事物並不因單一心靈的感知而存在，否則
未被心靈感知到的事物又要成為什麼

要旨解說

　　事物並不是因為被某一心靈感知到才算存在，要不然未被心
靈感知到的事物，是要算存在或不存在呢？

　　在上一節談到的是，由於不同心靈的不同覺知，同一事物會
呈現不同的面貌。而這一節談到的是，事物的存在並不依賴被某
心靈感知到才存在。這兩節所共同談的是，心靈無法覺知到事物
的實相。下一節則繼續談到，覺知的原理是在於心靈被該覺知事
物所染著，詳見下一節。

तदुपरागापेक्षित्वाच्चित्तस्य वस्तु ज्ञाताज्ञातम् ।१७।

tadupara'ga apekṣitva't cittasya vastu jn'a'ta ajn'a'tam

梵文註釋：

tad：為此、因此　upara'ga：著色、染色

apekṣitva't：期待的、需要的　cittasya：心靈的　vastu：事物

jn'a'ta：知道、被知道　ajn'a'tam：不為所知、不被知道

一個事物是否被認知，端視心靈是否被此事物染著

要旨解說

　　一個事物被知道或不被知道，要看心靈是否被此事物染上顏色。

　　這是瑜伽和唯識學上的認知原理。假設有一枝筆，眼睛看到一枝筆，筆是被目證者（apara，又譯為相分），眼睛是目證者（para，又譯為見分）。當眼睛的視網膜呈現這枝筆的形相時就是被視神經所見，眼睛的視網膜由原來的目證者轉變成被目證者，而此時的視神經成為目證者，並將自己轉成那枝筆而被心靈的最外層（心靈質 citta）所見，此刻，心靈質是目證者，而原來目證的視神經轉而成為被心靈質所目證的被目證者。以此類推，心靈的中層（我執 ahaṃ）又會目證著已轉成那枝筆的心靈質，而成為目證者，此時，心靈質也相對的成為被目證者……，最後真我如如不動的目證著變形成筆的心靈最內層—我覺（mahat），也就是下一節所說的，心靈之主的真我是永不變形的，心靈的變化永

遠被真我所認知（目證），至上真我的目證意識（Drk）是最終的
目證者，詳見《阿南達經》第一章（註）。

【註】在瑜伽裡是有上帝的概念，所以在真我之上還有上帝（至上真我），
　　　上帝的目證意識就稱為 Drk。在佛教的唯識學裡，目證的觀念又分
　　　為相分、見分、自證分和證自證分。又第六識證前五識、第七識
　　　證第六識、第八識證第七識、第八識之上沒有第九識，所以沒有
　　　更高的意識來證第八識，第八識只能自己證自己，又稱為自證分。
　　　自證分之後沒有第九識來證自證分，所以自證分本身又具有證自
　　　證分的功能。（詳見佛教唯識學）
　　　心靈每一部分次第的轉為那枝筆，這就是被筆的顏色給著色。有關
　　　心靈的變化，簡單示意如下：

被目證者	目證者
筆	眼睛的視網膜
眼睛的視網膜	視神經（中樞）
視神經（中樞）	心靈質
心靈質	我執
我執	我覺
我覺	如如不動的真我
真我	至上真我

सदा ज्ञाताश्चित्तवृत्तयस्तत्प्रभोः पुरुषस्यापरिणामित्वात् ।१८।

sada' jn'a'taḥ cittavṛttayaḥ
tatprabhoḥ puruṣasya apariṇa'mitva't

梵文註釋：

sada'：總是、永遠　　jn'a'taḥ：知道、被知道　　citta：心靈
vṛttayaḥ：變化、心緒起伏　　tat：它的　　prabhoḥ：主宰者、主人、神
puruṣasya：真我的、純意識的　　apariṇa'mitva't：由於沒有改變

心之主的真我 (puruṣa) 是永不變易的，所以心靈的變化永遠被真我所知

要旨解說

心靈的主宰者—真我，是永遠不會變形的，所以心靈的變化，永遠都被真我所覺知與目證。

在上一節裡，心靈的各個層次為了覺知事物，而將自身變成所覺知的對象，這就是染色與變形，但真我的目證意識—純意識（puruṣa）是永遠不會變形的，所以心靈再怎麼變，真我的目證意識都在目證著，祂知道心靈的所有變形與變化。

補充說明

在中國和佛教的哲學裡，真我就是目證一切者，但在瑜伽的概念裡談到目證時，常用到的是真我裡的純意識（puruṣa），是以純意識來目證，因為目證是純意識的功能，所以純意識常被用來代替真我。

na tat sva'bha'saṁ dṛs'yatva't

梵文註釋：

na：不、沒有　tat：那個

sva'bha'saṁ：自我發光　dṛs'yatva't：可見的、可明瞭的

心靈本身是不發光的，它是被感知者

要旨解說

　　心靈本身是不發光、不作為的，它只是一個反映體，將所覺知的反映出來，它是被感知的客體。

　　本節所要陳述的是，心靈只是一個媒介，它只是在反映它的覺知，它是被更高的真我所感知的客體。如果心靈自身是發光的，那就意味著心靈是主體，具有自己的顏色。事實上，心靈是有顏色的，但它的顏色是受業識所染著。此節所強調的是心靈不是主體，它是被感知的客體，它本身沒有自己的顏色。

एकसमये चोभयानवधारणम् ।२०।

ekasamaye ca ubhaya anavadha'raṇam

梵文註釋：

eka：一　samaye：時間、場合、機會　ca：和
ubhaya：兩者的、俱、共　anavadha'raṇam：不能理解、不能確認

心靈無法同時感知目證者（主體）和被目證者（客體）

要旨解說

心靈無法同時感知目證者和被目證的自己。

　　在上一節，我們已知心靈不是主體，它只是一個媒介的客體，它將自身反映成自己所覺知的對象。當心靈感知目證者時，自己會像是目證者，感知為被目證的自己時，則心靈就會變成像自己，但是心靈只能單一感應，若已感應成目證者時，那麼就不能再成為被目證的自己，反是則反。若要同時感知兩者，那麼心靈將不知到底要反映那一個。心靈不可能既是主體又是客體，這勢必造成心靈混亂。關於此點，下一節會有更進一步解說。

चित्तान्तरदृश्ये बुद्धिबुद्धेरतिप्रसङ्गः स्मृतिसंकरश्च ।२९।

citta'ntaradṛs'ye buddhibuddheḥ atiprasaṅgaḥ smṛtisaṅkaraḥ ca

梵文註釋：
citta：心靈　antaradṛs'ye：被看見、被覺知
buddhibuddheḥ：被覺察者的覺知　atiprasaṅgaḥ：無窮盡、太多
smṛti：記憶、念　saṅkaraḥ：混淆、混亂　ca：和

若一個心靈被另一個心靈所覺知，那麼被覺知的覺知會變成無窮盡，這會造成記憶的混亂

要旨解說

　　若一個心靈被另一個心靈所覺知，被覺知的心靈如果又可以分成多個，那麼心靈可能同時呈現出多種反映，這將造成辨識與記憶上的混亂。比方說，心靈既是太陽、又是月亮、又是風、又是……，如此推演，被覺知的覺知會變成無數。

　　所以心靈是單一的而不是由多個心靈所組合成的，在同一時間內，它只能反映單一個客體，而不是多個客體，也不能同時為主體又為客體，不然會造成認知上的混亂。

補充說明

　　心靈感知太陽會變成太陽，感知月亮會變成月亮，感知風會變成風……，又如心緒有喜、有悲、……，但這只是心靈的不同變化，不表示心靈有很多個，心靈還是只有一個。

चितेरप्रतिसंक्रमायास्तदाकारापत्तौ स्वबुद्धिसंवेदनम् ।२२।

citeḥ apratisaṃkrama'ya'ḥ tada'ka'ra'pattau svabuddhisaṃvedanam

曉者、看者、認知的意識
apratisaṃkrama'ya'ḥ：不改變、不變易
tad：它的　a'ka'ra：形相、形狀、外觀
a'pattau：已完成、已認可、採取
sva：自己的　buddhi：覺知
saṃvedanam：知道、認可、採取

認知意識（citeḥ，真我）是不變易的，心靈擷取其所反映的認知意識並成為那個認知意識

要旨解說

　　認知意識（citeḥ，真我）是永遠不會改變的，心靈本身沒有形相，它只是擷取反映在它上面的認知意識，並成為那個認知意識。

　　認知意識（citeḥ）是代表真我的見性、知曉者，也常代表真我本身。心靈本身沒有形相，它只是一個反映板，所以當心靈反映認知意識時，就會成為那個認知意識。

　　此節所要強調的是，心靈只是一個反映板，它可以反映所有的一切，包括認知意識（真我），但心靈不是最終的主體。當我們做冥想時，冥想著我就是祂，我就成為祂，這不是因為觀者「我」是主體，被觀者「祂」是客體。「我」永遠只是客體，「祂」

永遠是主體，我之所以成為祂，是因為我擷取了反映在我上的祂。如第十九節所說的，心靈是被感知者。而下一節是在做本節的補述說明。

द्रष्टृदृश्योपरक्तं चित्तं सर्वार्थम् ।२३।

draṣṭṛ dṛs'ya uparaktaṁ cittaṁ sarva'rtham

梵文註釋：
draṣṭṛ：目證者　dṛs'ya：被目證者
uparaktaṁ：被著色、被影響　cittaṁ：心靈
sarva'rtham：一切事物、全體的、全部瞭解

心靈受目證者和所目證之物著色而瞭解一切

要旨解說

　　心靈受到目證者著色而瞭解目證者，受到所目證之物著色而瞭解所目證之物。

　　在上一節已說到，心靈只是一個反映板，被什麼東西著色就會成為那個東西，並進而瞭解那個東西是什麼。

　　心靈受所目證之物著色，進而瞭解所目證之物，是比較好了解的，例如你看到一枝筆，你的心靈成為那枝筆，就是被那枝筆著色，當然也會因此瞭解那枝筆。

　　比較難以理解的是，心靈同時也被目證者給著色，也就是更高的我的意念要你去做什麼，想念某件事情，你的心靈因為它的念而改變。假設你今天想著某一個人，你是被那個人給著色，你今天看那枝筆，認知到那枝筆，是被那枝筆給著色，現在你沒看到那枝筆，你沒看到那個人，可是更高的我背後的目證者他說，我在想念某一個人，我想看哪一枝筆，這時淺層的我的心靈就變

成被目證者，因為上面的意識是這樣子，就去想像他所要看的那個人的樣子，比如說我的母親，淺層的部分就變成我的母親。

但心靈要如何才能受目證者著色呢？答案是當目證者（更高層次的心靈）發出意念到心靈時，心靈能接收到意念，並成為那個意念。比方說，目證者想看一個人，心靈若能接到那個信息，那麼心靈就會變成那個人。此外，假設你在觀想某一個人，因為你對他有主觀的想法，所以你觀想到的像是你心像的反射，如此就是你被自己的意念給著色，你看到的不是對方的像，而是你內在意念所生的像。

這裡還存在著一個先決條件，亦即心靈要有能力可以接收到信息。假如心靈忙於外在事物，執著外在事物，或目證者的念力相對的不夠強時，那麼心靈就會接收不到。所以保持心靈的明淨和加強目證者的定力、集中力，才能使心靈提升，導向更高層次的目證者。

तदसंख्येयवासनाभिश्चित्रमपि परार्थं संहत्यकारित्वात् ।२४।

tat asaṅkhyeya va'sana'bhiḥ citram api para' rtham saṁhatyaka'ritva't

梵文註釋：

tat：那個　asaṅkhyeya：數不盡的

va'sana'bhiḥ：留在心中的印象、願望

citram：雜色、妙色、顯著的、種種　api：即使

para'rtham：由於另外的緣故、其他目的、利他

saṁhatya：合一、結合　ka'ritva't：為了它的緣故、因為它

即使心中留有各種數不盡的印象與願望，
但心靈還有其它的目的，這個目的就是要
與真我結合為一

要旨解說

　　即使心中留存過去許多的印象和願望，但是心靈存在的目的，除了滿足世間生活所需的各種記憶、印象和願望外，還有其它的目的，這個目的就是為了要達到與真我結合為一。

　　如先前所說的，心靈是個反映板，不斷的受各種事物和思想著色，所以心中留有許多的印象和願望，這是滿足世間生活之所需。但這是否就是心靈存在的目的呢？在瑜伽和佛教的哲學裡都提到宇宙的創造是源自無明（avidya'），而要回歸本源自性時是明（vidya'）的力量，心靈是在回歸本源過程中的產物，亦即心靈的主要目的就是要與真我合一，也就是下一節所說的以真我為念，成為真我，就是冥想修行的終止處（詳見《激揚生命的哲學》）。

所以說，心靈還有其它的目的，這個目的就是要與真我結合為一，更積極的說法應該是，生命的目的就是要與天合一，達到天人合一的目標。

【註】此節和下一節所說的真我在瑜伽裡有兩個意涵：就有限（有餘）的解脫而言，真我指的是如來自性；就無限（無餘）的解脫而言，真我指的是至上真我（道）。

विशेषदर्शिन आत्मभावभावनानिवृत्तिः ।२५।

vis'eṣadars'inaḥ a'tmabha'va bha'vana'nivṛttiḥ

梵文註釋：
vis'eṣa：特別的、特殊的、不一樣的
dars'inaḥ：看者、目證者
a'tmabha'va：真我（看者）的念、思想
bha'vana'：觀念、修行、深思、冥想
nivṛttiḥ：無欲、消失、還滅、止息、解脫

當你了知心靈與真我的區別，並以真我為念時，就是冥想修行的終止處

要旨解說

當你深切了悟到心靈與真我是不一樣的，並且以真我為念時，那就是冥想修行的最終處。

在了悟到心靈與真我是不一樣時，即意味著心靈消融於真我，並且只有真我存在，只有真我存在那就是冥想修行的最終目標。

帕坦佳利在第三章第三十六節、五十節、五十六節都曾提出相似的觀念。可見此觀念的重要性，也就是心靈的我覺要消融於真我裡，那才是究竟，才是解脫。

上一節和此節在講述心靈與修行的目的，並導引出下一節獲致解脫的方法。

【註】有的家派將此節譯為「當你了知心靈與真我的區別後，就不會再誤認心靈為真我」，這樣的觀念是對了，但少了以真我為念時就是冥想修行的終止處。

तदा विवेकनिम्नं कैवल्यप्राग्भारं चित्तम् ।२६।

tada' vivekanimnaṁ kaivalya pra'gbha'raṁ cittam

梵文註釋：

tada'：那麼、於是、然後　viveka：明辨
nimnaṁ：隨順、趣向　kaivalya：絕對、解脫
pra'g：向、朝向　bha'raṁ：重擔、苦幹、重量　cittam：心靈

於是心靈趣向明辨智 (viveka)，這就是導向解脫之道（絕對之境）

要旨解說

於是，心靈就會朝向明辨智，也就是宇宙向心循環「明的作用力」（vidya' ma'ya'），這就是導向解脫的路徑。

在瑜伽的萬物循環理論裡，創造的過程稱為離心作用（離開至上核心）或無明作用（avidya' ma'ya'），回歸的過程稱為向心作用（朝向至上核心）或明的作用（vidya' ma'ya'）。此節朝向明辨智（viveka）即是朝向「明」（vidya'）的作用，亦即迴向未創造之前的解脫狀態前進，所以說是解脫之道。

帕坦佳利在此用 kaivalya（絕對、究竟）來代表解脫。在佛教的《般若波羅密多心經》用 pa'ramita' 來形容究竟之境， pa'ramita' 的字義是到絕對之境、到至高之境，此境是超越對待的，一般中譯為到彼岸。兩者的用詞有異曲同工之妙。

從本節起至第三十節，在講述消除惑與行業，以明辨智導向解脫之道。

tat cchidreṣu pratyaya'ntara'ṇi saṁska' rebhyaḥ

梵文註釋：

tat：那個　　cchidreṣu：孔洞、孔隙、裂縫、缺失

pratyaya：朝向、信念、確定、概念、觀念、信賴、升起、緣起

antara'ṇi：空間、間隔、中斷　　saṁska'rebhyaḥ：從業識中

過去的業識可能從縫隙中升起，產生阻斷

要旨解說

過去的業識，可能在你不專心的情況下再度出現並產生阻礙。

在上一節已提到心靈會朝向明辨智，並導向解脫之路前進。這一節提到，這樣的情況並不會一路平順，因為過去累世以來的業識會從縫隙中再度出現。縫隙是什麼呢？比方說不專心、貪戀、執著、懶惰、欲求……等，也就是你沒有好好地看住這顆心，在一個不留神中，過去的業識就可能再度浮現，並且阻礙你朝向明辨智，阻礙你導向解脫之道。

हानमेषां क्लेशवदुक्तम् ।२८।

ha'nam eṣa'ṁ kles'avat uktam

梵文註釋：
ha'nam：放棄、捨棄、缺乏、休止、滅除　eṣa'ṁ：這些的
kles'avat：苦惱、折磨、煩惱、惑　uktam：先前已述的、已說過的

去除這些惑，可用先前已述的方法

要旨解說

要去除這些迷惑、困惑，可用先前已提過去除迷惑、困惑的方法。

這裡所謂的惑指的是上一節從過去業識中竄出來的惑，也可以是泛指一切業識所引起的，也包括第二章第三節所提的無明、自我、貪戀、憎恨、貪生等五種。

除惑的方法在第二章修煉品有提到一些，如第一節的刻苦行、研讀靈性經典、安住於至上……等。總括這些方法不外乎包括持戒與精進在內的瑜伽八部功法，從身、心、靈、飲食、起居等去修持，到了空性圓明，惑本身就不存在了。值得一提的是如第二章第二十六節和本章第二十六節、二十九節所講的，要用明辨智時時觀照真如本性，莫讓過去的業識、無明、惑等從不自覺的縫隙中竄出。

प्रसंख्यानेऽप्यकुसीदस्य सर्वथा विवेकख्यातेर्धर्ममेघः समाधिः ।२९।

prasaṁkhya'ne api akusidasya sarvatha' vivekakhya'teḥ dharmameghaḥ sama'dhiḥ

梵文註釋：
prasaṁkhya'ne：總之、總計、最高的成果　api：即使
akusidasya：無欲、不動心、無得無求　sarvatha'：持續的、全然的
vivekakhya'teḥ：善分別智、明辨智　dharmameghaḥ：法雲
sama'dhiḥ：三摩地、定境

即使獲致最高的成果依然不動心，長住明辨智，謂之法雲定 (dharmameghaḥ sama'dhi)

要旨解說

　　即使達到最高的成就時，依然不動心、不起貪著，持續維持在明辨智之中，就稱為法雲定。

　　法雲定是《瑜伽經》中最後一個出現的三摩地，依帕坦佳利對此三摩地的敘述，有可能是他所認為最高的三摩地。帕坦佳利提到能夠在最高成就裡依然不動心，長住明辨智就是法雲定，但他並沒有進一步敘述此定的內涵。

　　此字 Dharmamegha Sama'dhi 的字義為 Dharma 法（性），megha 雲（雨），sama'dhi 定（境）、三摩地，直譯為法雲定。在一般的印度哲學思想裡，認為正性之德如雲雨般傾注而下，洗刷一切偏見、欲望、不淨、負面情緒……等就是法雲定的現象。依阿南達瑪迦上師——師利・師利・阿南達慕提的詮釋為：「靈修者

在此法雲定中，感覺至上意識（上帝）在內心深處並充塞整個宇宙，由於在心輪附近創造出深厚的一片法雲，往往使得靈修者不支倒地」。此外，當冥想與持咒使生命的律動持續時，也稱為法雲定。

在佛教華嚴經中，法雲地（dharmamegha bhumi）是菩薩十地中的第十地，也就是最高境地。住法雲地菩薩是能安、能受、能攝、能持一佛法明、法照、法雨。

不管是上述那一家派的敘述，法雲定、法雲地都是很高的三摩地，對於未曾體會過的絕大多數人而言，似乎是遙不可及的。但是我們不用氣餒，只要你依照瑜伽八部功法、佛陀或阿南達瑪迦上師的教誨好好鍛鍊，相信有朝一日，定可親證法雲定。

在此節中，帕坦佳利再次強調長住明辨智的重要性。

ततः क्लेशकर्मनिवृत्तिः ।३०।

tataḥ kleśʼa karma nivṛttiḥ

梵文註釋： tataḥ：因此、從此　　kleśʼa：煩惱、苦惱、惑
karma：行業、行動
nivṛttiḥ：消失、無欲、滅、消除、滅盡、息止

從此惑與行業滅盡

要旨解說

　　達到法雲定之後，一切惑與一切行為所造的業都完全消除。

　　在第一章第四十八節提到，於三摩地中能體證內在的真理般若，第五十節說，此真理般若（真智）可消除業識。從這裡可以很清楚地知道，於三摩地中可燃燒業力，亦即可消除業力，甚至在無種子識三摩地中，業力只是一個幻覺而非實相，也就是說不是真實的存在。

　　在本章第六節說：由禪那所生的一切不受業識影響，亦即不再造新的因果。三摩地高於禪定，所以於三摩地中亦不再造新業。

　　由上述可知，於法雲定中，一則可消除舊有業識，一則不再造新的業識，所以才說達到法雲定後，可消除一切惑和行業。

तदा सर्वावरणमलापेतस्य ज्ञानस्यानन्त्याज्ज्ञेयमल्पम् ।३१।

tada' sarva a'varaṇa mala'petasya
jn'a'nasya a'naṅtya't jn'eyam alpam

梵文註釋：
tada'：那麼、於是　sarva：全部的、所有的
a'varaṇa：面紗、遮蔽、覆蓋　mala：不純淨之物
a'petasya：去除　jn'a'nasya：知識的
a'naṅtya't：由於無限、由於無盡的　jn'eyam：可知道的
alpam：小的、少的、極少的、微不足道

於是，可感知的知識相對於遮蔽和不淨已清除後所獲致的無盡知識，是微不足道的

要旨解說

　　於是，那些經由感知、經由學習所獲得的知識，若和那遮蔽與不淨都已清除後所獲得的無限知識做比較，就會顯得不重要且沒有意義。

　　jn'eyam，中譯為「可知道的」，指的是一般經由感官所獲得的知識以及透過思維、推理、邏輯所獲得的知識。而當遮蔽和不淨都已去除後所獲得的知識，是屬於本體智、是無限智、是明辨智、是不透過感官和學習所獲得的無盡知識。所以兩者相比較，前者就變成沒那麼重要也沒有意義了。

　　什麼是無盡知識，在此引用《薄伽梵歌》中的句子來說明：「如果達到瑜伽的境界，即能於萬有中見到一切等無差別，於一切事物中見到真如自性，於真如自性中見到一切萬有。」

　　世間的知識是有限的、有瑕疵的，在去除遮蔽和不淨後由真

如自性而來的智，才是永恆與無限的。

　　此節至第三十四節在講述解脫之境。

【註】有人將此節譯成：「所有遮蔽與不淨消除後，可獲致無限的知識，幾乎無未知之事」。此譯也是在表達遮蔽與不淨去除後，可獲得無盡的知識。

ततः कृतार्थानां परिणामक्रमसमाप्तिर्गुणानाम् ।३२।

tataḥ kṛta'rtha'na'ṁ pariṇa'makrama sama'ptiḥ guṇa'na'ṁ

梵文註釋：

tataḥ：於是、那麼　kṛta'rtha'na'ṁ：已實現他們的目的，責任
pariṇa'ma：改變、轉換　krama：步調、順序、漸次
sama'ptiḥ：完成、終止　guṇa'na'ṁ：屬性、特質

於是，目的達成，三種屬性的轉換終止了

要旨解說

　　至此，創造與回歸的目的已達成，悅性、變性、情性三種屬性的相互轉換也結束了。

　　創造是起源於無明（avidya'），無明是造化勢能最初的作用力。繼之的創造與維續都是在造化勢能三種屬性—悅性、變性、情性的相互轉換中進行著。創造與維續之後就是回歸，當一切都回歸本源後，創造就終止，也意味著三種屬性相互轉換的作用結束了。至此指的是獲得法雲定，惑與行業滅盡和獲得無盡的知之後。

進一步解說

　　宇宙的創造、運行和毀滅（回歸）是經由造化勢能三種屬性力的相互轉換，互為主導時所產生的作用。這裡要進一步說明的是，宇宙創造的起始點在瑜伽裡稱為慾望點（iccha'bi'ja），當這一點開始作用後有一個特質，那就是永遠不會有結束。回歸本源只有在個體生靈（Jiiva a'tma'）才會發生，就整個創造而言，是

不會有結束的一天。其次，大宇宙在未顯現、未創造之前，造化勢能的三種屬性力是相互在變換著，詳見下一節。

勝王瑜伽經詳解

第四章 Kaivalya Pa'da 解脫品（絕對品）

क्षणप्रतियोगी परिणामापरान्तनिर्ग्राह्यः क्रमः ।३३।

kṣaṇa pratiyogi' pariṇa'ma apara'nta nirgra'hyaḥ kramaḥ

梵文註釋：

kṣaṇa：剎那、片刻　pratiyogi'：不間斷的、相關的、相對的
pariṇa'ma：變換、轉變、改變　apara'nta：最終、後際、未來
nirgra'hyaḥ：被理解、被認出　kramaḥ：順序、漸次

三種屬性剎那不停地轉變，終被認出其順序

要旨解說

　　造化勢能三種屬性一直片刻不停地在轉變，這種轉變的順序終於被認出來了。

　　三種屬性片刻不停地轉變，既存在於已顯現的宇宙中，也存在於一切都未顯現之前。在上一節已提到過，有形世界的創造、運行和毀滅（回歸）是三種屬性力作用的結果，這是已顯現宇宙中三種屬性力的作用。此外根據瑜伽哲學，這三種屬性力在宇宙未顯現之前業已存在其理論的階段。在理論的階段裡，這三種力量並非靜止不動，而是自我轉變（svaru'pa pariṇa'ma），這種轉變是悅性→變性、變性→情性，再由情性→變性、變性→悅性（註：此中隱含著萬有恆動的概念，也如《清靜經》上所說的「動者靜之基」）。

　　帕坦佳利在此說，三種屬性力片刻不停地轉變，終被認出其順序，這裡的順序可能指的有兩個，一個是已顯現宇宙的創造法

則，一個是未顯現宇宙前理論階段的轉變順序。不管指的是其中一種或兩種，都表示我們已知其變化的法則與順序。

33

勝王瑜伽經詳解

第四章 **Kaivalya Pa'da** 解脫品（絕對品）

पुरुषार्थशून्यानां गुणानां प्रतिप्रसवः कैवल्यं स्वरुपप्रतिष्ठा वा

puruṣa'rtha s'u'nya'naṁ
guṇa'naṁ pratiprasavaḥ kaivalyaṁ
svaru'papratiṣṭha' va' citis'aktiḥ iti

梵文註釋：
puruṣa'rtha：真我的目的、純意識的目的
s'u'nya'naṁ：空虛的、空的、不存在的　guṇa'naṁ：屬性、特質
pratiprasavaḥ：恢復原狀、恢復其原始
kaivalyaṁ：絕對之境、解脫
svaru'pa：自我的顯像
pratiṣṭha'：止住、停止、住所、靜止、依止
va'：或　citis'aktiḥ：純意識的力量　iti：如上、如是、如此

純意識復歸其空性的目的，三種屬性亦消融於本源的造化勢能，此即解脫之境，自顯像中止，純意識之力亦復如是

要旨解說

　　純意識已回復其空性的目的，三種屬性也消融於他們的本源造化勢能，這就是解脫之境，自我顯像的創造已中止，純意識之力也已中止。

　　本節是《瑜伽經》的最後一節，帕坦佳利特別闡述解脫之境的狀態，解脫之境是純意識回復其空性（註 1）、目證的狀態，三種屬性力也回復其本源造化勢能，不再起作用。在此狀態下，自我顯像和純意識之力也都中止。真我（A'tma'）是由純意識和造化勢能所組成，要回歸真我，就必須讓純意識和造化勢能都回

歸其本源。此外，宇宙的創造是造化勢能藉著純意識之助才能作用的。自我顯像是代表造化勢能藉著純意識之力所產生的各種創造，自我顯像的中止就表示創造的中止。

讓我們回顧一下瑜伽的意義是什麼？修煉瑜伽的目的是什麼？瑜伽的意義是天人合一，修煉瑜伽的目的就是要達到天人合一。在《瑜伽經》的最後一節，帕坦佳利談到了所有的創造都回歸其本源，包括純意識和造化勢能也都回歸其本源一至上本體（道）。人也是創造物之一，所以人也要回歸其本源一自性真如（a'tma），自性真如再回歸到至上本體（道、大我）。回歸不等於死亡，回歸不等於毀滅消失，你我、山河大地依然安在，宇宙也仍持續運行著。

回歸有幾層不同的意義：

1. 回歸代表每一個生靈和大宇宙都循著至上真理、宇宙法則在運行，也就是心不離道。就個體而言，就是自性起用（這是佛教用詞，代表依佛性、依真理在生活、在生存、在行事）。
2. 回歸的另一個意思是代表個體生靈已超出輪迴，融入其本源一道，不再受生，在佛教的名詞稱為究竟涅槃。
3. 回歸本源，不再受生、不再輪迴只有在個體生靈才會發生。就整個大宇宙而言，僅存在著理論上的回歸，也就是從無到有（由無明（avidya'）的創造開始），再從有到無（經由明（vidya'）的回歸本源）。這一切的創造和回歸毀滅或消失都只是相對世界所顯現的象，從絕對的實相來看，這些都不是真實的存在，也就是這些生滅都只是幻象（ma'ya'）。

也許這些哲理比較深、比較不容易懂，但是沒有關係。鍛鍊瑜伽不一定要懂很多哲學，如第二章第一節所說的，瑜伽的修持法有行動瑜伽、知識瑜伽和虔誠瑜伽。如果三者能一起修煉那是最好的，或者你可以以虔誠瑜伽為主，再輔以其餘的一種。虔誠是修煉瑜伽最直接的捷徑，只要時時刻刻冥想 Om 之義（永恆的真理、上帝、道、佛），以虔誠之心來持念 Om，久而久之，你

就會融入 Om 的世界，融入真理、融入瑜伽的世界。

《瑜伽經》至此結束，感覺如何呢？讓我們再一次冥想著至上，經由至上再冥想著聖者帕坦佳利，並向他致頂禮。

【註 1】空性（s'u'nyata'）音譯為舜若多，是佛教的用詞，也是瑜伽的用詞。在瑜伽的意義為目證意識，了知一切，不存一物，卻能提供造化勢能創造萬物的材料。在佛教裡，空性是指真如之體，能生萬法，此空性指的不是一切都沒有的頑空。

【註 2】此節所說的是宇宙大我創造中止的解脫之境，而第三章第五十六節所說的是個體小我的解脫之境。

後 記

nityam shuddham nira'bha'sam

nira'ka'ram' nirainjanam

nityabodham' cida'nandam'

gurubrahma nama'myaham

永恒純淨無可言喻

無形無相亦無瑕疵

無所不知全然喜悅

我向至上導師致頂禮

研讀完勝王瑜伽經

身心靈整個都融入在喜悅的波流裡

Oṇm' S'a'ntih Oṇm' S'a'ntih Oṇm' S'a'ntih

一切祥和平安

附錄一 延伸閱讀

1. 白話勝王瑜伽經
 翻譯及講述者：邱顯峯
 特色：提供瑜伽初學者對勝王瑜伽經的認知與學習

2. 阿南達經
 作者：師利・師利・阿南達慕提上師
 特色：提供整體宇宙創造的原理、生命與心靈的內涵和靈修
 　　　與解脫之道

3. 印心與悟道（觀念與理念）
 作者與特色同 2.

4. 激揚生命的哲學
 作者與特色同 2.

5. 靈性科學集成卷一
 作者與特色同 2.

6. 人類行為指引
 作者：師利・師利・阿南達慕提上師
 特色：提供瑜伽八部功法中前兩部—持戒與精進的精闢論說

7. 密宗開示錄卷一和卷二
 作者：師利・師利・阿南達慕提上師
 特色：深入解析密宗和瑜伽的修煉功法與原理

8. 瑜伽心理學
 作者：師利・師利・阿南達慕提上師
 特色：從瑜伽的觀點精細地闡述心靈的相關作用與修持之祕
 　　　法

9. 微生元概要

作者：師利・師利・阿南達慕提上師
特色：闡述生命的起源與超生命的作用

10. 薄伽梵歌
作者：克里師那（Krs'n'a）
特色：本書是瑜伽界公認的瑜伽最高指導經，內含宇宙與人
生最深的奧祕

11. 哈達瑜伽經
翻譯及講述者：邱顯峯（預定 2007 年 12 月出版）
特色：內含瑜伽的各種實際修煉功法

12. Patan'jali Yoga Su'tras（英文版）
講述者：Swami Prabhavananda

13. Light on the Yoga Su'tras of Patan'jali（英文版）
講述者：B.K.S, Iyengar

14. Raja Yoga（英文版）
講述者：Swami Vivekananda

訂購處：編號 1 在吳氏圖書公司、博客來網路書店、本協會、
中國瑜伽出版社 (Tel:03-5780155) 及各大書局均有售
編號 2~11 在本協會、中國瑜伽出版社及各大書局均有
售

　　梵文是當今已知最古老的語言之一，字彙也最多。印度的許多古書都是用梵語書寫。梵文實際上只有音而沒有字，目前全世界普遍使用天城字（Devana'gari'）和羅馬拼音（Romanscript）來書寫梵文，在印度則除了上述兩種外，也常用孟加拉語（Benga'li）和奧利雅語（Oriya'）的字母來書寫。

　　在此為了讓讀者能夠簡單地練習梵文的羅馬發音，茲匯整一些簡單的發音原則如下：

　　梵音共有 16 個母音和 34 個子音， 16 個母音中又分短音、長音和複合音，例如 a 為短音，ā 為長音，au 為複合音。母音中又有分兩個摩擦音，那就是 aḥ 和 aṃ。在 34 個子音中有 4 個稱為半母音，這四個為 ya、ra、la、va，子音的發音依發音的方式分無聲無氣如 ka，無聲送氣如 kha，有聲無氣如 ga，有聲送氣如 gha，鼻音如 ṅa 和摩擦音如 ha，還有一個較特別的複合子音 kṣa。母音和子音若依口腔的發音部位，則又分為喉音、顎音、捲舌音、齒音和唇音。

簡易發音表如下：

發音部位		無聲		有聲		無聲		有聲				
		子音						母音				
		無氣	送氣	無氣	送氣	鼻音	摩擦音					
喉音	羅馬拼寫	ka	kha	ga	gha	ṅa	(aḥ)	ha	a	ā	e	ai
	國語注音	ㄎㄚ	ㄎㄚ	ㄍㄚ(濁)	ㄍㄚ(濁)	ㄤㄚ	ㄚㄏ	ㄏㄚ	ㄚ	ㄚ(長)	ㄟ	ㄞ(一)
顎音	羅馬拼寫	ca	cha	ja	jha	ña	śa	ya	i	ī		
	國語注音	ㄑㄚ	ㄑㄚ	ㄐㄚ(濁)	ㄐㄚ(濁)	ㄋㄚ	ㄒㄧㄚ	ㄧㄚ	一	一(長)		
捲舌音	羅馬拼寫	ṭa	ṭha	ḍa	ḍha	ṇa	ṣa	ra	ṛ	ṝ		
	國語注音	ㄊㄚ(捲舌)	ㄊㄚ(捲舌)	ㄉㄚ(濁)(捲舌)	ㄊㄚ(濁)(捲舌)	ㄋㄚ(捲舌)	ㄕㄚ(捲舌)	ㄖㄚ	ㄖ一	ㄖ一(長)		

發音部位		無聲		有聲			無聲	有聲				
		子音						母音				
		無氣	送氣	無氣	送氣	鼻音	摩擦音					
齒音	羅馬拼寫	ta	tha	da	dha	na	sa	la	ḷ	ḹ		
	國語注音	ㄊㄚ	ㄊㄚ	ㄉㄚ(濁)	ㄊㄚ(濁)	ㄋㄚ	ㄙㄚ	ㄌㄚ	ㄌㄧ	ㄌㄧ(長)		
唇音	羅馬拼寫	pa	pha	ba	bha	ma	(aṃ)	va	u	ū	o	au
	國語注音	ㄆㄚ	ㄆㄚ	ㄅㄚ(濁)	ㄆㄚ(濁)	ㄇㄚ	ㄚㄇ	ㄨㄚ	ㄨ	ㄨ(長)	ㄡ	ㄠ(ㄨ)

上表說明:

1. 羅馬拼音並無法完全藉助於國語注音和英文發音來標註,所以只能取近似音,然後再標註說明。

2. ka 和 kha 國語注音同為ㄎㄚ,但是 kha 的ㄎㄚ中有一個 h 的送氣音,同樣的 ga 和 gha 國語注音同為ㄍㄚ,但是 gha 的ㄍㄚ中有一個 h 的送氣音,以此類推,在同一直行裡皆仿此。

3. aḥ 和 aṃ 是為母音,但是為了發音列表方便而放在子音的摩擦音欄內。

4. 在發音時要注意左列發音部位,由口腔的後側往前,分別為喉音、顎音、捲舌音、齒音和唇音。

5. 在發音時也要注意有聲、無聲、有送氣和無送氣。

6. 還有有一組是鼻音,由喉往前的發音依序為 ṅa、ña、ṇa、na 和 ma。

7. ṭa 和 ta 國語注音同為ㄊㄚ,但 ṭa 有捲舌,ta 無捲舌。

8. ra、ṛ、ṝ 的發音比較近似於英文發音的 ra、ri 和 ri 的長音。

9. 上表中獨缺複合子音, kṣa,在印度此子音共有三種發音,(1) ㄑㄕㄚ (2) ㄑㄧㄚ (3) ㄎㄚ

10. ṅa 和 ña 的正確發音為 uṇa 和 iṇa，在 n 底下有 ^ 的符號代表鼻音。

11. y 在字首發 yak 的 y 音，在字中或字尾則發 job 的 j 音。

12. v 在字首發 vote 的 v 音，在字中或字尾則發 wake 的 w 音。

13. ra 在字首讀成 ra，在字中字尾則讀成 d'a。

14. la 在字首讀成 la，在字中字尾則讀成 lra。

15. d'a 和 d'ha 在字中或字尾時讀成 r'a 和 r'ha。

16. j 的發音如 jack 的 j，但如果 j 後是 n 或 in 時，則發音如 gingham 的 gi。

17. ṁ 的發音類似 song 的 ng 音。

　　此外，為了讓梵文更能通行於全世界，依阿南達瑪迦上師的開示，用某些字代替某些字，如下：

代替字	被代替字	代替字	被代替字
uṇa	ṅ	ah	aḥ
iṇa	ñ	am'	aṃ 和 aṁ
n'	ṇ	a'	ā
sha	s'a	ae	ai
s'a	ṣa	i' 或 ii	ī
ks'a	kṣa	r	ṛ
t'a	ṭa	r' 或 rr	ṝ
t'ha	ṭha	lr	ḷ
d'a	ḍa	l' 或 lrr	ḹ
d'ha	ḍha	u'	ū
		ao	au

（註：左欄是子音，右欄是母音）

A

a'：從……、至……、達到

a'bhyantara：內在的

a'dars'a：視覺力

a'dayaḥ：等等、云云

a'di'ni：等等

a'diṣu：等等、其他的

a'gamaḥ：經典、教理

a'ka'ra：形相、形狀、外觀

a'ka's'a：空中

a'ka's'ayoḥ：在空中、在太空中、乙太元素、虛空

a'kṣepi'：越過、引起、暗示、克服、捨棄、卓越、超越

a'lambana'：支持、所緣

a'lambanaiḥ：支持、依靠、所緣、境界

a'lambanaṁ：支持、基礎、所緣境界

a'lasya：怠惰、懶惰

a'loka：光

a'lokaḥ：光、光輝、明照

a'nanda：喜悅

a'nantaryam：不間斷的、連續的

a'naṅtya't：由於無限、由於無盡的

a'nus'ravika：隨聞、已聽見

a'pattau：已完成、已認可、採取

a'petasya：去除

a'pu'ra't：充滿、洪流

a'rtham：目的、短暫的解脫、心理的滿足

a'ru'dhaḥ：向上、上升、升起

a's'ayaḥ：休息處、住所

a's'ayaiḥ：休息處、住處

a's'iṣaḥ：願望、欲求

a's'raya：依附、所依止、所依、支持、避難所、基礎

a's'rayatvam：依靠、依止、基石

a'sana：體位法、修身、位置、坐姿、調身

a'sanam：體位法、姿式

a'sannaḥ：接近

a'sevitaḥ：勤奮修煉

a'sva'da：味覺力

a'tma：自性、真性、真我

a'tma'：真性、純意識、真我

a'tmabha'va：真我（看者）的念、思想

a'tmakaṁ：自性、具有……的性質

a'varaṇa：面紗、遮蔽、覆蓋、隱藏

a'varaṇam：覆蓋、障礙、遮障

a'ves'aḥ：進入、佔據

a'yuḥ：壽命的長度

abha'va：無知覺

abha'va't：缺少的、不足的、不存在的

abha'vaḥ：非有、無、消失、缺乏、不存在、無實有

abha've：不存在、不見、非有

abhibhava：消失、伏滅、克服

abhija'tasya：天生好世家、高貴

abhimata：所渴望的

abhinives'aḥ：貪生、執著

abhivyaktiḥ：顯現、表現、化現

abhya'sa：反覆練習、練習、修煉

abhya'saḥ：反覆練習、鍛練、修持

adhigamaḥ：證得、達到

adhima'traḥ：強烈的

adhima'tratva't：強烈的、熱烈的

adhiṣṭha'tṛtvaṁ：至高無上的

adhvabheda't：不同的狀況下

adhya'sa't：附加、加上

adhya'tma：內在真我

adṛṣṭa：不可見、未見、未知

ahiṁsa'：不傷害、非暴力

ajn'a'n：無知

ajn'a'tam：不為所知、不被知道

akalpita：無法想像的、不可見的

akaraṇaṁ：不可做、不得作

akliṣṭa'ḥ：無痛苦、無折磨

akramam：到達、趣入、沒有連續性、沒有排序

akṛṣṇam：不是黑色的

akusidasya：無欲、不動心、無得無求

alabdhabhu'mikatva：未達境地，沒有基礎

aliṅga：無特質、未顯像、未顯現

aliṅga'ni：沒有標記的、不可界定的

alpam：小的、少的、極少的、微不足道

ana'ditvam：無始的

ana'gata：未來的、當來、來世

ana'gataṁ：未來、當來、來世

ana'gatam：尚未到來

ana's'ayam：不受業識影響

ana'tmasu：非自性的、非靈性的、非我

的

anabhigha'taḥ：無阻礙、無障礙、不干
擾

ananta：無限的、無盡的、永恆的

anaṣṭaṁ：未遭破壞的、未消失的

anavaccheda't：無法界定的、無法區分
的

anavacchinna'ḥ：不受限制的

anavadha'raṇam：不能理解、不能確認

anavasthitatva'ni：不穩定、墮落、退
步、退轉

anekeṣa'm：無數的

aṅga：肢、身體、肢體、分支、部分、
唯一的、特別的

aṅga'ni：分支、部分、肢

aṅgamejayatva：身體的顫動、顫抖

aṇima'di：如「能小」等的各種超能力

aniṣṭa：不喜歡的

anitya：非永恆的、無常的

antaḥ：邊際、界限

antara'ṇi：空間、間隔、中斷

antara'ya：障礙

antara'ya'ḥ：障礙

antaradṛs'ye：被看見、被覺知

antaraṅgam：內在的部分

antardha'nam：消失不見

anubhu'ta：曾經驗過的、所覺知過的

anugama't：伴隨領悟

anuguṇa'na'm：隨順、相應、性質相
似、因緣

anuka'raḥ：模仿、相似

anuma'na：推測、臆測、推論

anumodita'ḥ：被允許、讚許

anupa'ti'：隨行、後續

anupas'yaḥ：見、觀

anus'a'sanam：指導、闡述、教授

anus'ayi'：隨之而來的

anuṣṭha'na't：實修、修煉、鍛鍊、隨順
建立

anuttamaḥ：最高的、至上的、最優的

anvaya：連接、相關

anvayaḥ：連接、普及、隨行

anya：對其它的、餘

anyaḥ：其他的

anyasaṁska'ra：其它的業識、其他的意
念

anyata'：否則、不同的方法、從他處、
不同、差異、區別

anyatvaṁ：不同的、差異的

anyatve：不同的、差異的

anyaviṣaya'：另外的目的、關於其他的

apara'mṛṣṭaḥ：不受影響、不動情

apara'nta：死、終結、後際、未來世、
未來際

aparigraha：不役於物

aparigraha'ḥ：不役於物

apariṇa'mitva't：由於沒有改變

apavarga：解脫

apekṣitva't：期待的、需要的

api：即使、縱使、也、亦、甚至

aprama'ṇakam：不同意的、不認同的、
不認知的、未感知的

apratisaṁkrama'ya'ḥ：不改變、不變易

aprayojakam：沒有用的、不使用的、不
會成為行動的

apuṇya：惡行、非善行、罪、不善、邪
惡

ariṣṭebhyaḥ：不好的前兆、預兆

artha：目的、意識、慾求、短暫的滿
足、短暫的解脫、金錢、意義、標的物

arthaḥ：目的、要義

arthama'tra：金錢、唯物、唯義、本身

arthatva't：標的、意義

arthavattva：目的

arthavatva：目的

as'uci：非純淨的、不淨

as'uddhi：不純淨

as'uddhiḥ：不純淨的

as'ukla：不是白色的

asaṁki'rṇayoh：不同、不混雜、不可混
在一起

asaṁpramoṣaḥ：不遺忘

asaṁprayoge：沒有接觸的、分離的、
不相應

asaṁsargaḥ：沒有接觸、沒有交往

asaṅgaḥ：不在一起的、獨立的

asaṅkhyeya：數不盡的

asmita'：我見、我執、自我感、自我主
義、自我中心、我慢

asmita'ru'pa：自我

aṣṭau：八

asteya：不偷竊

dharma：法性、美德、規則、正義、本質、功能

dharma'na'm：本質、特質、法性

dharmameghaḥ：法雲

dharmi：法性的、有德的、具特色的、有法性的人

dhruve：恆星、北極星、固定不動的星

dhya'na：冥想、禪那、禪定、入定、靜慮

dhya'na't：禪那、冥想

dhya'najam：由禪那所生

dhya'nam：禪那、禪定、冥想

di'ptih：光、光輝

di'rgha：長的

divyaṁ：神性的、神聖的

doṣa：缺點、過失、束縛

draṣṭa'：目證者、真我

draṣṭṛ：目證者

draṣṭra：目證者、真我、法身我、純意識（puruṣa）

draṣṭuḥ：看、目證者

dṛḍhabhu'miḥ：堅固的基地

dṛk：目證者、看者

dṛs'eḥ：目證者、知曉者、真我

dṛs'ima'traḥ：見性（dṛs'i：看、直觀＋ma'traḥ：量計、尺度）

dṛs'ya：被目證者

dṛs'yam：可見的、可知的

dṛs'yasya：所知所見，指的是造化勢能，宇宙萬象

dṛs'yatva't：可見的、可明瞭的

dṛs'yayoḥ：所見、造化勢能（prakṛti），大自然的一切

dṛṣṭa：能見、已見、所見

duḥkha：憂傷、痛苦、不快樂

duḥkhaiḥ：不愉快的、苦難的

duḥkham：痛苦的

dvandva'ḥ：二元性

dveṣa：憎恨

dveṣaḥ：憎恨

E

eka：一、單一的、唯一的

eka'gra（aika'grya的原型字）：全神貫注的、專心的

eka'grata'：一個專一點、一個最好的點、專注於某一對象

eka'gratayoḥ：一個專一點、一個最好的點

eka'tmata'：同一自性、同一本體

ekaṁ：一

ekaru'patva't：同一形相、同樣的、同一的

ekata'nata：持續不斷的

ekatra：合為一、共同地

ekatva't：倚於一、依於一致性

es'ah：上帝

eṣa'ṁ：這些的

etaya：藉此、同此

eva：僅僅、唯一、只、全部

G

gamanam：前進、行進、趣入、上升

gati：前進、趣、行、行動、行進、行徑

gra'hya：可覺知的、可察覺得

gra'hyeṣu：可覺知、可理解的

grahana：捕獲、理解、領悟力

grahi'tṛ：領受者、覺知者

guṇa：特質、束縛力、屬性（分悅性、變性、惰性）

guṇa'na'm：屬性、特質

guṇa'tma'nah：屬性的本質

guṇaparva'ṇi：屬性的改變、屬性的不同狀態

guruḥ：上師，音譯古魯

H

ha'na：去除

ha'nam：放棄、捨棄、缺乏、休止、滅除、移除

hasti：大象

hetu：因、原因、動機

hetuḥ：原因、理由、目的

hetutva't：因性、由……所引起的

heya'ḥ：滅絕、消除、放棄、離開

heyaḥ：可避免的

heyaṁ：可避免的

hiṁsa：傷害

hla'da：愉快

hṛdaye：心、心臟

I

I's'vara：至上、上帝、神、真宰，原字義為「主控」

I's'varaḥ：主控者、上帝、至上

indriya'ṇa'm：感官的

indriya'ṇa'ṁ：感官與運動器官

indriyesu：感官裡、根裡

iṣṭa：喜好的、崇拜的、目標的、所願的、渴望的

itaratra：不然、否則

itareṣa'm：其他人的、別人的

itaretara：彼此、相互

iti：如此、於是、如是、然、以此

iva：如、似、像

J

ja'ḥ：出生

ja'ti：出生、身分、地位、階級、種類

ja'tyantara：不同的生命形態、改變生命、另一種類

ja'yante：產生、升起、開啓

jala：水

janma：誕生、受生、出生地、生命

javitvaṁ：快速奔馳

jaya：控制、克服、勝利

jaya't：藉由控制

jayaḥ：控制、克服、戰勝

jn'a'na：知識、所知

jn'a'nam：知識

jn'a'nasya：知識的

jn'a'ta：知道、被知道

jn'a'taḥ：知道、被知道

jn'eyam：可知道的

jugupsa'：嫌惡、厭離、不喜歡

jvalanam：火、燃燒、照耀、光耀、光輝

jyotiṣi：在光亮上

jyotiṣmati：光慧、光輝、慧光

K

ka'la：時間、時點

ka'lena：時間

ka'raṇa：原因

ka'rita：由……引起的、所做的

ka'ritva't：為了它的緣故、因為它

ka'ya：身體

kaivalya：絕對、解脫

kaivalyam：純淨、獨一、自我完美、永恆解脫、絕對（之境）

kaivalyaṁ：絕對之境、解脫

kaṇṭaka：刺、荊棘

kaṇṭha：喉嚨

karma：行動、業行、行業

karuṇa'：同情、悲憫、憐憫

kathaṁta'：何故、從何處

khya'teḥ：所言、所知、見、顯現、覺知、能見

khya'ti：了知、知曉、覺察、能見

khya'tiḥ：認為、知見、觀念、視作

kiṁ：什麼

kles'a：苦惱、煩惱、惑、障礙

kles'aḥ：苦惱、煩惱、惑、障礙

kles'avat：苦惱、折磨、煩惱、惑

kliṣṭa'：痛苦、折磨

krama：步行、順序、次第、漸次

kramaḥ：順序、漸次

kramayoḥ：順序、排序

kriya'：行動

kriya'yogaḥ：瑜伽的鍛鍊

krodha：生氣、憤怒

kṛta：做、行為、已做、所成

kṛta'rtha'na'm：已實現他們的目的，責任

kṛta'rthaṁ：達到短暫的目的、達到暫時的解脫

ks'aye：消除、毀壞

kṣaṇa：片刻、須臾、瞬間、在那個時刻、刹那

kṣaya：衰退、減弱

kṣaya't：破壞、滅盡、消除

kṣayaḥ：毀滅、破壞

kṣaye：在毀滅上

kṣetram：領地、耕地

kṣetrikavat：像個農夫

kṣi'ṇa：盡滅、衰弱

kṣi'yate：消滅、破壞、消除

kṣut：饑餓

ku'pe：凹洞

ku'rma：龜（脈）

L

la'bhaḥ：獲得

la'vaṇya：優美、吸引力、可愛、迷人、
優雅

laghu：輕的

lakṣaṇa：特徵、屬性、顯相、體相、標
記符號、區別、記號

liṅgama'tra：量度標記、可界定的

lobha：貪婪

M

ma'tra：量、要素、僅有、唯有

ma'tra't：僅從、獨自

ma'trasya：僅有的、量度的、些許的

madhya：中間的、中庸的、中和的、中
等

maha'：大，音譯摩訶

maitri：慈愛、友善、慈心

maitri'：友好、慈憫、慈心

mala：不純淨之物

manasaḥ：心、意識、心靈的

manasya：心靈

maṇeḥ：寶石、無瑕的水晶

mano：心靈、自我感、意念

mantra：梵咒

mithya'jn'a'nam：幻知、錯覺

moha：癡迷、迷惑

mṛdu：溫和的、輕微的

mu'laḥ：根、根源

mu'le：根、根源

mu'rdha：頂上、頭上

mudita'：歡喜、欣悅、欣喜

N

na：無、不、非、未、沒有

na'bhi：肚臍

na'ḍya'ṁ：神經

nairantarya：不間斷的

naṣṭam：破壞的、毀滅的

nibandhani'：羈絆、桎梏、綑綁

nidra'：睡覺、熟睡

nimittaṁ：附帶、偶發、起因

nimnaṁ：隨順、趣向

niratis'ayaṁ：無比的、最上的、至高的

nirbha'sa'：光輝

nirbha'saṁ：光輝

nirbi'jaḥ：無種子的

nirbi'jasya：沒有種子的、無種子的

nirgra'hyaḥ：被理解、被認出

nirma'ṇa：度量、創造、變化、產生

nirodha：懸止、停止、強制、監禁、滅
盡、寂靜、制止

nirodha't：中止、懸止

nirodhaḥ：懸止、停止

nirodhapariṇa'maḥ

nirodhe：中止、懸止

nirupakramaṁ：緩慢的效應

nirvica'ra：無需考慮、不動念的、無內
省的、無返照的、無分別心的、無思

nirvica'ra'：無伺、無思

nirvitarka'：非深思、非尋伺、無尋伺、
無推測、無推理、無可分析、無識別

nitya：永恆的

nityatv't：永恆的、不變的

nivṛttiḥ：消失、無欲、滅、消除、滅
盡、息止、止息、解脫、無慈、克服

niyama：內在行為控制、精進、遵行、
奉守

niyamaḥ：精進

nya'sa't：直現、投射、心象

P

pan'catayyaḥ：五種類別

paṅka：泥沼

pantha'ḥ：小路、路徑

para：其他的

para'rthaṁ：由於另外的緣故、其他目
的、利他

para'rthatva't：為他、利他、與其他分
開

paraiḥ：和其他的

paraṁ：至高的、至上的

parama'：最高的

parama'ṇu：極小粒子、極微塵、原子

paramamahattva：極大

paridṛṣṭaḥ：調整、調節

pariṇa'ma：改變、變形、轉變、進化、
演化

pariṇa'ma'ḥ：變形、轉化、轉變

pariṇa'maḥ：轉變、變形

paris'uddhau：完全純淨

parita'pa：痛苦

paryavasa'nam：完結、終了、後際

phala：果實、果報、結果

phala'ḥ：果實、結果、果報

pipa'sa'：口渴

pra'durbha'vaḥ：顯現、出現

pra'durbha'vau：出現、再出現

pra'g：向、朝向

pra'ṇa'ya'maḥ：生命能控制、呼吸控制

pra'ṇasya：生命能的、呼吸的

pra'ṇa'ya'ma：生命能控制法、呼吸控制法、調息

pra'ntabhu'miḥ：領域、界、邊界（pra'nta：邊際，bhu'mi：界地、國土）

pra'tibha：直觀、直覺、光

pra'tibha't：直觀、直覺、光

prabhoḥ：主宰者、主人、神

praca'ra：行、行相、行進、前往

pracchardana：吐氣、呼氣

pradha'na：最主要的、第一因

prajn'a'：般若、智慧

prajn'a'bhya'm：源自般若、源自知識

praka's'a：明亮的、光亮的、光明的、光輝，也代表悅性

prakṛti：造化勢能、運作法則

prakṛti'na'm：造化勢能的

prakṛtilaya'na'm：融入造化勢能、融入自然

prama'da：放逸

prama'ṇa：正確的知識、概念

prama'ṇa'ni：認定、證實

praṇavaḥ：聖音Om

praṇidha'na'ni：以……為庇護所，安住、臣服

praṇidha'na't：臣服、順從、安住、以…為庇護所

pras'a'nta：寂靜、祥和、平靜

pras'va'sayoḥ：吐氣、呼氣

prasa'daḥ：清徹的、明亮的

prasaṁkhya'ne：總之、總計、最高的成果

prasaṅga't：滿意、執著、和合、相關、應是

prasava：生產、分娩、回歸

prasupta：昏睡、潛伏不動的

prati：相反的、反向的

pratibanti'：阻止、障礙、清除

pratipakṣa：反面、反對、對治、斷除、反向（思考）

pratipattiḥ：領會、理解、觀察、了解

pratiprasavaḥ：恢復原狀、恢復其原始

pratiṣedha'rtham：防止、阻止、制止

pratiṣṭha'：止住、停止、住所、靜止、依止

pratiṣṭha'ya'ṁ：安立、確立、堅固基石

pratiṣṭham：基礎、位置

pratiyogi'：不間斷的、相關的、相對的

pratya'ha'raḥ：回收、感官回收、制感

pratya'har'a：回收、內斂、感官回收、感官收攝、攝心、制感

pratyak：在後方、在裡面

pratyakṣa：直接的覺受、覺知

pratyaya：朝向、信念、確定、概念、觀念、信賴、升起、緣起、覺察、覺知、信仰

pratyaya'na'm：感覺、觀念、信念

pratyayaḥ：信念、信仰、確定

pratyayasya：觀念、概念、信息

pratyayau：行動的方法、緣起

pravibha'ga：差別、區別

pravṛtti：超感知、現起、流轉、本覺、本能、內在的、前進、進步、生起

pravṛttiḥ：前進、冥想、專注

prayatna：精進、用功、努力

prayojakaṁ：有效、有用、有益、效用

pu'rvaḥ：先前的

pu'rvakaḥ：先行的、事先的、為先、先前的、過去世的

pu'rvebhyaḥ：先前的、前述的

pu'rveṣa'm：最古老的、最先的

punaḥ：又、再、復

puṇya：美德、善行

puruṣa：純意識、真我、大我

puruṣa'rtha：真我的目的、純意識的目的

puruṣasya：真我的、純意識的

puruṣavis'eṣaḥ：特殊的意識或人

puruṣayoḥ：真我、純意識

purva：先前的

R

ra'ga：熱情、慾望、執著、慾求、執著

情愛、貪戀

ra'gaḥ：貪戀

ratna：寶石、珍貴之物、珍寶

ṛtambhara：體現真理、體證真理

ru'pa：形相、美麗

ruta：音聲、言語、語言

s

s'a'nta：寂靜、祥和、鎮靜、寧靜、寂滅

s'abda：聲音、音聲、字

s'abda'di：聲音等

s'abdajn'a'na：音聲、語言的知識

s'aithilya：鬆弛、散漫、不專心

s'aithilya't：鬆散、放鬆、弛緩、解開

s'akti：力量、能力

s'aktyoḥ：造化勢能和純意識的力量、能力

s'ari'ra：身體

s'auca：清潔、淨化、潔淨

s'auca't：藉由淨化

s'i'lam：高尚氣質、遵守規矩、美德

s'ra'vaṇa：聽力、聽覺

s'raddha'：為真理目標前進、信念

s'rotra：耳朵、聽覺

s'rotram：聽力

s'ruta：所聽到的

s'u'nya：空的

s'u'nya'na'm：空虛的、空的、不存在的

s'u'nyam：空的、空無的

s'uci：純淨的

s'uddhi：潔淨、純淨

s'va'sa：吸氣

s'va'sapras'va'saḥ：呼吸不順暢、喘氣

sa：那、彼、以

sa'dha'raṇatva't：共通的

sa'lambanam：支撐、支持、有所緣

sa'mye：變成平等的、相同的

sa'ru'pyam：相似、一致

sa'rvabhauma'ḥ：關於全世界的、關於全宇宙的

sabi'jah：有種子的

sada'：總是、永遠

sahabhuvaḥ：具有、具起、共起

sam'dhau：在三摩地裡

sama'dhayaḥ：得定心、定、三摩地、

三昧、沉思、定境

sama'dhi：三摩地、三昧、定境

sama'dhiḥ：三摩地、定境、三昧

sama'na：五種生命能之一，位於臍輪，屬平行氣、火能

sama'patteḥ：正受、正定、達成、完成、合一

sama'pattibhya'm：冥想在…之上、正定在…之上（sama'patti音譯為三摩鉢底，其意為定、等至、入觀）

sama'pattiḥ：三摩鉢底、正定、禪定、等至、等持

sama'ptiḥ：完成、終止

samaya：狀況、情況

samaye：時間、場合、機會

sambandha：相關

sambodhaḥ：知識、理解、了知

samhananatva'ni：堅固的、堅硬的、堅實的

samhatya：合一、結合

samjn'a'：意識、覺知、遍知

samkhya'bhiḥ：數字、數目

samki'rṇa'：雜亂、混雜

sampat：繁盛、豐富、美好

samprajn'a'taḥ：正知、善慧

samprayogaḥ：結合、相應、交流

sams'aya：懷疑、猶豫

samska'ra：業力、業識、印象

sa'kṣa'tkaraṇa't：親證、領悟、直觀、直覺

samska'ra't：業力的、業識的

samska'raḥ：業識、業力、意念

samska'ras'eṣaḥ：潛伏的業識、餘留的潛在印象

samska'rayoḥ：潛在意識、業識、業力

samska'rebhyaḥ：從業識中

samska'ryoḥ：業識、業力、印象

samvedana't：從所知的、從所覺、內在的覺知

samvedanam：知道、認可、採取

samvega'na'm：刺激、興奮、潛在勢能、厭離

samvit：知識、理解、悟

samyama't：經由參雅瑪、藉由參雅瑪

samyamaḥ：綁在一起、一起控制、專注、努力、自制，音譯「參雅瑪」，在

本經裡指的是集中、禪那與三摩地三者合一的修煉

saṁyogaḥ：結合為一

saṅga：結交、結合在一起

saṅgṛhi'tatva't：連結在一起

saṅkaraḥ：混淆、混亂

sannidhau（saṁnidhau）：面前、鄰近、近處

santos'a（saṁtos'a）：適足、知足、滿意「san（saṁ）：適當，tos'a：滿意」

santoṣa't（saṁtoṣa't）：從知足中、從適足中

saptadha'：七重、七個階段、七個層次

sarva：全部的、所有的

sarva'rtham：一切事物、全體的、全部瞭解

sarva'rthata'：所有的標的、各個點

sarvajn'a：全知

sarvajn'a'tṛtvaṁ：全知

sarvaṁ：全部的

sarvam：所有的一切

sarvatha'：全面地、全然、全部、用各種方法、持續的

sati：獲得、所得、達成、存在

satka'ra：奉獻、虔誠、禮敬、供養、恭敬

sattva：悅性、存在、生命、有情、眾生、我覺

satya：真理、誠信、不說謊、不悖誠信、真實

sau：喜悅的、快樂的

savica'ra'：有伺、有觀、深思

savitarka'：深思、尋思、尋伺、推測、分析、識別

siddha：修行有相當成就者，音譯「悉達」；完美的、精通的

siddhayaḥ：完美、完成、成就、超能力

siddhayaḥ：能力、超能力

siddhiḥ：成就、獲致、達到，音譯「悉地」

smaya：驚奇、自大

smṛtayaḥ：記憶、心念

smṛti：記憶、念、憶念

smṛtiḥ：記憶

sopakramaṁ：立即影響、快的效應

stambha：止動、停止、柱

stambhe：中止、懸止

stha'ni：居高地位

sthairyam：固定不動、不動搖

sthairye：堅固、安穩

sthira：固定的、不動搖的、平靜的、安祥

sthitau：穩定

sthiti：狀態、居留、平穩的境地、靜止，也代表惰性

sthu'la：厚的、粗的、笨重的、粗相

stya'na：冷漠、無興趣、昏沉

su'kṣma：精細、精微的

anvaya：連接、相似、種類

su'kṣma'ḥ：精細的、精微的

su'kṣmaḥ：精細的、微細的、小的

su'rye：在太陽上

sukha：快樂、喜悅

sukham：快樂的、舒適的

sva：自己的

sva'bha'saṁ：自我發光

sva'dhya'ya：研讀靈性經典、研讀聖典

sva'dhya'ya't：研讀聖典

sva'mi：自主者、主人、擁有者，指純意識

sva'rtha：自己的所好、自己的目的、自己的興趣

svapna：作夢

svarasa：固有的

svaru'pa：自我的形像、自我本質、自顯相

svaru'pataḥ：在自己的形相裡

svaru'pe：自顯像、真如、真我

sya't：名為、是則、成為

T

ta'：他們

ta'pa：熱、痛苦

ta'ra：星星

ta'rakaṁ：救渡者、令解脫者、星、閃耀、卓越的、清楚的

ta'sa'm：那些

tad（tat）：那個的、它的、彼、如那樣、為此、因此

tada'：那麼、否則、要不然、於是、然後、彼時

tadan'janata'：擷取所知所見的形相

tadarthah：為了那個目的
tadeva：那個本身
tajjah：從彼生的
tajjapah：那個持誦（tajjapah = tat那個+japah持咒、覆誦）
tajjaya't：掌控那個、熟練那個（tajjaya't = tad從那個+jaya't：控制、主控、勝利、掌控、熟練）
tannirodhah：控制、約束
tantram：依靠、憑藉、依賴、因
tanu：瘦弱、細小、微弱
tanu'karana'rthah：變小、變細、變薄
tapah：刻苦行、苦行、服務，原字義為「熱」
tapasah：修苦行者
tasmin：在……裡面、在……之上
tasya：它的
tasya'pi：即使那樣
tat（tad）：那個
tatah：如此、從此、因此、那麼、此後、於是
tatha：如此、那樣、同樣
tatra：在其處、在其中、在此
tatstha：如住、變得穩固、穩定
tattva：真實狀態、諦、要素、精髓、標的
tattvam：真理、真實狀態、諦、如實、法則
tayoh：它們的
te：他們、這些
tivra：熱切的、強烈的
traya：三的、三種的、由三構成的、三層次
trayam：這三個
trividham：三種、三層
tu：但是、相反的、和
tu'la：棉花纖維、棉絮
tulya：相似的、同等的、等量的
tulyayoh：相同的
tya'gah：放棄

U

ubhaya：兩者的、具、共
uda'na：五種生命能之一，位於喉嚨，屬上升氣
uda'ra'na'm：持續活動

udayau：升起、出現
udita：出現、升起
uditau：出現、升起
uktam：所述的、所言的
upa'yah：方法、手段
upalabdhi：理解、認知、覺察
upanimantrane：受邀請、受招待、作客者
upara'ga：著色、染色
uparaktam：被著色、被影響
upasarga'h：障礙、煩亂
upastha'nam：接近、到來、供養、承事、近臨
upe'ksanam：忽視、棄捨、不動心
utkra'ntih：上升、漂浮於空中
utpanna'：產生、出現、生起
uttaresa'm：其後的

V

va'：或
va'cakah：字義的意涵、象徵
va'hi'：流動的、流轉的
va'hita'：流動
va'rta'h：嗅覺力
va'sana'bhih：留在心中的印象、願望
va'sana'na'm：心中的想法、意向、習氣、業識、潛在意念
vaira：不友善、敵意
vaira'gya'bhya'm：不執著、厭離
vaira'gya't：藉著不執著
vaira'gyam：不執著
vais'a'radye：明智、無畏
vaitrsnyam：遠離欲望、漠不關心
vajra：雷電、金剛、金剛石、金剛杵
varanam：覆蓋、遮蔽、障礙
vas'i'ka'rah：制伏、控制
vas'ika'ra：制伏、掌控
vas'yata'：順從、控制
vastu：事物、物質、依止處
vastus'u'nyah：缺乏真實性的事件
vedana：觸感、受、感受、學識
vedani'yah：可領受的、可知曉的、可經驗的
vedeha：沒有肉身
vi'rya：精力、元氣、活力、勇氣、精進、力量

國家圖書館出版品預行編目資料

勝王瑜伽經詳解／邱顯峯翻譯・講述.
一初版.一臺北市：中華民國喜悅之路靜坐協會,
2007〔民96〕
面；　公分.
ISBN　978-957-99387-2-3（平裝）

註：本筆做CIP

書名：勝王瑜伽經詳解（Ra'ja Yoga）
梵文原著：帕坦佳利（Patan'jali）
翻譯暨講述：邱顯峯
美編：張詠萱、張瑜芳、陳敏捷
校對：張祥悅、鄭麗娥、李政旺

出版者：中華民國喜悅之路靜坐協會
地址：台北市忠孝東路4段295號8樓
電話：（02）2771-3559
傳真：（02）8771-5969
伊通分會：台北市伊通街63號4樓
電話：（02）2507-1444、（02）2506-3749
內湖分會：台北市內湖區成功路3段78號4樓
電話：（02）8792-5580、（02）2793-1575
協會網站：http://www.sdm.org.tw
電子信箱：sdm.org@msa.hinet.net

總經銷：吳氏圖書股份有限公司
電話：（02）3234-0036（代表號）
傳真：（02）3234-0037
住址：台北縣中和市中正路788-1號5樓
郵政劃撥：07983495
網站：www.wusbook.com.tw
ISBN：978-957-99387-2-3（平裝）
出版日期：中華民國九十六年六月初版
版權所有，翻版必究

定價　：390元